U0112919

海上题襟

文学散步

言恭达 著

上海书画出版社

蕴妙见于胸襟（丛书代序）

王立翔

　　古人常以胸襟、襟怀借指胸怀，"蕴六籍于胸襟"[①]、"抚胸襟而未识"[②]，或最能代表古人以才华自许与不遇愁郁的感受了。故而以题襟喻指抒怀，确属巧妙而极有意味的一个文词。至晚唐，段成式将与温庭筠、余知古等文士唱和酬答之作编为十卷，名之《汉上题襟集》，"题襟"一词被借为文人志同道合而聚合抒怀的代名词。而古人以文会友、啸咏唱和的传统由来长久，著名如"邺下之游""竹林七贤""兰亭修禊"，皆以志趣高洁、文章焕然而千古留名。及至宋元，文士中善书画之名士亦现身于雅集之中，其文采风流之盛，令后世文人墨客追慕不已。

　　逮至晚清，上海出现了一个书画金石团体，直接命名之曰"海上题襟馆"。这个风雅又与地域相连的名称，引来一众书画金石名家，他们崇文尚古，有志于弘扬国粹，其规模之大、活动之频繁，一时为上海之冠，大大促进了海上艺术的繁荣。究其原因，这一切当与上海开埠后商贸文化迅速兴盛最为有关。其时画人流寓上海尤多，因画风面貌融会古今中西而别具一格，被称为"海上画派"。然而，与风格流派意义上的"画派"定义不同，海上画家既守传统又尚开新，既取文人之趣又哺金石法乳，既采民间之长又学西洋之法，最终呈现的是题材多样、

1

画风不拘一格的面貌，积淀起全新的观念，其开放、创新、包容、前瞻等先进的文化意义，已大大超越了绘画创作本身。"海派"之称，逐渐成为上海文化、艺术的代名词，其外延甚至已超越了地域所限。海派艺术构成了海派文化重要的内涵和特征，类似"海上题襟馆"这样的书画同道，则在推动海派文化多元和发展的过程中，发挥了极为可观的作用。

时间跨入了二十一世纪，在全国人民为实现中华民族伟大复兴而不懈进取的新征程中，已经成为国际化大都会的上海，跨越百年，正在重新审视如何打造这座城市在传承、发展和提升城市综合能级方面的文化影响力，而源自海派艺术的"海纳百川"内涵特质，已汇入上海的主体城市精神中，并成为上海三个更具有标识意义的文化内核之一。上海正以更加开放融通、追求卓越的襟怀，重塑着上海本土的文化和艺术，展现着世界的影响力。

作为以中国书画艺术为核心内容的现代出版传媒上海书画出版社，创立于上海。建社以来，尤其是改革开放后的四十年里，我们以几代人的努力，在传承和弘扬中华优秀传统文化艺术的工作中不懈耕耘，出版了大量图书；我们也以自己的专业能力，打造了包括《书法》《书法研究》《朵云》《书与画》等杂志在内的一系列优质的传播交流平台，为推进书画艺术的普及提高和学术研究发挥了一定的作用。在这个过程中，我们得到了许多作者的倾心支持，并与他们共同成长，结下了深厚友谊。如今许多作者都卓有建树，或成为著作等身的著名学者，或因艺术造诣深湛而为书画大家。值此我社即将迎来建社六十周年

之际，我们特邀一批海内外作者，拣选、集结一批他们的用心之作，以奉献给我们热情、忠实的读者。

"吞八荒而不梗，蕴妙见于胸襟。"③中国的书画艺术植根于中华五千年文明之中，博大精妙，遗产丰厚，绵延至今，依然生命力强大，故足以令人思接千载，究天人之际，抒肺腑之怀；亦值得端倪既往之风规，穷测艺文之奥赜。今感佩先贤之志趣与胸怀，追慕古人之风雅和气度，因以"海上题襟"命为丛书之名，期盼海内外方家都来聚会、抒怀于"海上"。丛书如能启读者之心扉，发学者之思致，并为当今文化、艺术之积淀留下时代的痕迹，则亦属我们为接续中华文脉略尽了绵薄之力。

① 《魏书·阳固传》阳固《演颐赋》。
② 《隋书·后妃传》萧皇后《述志赋》。
③ 《隋书·宇文庆传》。

目　录

蕴妙见于胸襟（丛书代序）　　王立翔／1

哲思为文／1

美与美学／15

美学精神／21

文化自觉／27

时代创造／38

文化品质／50

写意特质／60

开启与重建／70

和实生物／76

敬天爱人／81

比较与思考／91

坚守初心／99

底色与境界／109

入神与风韵／124

反思与构建／140

博雅教育／152

砚边絮语 / 158

篆学探真 / 164

篆尚婉而通 / 176

隶欲精而密 / 199

草贵流而畅 / 210

用墨散论 / 231

创作琐谈 / 243

我的书法之路 / 251

后记 / 262

哲思为文

　　哲学的真正价值正在于它具有"无用之大用"。这种"大用"，就是通过"形而上"探索宇宙万物与人生的"大道"，使人的心性升华而达到"大智"。被称为"群经之首"的《易经》，它的基本精神演化于代表中国文化三大支柱的儒道释之中，而这三大支柱各自有所发展。这三种代表性的哲学思想，包含于中国文化的核心价值之中。

　　中国文化是道的文化。"道"是源头，是人文世界的源头。这个"道"逐步抽象并升华为规律、法则，就是"形而上"的意义。中国书法是线条的艺术，这线条正是"道"的浓缩与符号。中华文化的传统带给我们"悟道"——形而上则为道，形而下则为器。"器"的认识容易，古人讲"格物致知"，而形而上的"道"要体悟。而中国文化艺术的核心是"中庸"，古人讲"中者天下之正道，庸者天下之定理"，"中即性，庸即道"，可见，"君子尊德性而道问学，致广大而尽精微，极高明而道中庸"（《中庸》）。

　　中国哲学讲"道"。孔子说："下学而上达""朝闻道，夕死可矣！"表现了一种对超越的追求。"闻道"是古人生命中最重要的事情。"闻于道""立于道""志于道""合于道"。"形而上者谓之道，形而下者谓之器"。形而上，就是超越的

原则。有了道，就获得了人之所以为人的价值意义。

以人为本的文化建设同样不能忽视"形而上"的观照与哲学的论证。鉴于此，心性、人性、生命与人生成为中国传统哲学核心的问题，形成了以人生哲学为前提的中国传统文化观念。社会的和谐文明，首先当是"心性文明"，即"明德、新民、止于至善"与"格物、致知、诚意、正心、修身、齐家、治国、平天下"。

以儒家文化为主流的中国传统文化之所以突出人格理想，是由于人格的分裂与冲突。"大道废，有仁义"（老子《道德经》）。儒家讲求"内圣与外王"。"内圣"——道德修养；"外王"——道统为王。

二十世纪伟大的历史学家阿诺德·汤因比在《历史研究》中揭示文明兴衰的谜题，启发人类对未来道路的探索。汤因比认为人类的希望在东方，而中华文明将为未来世界转型与二十一世纪人类社会提供无尽的文化宝库与思想资源。他认为儒家的人文主义价值观使得中华文明符合新时代人类社会整合的需求，而中国的道教为人类文明提供了节制性合理性发展观的哲学基础。因此，对未来人类社会开出药方不是武力与军事，不是民主与选举，不是西方与霸权，而是文化引领世界。这个文化是博大精深的中华文明。

中国文化的价值本原，则是一种以儒学为主流的哲理系统。中国文化的终极关怀，是如何成德、如何成就人品的问题。孔子儒家学说"唯天为大"，这就是中国文化取法"天道"，道生一（天）生二（阴阳）生三（阴阳和）生万物。"和"是万物化生的前提与根基，是万物化一的条件。"取法天道"，天是刚中而应，"大亨以正，天之道也"，故"天道"为"中道"，以天道安排人道，天人沟通，一以贯之。

中华传统文化的价值追求是"思以其道易天下"。思想、精神、信仰构成"道"的内涵。孔子将"志于道，据于德，依于仁，游于艺"（《论语·述而》）作为人一生精神价值的追求。旨在澄怀，意在明志，不求闻达，更无关涉利。艺术创作具有相对的超功利的纯粹性。对"道"的追求，无疑是中华传统文化最具特色的价值取向，从而形成中华传统文化的优秀品质。

儒家学说的"仁"包容对宇宙万物的爱。孔子不仅主张将仁爱由亲人之情逐步向外扩展，惠及整个人类，还主张"畏天命"，即敬畏上天的意志与自然规律，将对人类的道德人文关怀推及自然万物，只有这样才能维持世界与社会的和谐。这是何等了不起的思想！这就是中国文化的历史和时代的价值！

在当前这个历史时期，孔子关于"仁"（或者说"同理心"）的思想尤为重要。世界需要用同理心意识重新认识人类社会和整个自然界。"同理心"——"仁"，帮助世界凝聚与和谐，

组成更大的经济单元，可以说，同理心就是文明，中国传统核心文化——"仁"就是文明的象征。

中国人的理想人性是"仁"，升华出中华民族"道"的精神。中国人的"文"是"礼"，中国古人是以"礼"来为实现"仁"而服务的。"仁"表现在"爱人"，爱人则通过"忠恕"。"仁"强调的是有爱之心、有亲之情，而此爱心与亲情则是通过"给予""奉献""尊重"与"宽容"将仁爱精神与情怀表现出来的。这就是仁道、仁爱，就是中华人文精神、文明的方向。

美国学者杰里米·里夫金在《同理心文明》一书中提出了"在危机四伏的世界中建立起同理心文明的全球意识"。他指出：孔子的"己所不欲，勿施于人"简单而深刻地描述了同理心。道德生活的关键在于"恕"，如果一个人站在他人立场设身处地思考问题，那他就走上了"仁"的道路。孔子思想在现代社会还被诠释为：同理心意识的培养与公序良俗的形成需要家庭、学校和政府的共同努力，这揭示了同理心在人性中的核心地位。孔子明智地告诫人们，同理心是道德生活的关键，是衡量人们仁爱之心的标准，它引导我们去追寻人文的精神。

孔子倡导的"仁"的思想，这种"同理心"，是人类共同的财富。孔子相信，人类个体的自我发展取决于能否促进他人的发展，即"己欲立而立人，己欲达而达人"。西方信奉人类是一个功利主义物种，而孔子认为，人类天生具有施予同理心

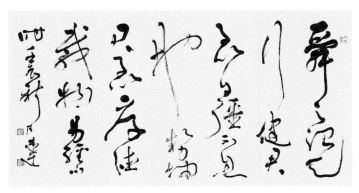

言恭达《易经》句

的本能，一个人只有承担起个人责任，照顾他人利益，才能促进自我发展。

两千五百多年前，孔子呼吁人们以仁爱之心营造人际和谐以及人与自然的和谐。今天，中国已是承担世界新工业革命的领导角色，并奠定了法理与政治基础，这种里程碑式的重大政治转变可以为其他国家提供借鉴。

"大中之道"即中庸之道，这是中国文化最核心的理念。"中"为适中（不是中央、中心，它不是科学）而取其中点。"恰当的时空限度乃为中"（冯友兰）。"庸"为按合适的方式做事，是规律或常然之理，常行不变之谓，故"规律"与"常理"是"庸"的内涵。"不偏之谓中，不易之谓庸""中者天下之正道，庸者天下之定理"（程颐）。中庸即是"序""和"（"序"即"礼"的基本精神，"和"即"乐"的基本精神），

所以，中国文化就是礼乐文化。

著名美学家宗白华先生说过："礼和乐是中国社会的两大支柱。礼构成社会秩序条理，乐涵润群体内心的和谐与团结力。然而，礼和乐的最好根据则在形而上的天地境界。"所以，一个理想的人，一个理想的社会必须具备礼和乐的精神。

"诚者，君子之所守也，而政事之本也"（荀子）。心诚的含义不单是诚实无欺，更重要的是虚灵不昧。心诚，必然会有许多神奇不可言喻之艺术感知，才能做到无名有品、无位有尊。

以人为本的文化建设同样不能忽视"形而上"的观照与哲学的论证。鉴于此，心性、人性、生命与人生成为中国传统哲学核心的问题，形成了以人生哲学为前提的中国传统文化观念。社会的和谐文明，首先当是"心性文明"，即"明德、新民，止于至善"与"格物、致知、诚意、正心、修身、齐家、治国、平天下"。

一个民族如果都充斥着市场化的拜金主义，那是一定没有希望的！文化的终极目标是文明，是人的精神境界的提升，是"大公"社会的追寻。两千五百多年前，孔子对言偃讲"大道之行也，天下为公"，这段话，收在《礼记·礼运篇》，其核心就是"大同理想"。但是"天下为公"的大同理想在难以实现的情况下，孔子曰"今大道既隐，天下为家"，进而提出"小

康之治"。我们现在的小康目标与孔子的"是谓小康"有根本区别，但是"小康之治"毕竟为我们民族带来实实在在的一步步前进。"小康之治"的目标是要实现社会的"大顺之境"。大同理想——小康之治——大顺之境，这也就是我们今天和谐社会的追寻。

"中庸思想"对书法艺术的创作审美奠定了基本理念，同时，书法艺术形式演变受儒家文化影响最深，因此，儒家文化是形成书法法度的基础。

中国书法的基本精神是"道中庸"而"致中和"以达"极高明"。《礼记》中说："中也者，天下之大本""故君子尊德性而道问学，致广大而尽精微，极高明而道中庸。"

"质胜文则野，文胜质则史。文质彬彬，然后君子"。"由中致和"的书法道路，求"和"，亦即求"无所乖戾"；求"中"，亦即求"得所宜"。

道家的无为思想深深影响了中华文化的形成。《老子》中说"道法自然"，《庄子·人间世》中说"唯道集虚。虚者，心斋也"。《庄子·大宗师》中又说"离形去知，同于大道，此谓坐忘"。老子的"玄鉴"、庄子的"心斋""坐忘"，进入物我齐一、自然超脱的精神境界，均是以虚静作为把握人生本质的功夫，称为"大本大宗"。它对书法艺术境界的营造和

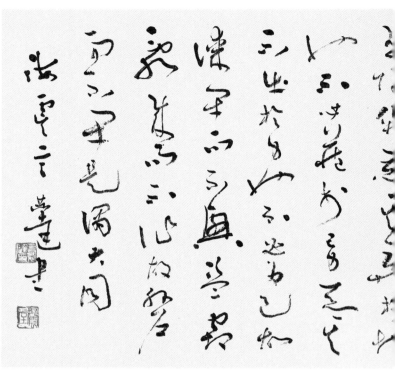

言恭达《礼记·礼运篇》

阐述起到了极其重要的作用。

老子讲"知常复命""归根曰静"。从艺、从文均要回归到生命的原始，回归到人生活的常态和常容。心胸开阔，操守严谨，道是体，德为用，保持从艺单纯的心情、好思的习惯。在求学问、立理念的多重思维选择中保持"知常复命"，这是中华传统文化带给我们的生存智慧。

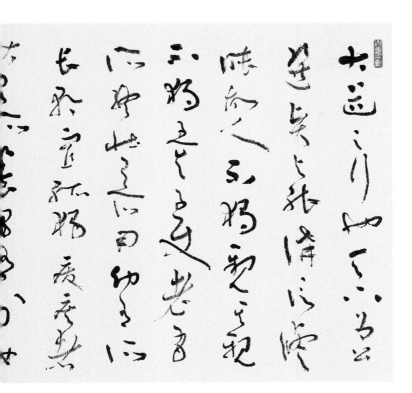

　　庄子说："水静犹明，何况精神？"守望"清流"，秉持"静气"，书家应以平常心走平常路，显常态而得常容，"知常复命""归根曰静"。明中出净，必须在静气中求得清净。"静"与"净"，前者易，后者难，这就是传统文化中所倡导的淡定、从容的"君子之风"。

　　说到老子的无为之境，"无"和"为"都是相对的，也是虚实相兼的。这里的"无"有时是无的"无"，有时是有的"无"，

有时是无的"有"。有时又是物质的，有时又是精神的。这里的"为"也是为而"不为"，不为而"为"，表面看是追求一种"不为"，而又是不为之"为"。其实，这种"无为"思想才是世界的真实的存在，是一切宇宙的秘密所在。

老庄之道，本质上是最高的艺术精神。艺术精神离不开美，离不开乐（快感），艺术创作也离不开"巧"。老庄的"天地有大美而不言"的"大美"是否定世俗浮薄之美，否定世俗纯感官性之乐，轻视世俗矫造蓄意之巧，从世俗感官的快感超越上，去把握人生之大乐。要从"小巧"进一步追求"惊若鬼神"与造化同工的"大巧"。老子所追求的由"致虚极""守静笃"而来的返璞归真的人生。我们说，希腊艺术之美在于其"高贵的单纯，静穆的伟大"，这种观念转移到人的自身，则是与最高艺术合体的人生，纯朴淡泊的人生，这种人生即是美，即是乐。

书贵虚静。老子曰："知白守黑。"写实显动易，留虚得静难。音乐中有"此时无声胜有声"。故无虚安能显实，无实安能存虚？写虚时，要寓实于虚，轻中见重，重中见轻，干笔不枯，湿笔不烂，浓淡见骨，虽拙亦巧，真力弥漫。

"精、气、神"人生三宝中，"神"最为重要。养神即养心，心安则神安，神安则体安。所以书家要做到"心态平和"——恬淡虚无，真气从之（《黄帝内经》）、"心情快乐"——快乐在于发现，在于转换思维、"心地善良"——智者乐，仁者寿，

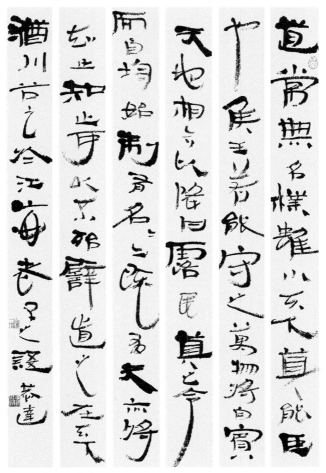

言恭达《道德经》句

仁者心地纯静、"心胸开阔"——"游行天地之间，视听八达之外"（《黄帝内经》）、"心灵纯净"——道、儒、释追求的最高境界，佛家有虚空之心，道家有虚无之心，此比恬淡更高。

虚静坐忘。"天地与我并生，而万物与我为一"的老庄思想，将"虚静"作为中国书法追求的艺术审美的最高境界，认为"水静犹明，而况精神？""精"指虚静之心，"神"指虚静之心的活动。虚静之心，自然而明。这"明"是发自与宇宙万物相通的本质。此"明"又叫"光"，是人与天地万物通乎一切，成就一切。这种"明""光"乃是以虚静之体为依据的知觉，是感性的，同时又是超感性的。这种"虚静为体"的艺术心灵，体现了"独与天地精神往来"的超越性，在有限中呈现无限的生机。

古人有"以天合天"的说法，就是以自己虚静的天性冥和而为一的"天地之性"。通俗说，艺术技巧的进程先要有法度、有规矩，由法而进入无法，在无法中而又有法。"有法而无法"是将法的规格性、局限性化掉了。这是超越了法的无法，所以在无法中又自然有法。因此，书法艺术创作上贵在"虚处"，而非"实处"，贵在"留白""造虚"，这是中国书法写意精神的必须要求。

致虚极、守静笃，这是每一位文化人最基本的治学态度。养静气、信大道，保持单纯、恬静、恒定、诚实与厚重。道为体，大道决定一切，本质决定现象。"万物静观皆自得，四时佳兴与人同。道通天地有形外，思入风云变态中"。这就是古人劝导我们如何在求学问、立理念的多元文化选择中立住脚跟。

中国书法包蕴的人格理想是人类的最高理想。艺术创作的

心理体验是书法家对宇宙生命和自我生命的双重感悟。中国古代对书法的理解是以人文理念为根本支点，从书法的内在精神到技法体系，都具有深厚的人文内涵。其思想根源是老庄的"天人合一"，其审美情趣是"虚静"。因此，当代书法的历史使命是用中国人文艺术的"元语言"融合时代精神去构建当代书法艺术语言与视觉图式。

佛学主张"定生智慧"。定力强，才能有心智了解所未曾了解的。清澈身心，去除邪气，证悟本源。知止而后有定，定而后能静，静而后能安，安而后能虑，虑而后能得。佛学教人"一切放下"，其文化价值是彰显优质人生的入世姿态，即提得起，放得下。

在中国佛家境界中，圆融的境界是一种圆满的圣境，是最后的正果，上上的境界。这种圆融的境界是书法艺术的"华严境界"，它涵盖了中国传统文化所讲的光明妙境，是一种"道"的显现。圆融应该是道法自然式的终极境界。所以说书法的终极境界是一种自然圆满，得大自在之所在。达到心手双畅、翰逸神飞的境界。

大凡从事书法的人要求他的文化心理境界即书法心态须努力做到"四净"，即净心、净目、净耳、净手。唐代大画家王维提出"审象于净心"。净心，既与禅宗思想相通，又吸收老子的"涤除玄鉴"和庄子的"虚静"思想，强调审美观照中的

虚静心态，抛弃一切杂念，达到精神的宁静与纯粹。"净"正是扎在"静"的根基里。

严羽《沧浪诗话》中评说："禅家者流，乘有小大，宗有南北，道有邪正，学者须从最上乘，具正法眼，悟第一义。"历代书家论书讲妙悟，品神韵，论理情，更须随时代。"笔墨当随时代"最重要的是从作品的线条笔墨中所透析的文采精神是时代的，是时代特质的提纯与铸造。

"书者，心之迹也。"蜕庵太师云："书道如参禅，透一关，又一关，以悟为贵。"所谓"悟"者，涣然冰释，豁然贯通是也。这是一种厚积薄发的境界，是从内心深处爆发出来的一种创作灵感。数十年来学书体会最深的则是"悟道"。书须靠"悟性"之发轫。按米芾所说书家要追求"随意落笔，皆得自然，备其古雅"的理想境界。

笔法、线条和诗律韵致的交响，这是经历人世沧桑后禅修外化为鲜活的生命，既丰富又简约。禅是心境，是生活态度，是对纯净与智慧的追求。尤其诗书中留白造虚的玄妙，以人文的本真，还原为对美的原始冲动和对世界的善待，呈现出朴素的大美。诗书合一的生命感悟，锤炼到终端的就是那充满个性的墨线与诗韵。看似静穆却张扬，看似平淡却浓烈。当世界华美的叶片在热闹中落尽，生命的脉络才历历可见。

美与美学

美，除了讲究感性形象和形式之外，还须具备更深层次的内蕴，这内蕴的根本在于显示人生的最高意义和价值。这也就是海德格尔所说"澄明之境"的"神圣性"（即保持宁静与完整）。因此，"美的神圣性"，万物一体的境界之美是与道德紧密结合的。而所谓超越道德之美就是高远境界之美，它是心灵美的支柱，而非单纯的事物之美、娱人耳目之美。我们所提倡的"美的神圣性"与西方传统文化的宗教意识和信仰为核心的神圣性不一样，它不是指向上帝，而是人世，是现实。

美学离不开哲学。弘扬中华美学精神是一个哲学大命题，它是当代中国艺术发展方向的根本所在。年届九十五岁的北京大学哲学系张世英教授提出了"美指向高远""美感的神圣性"等原创性时代美学理论主张，这对匡正市场经济大潮中文艺创作的媚俗化、功利化起到了引领作用。张先生从传统哲学走向当代的中西文化比对研究中提出的"民胞物与""万物一体"到"万有相通"，体现了文化立命到生命智慧的创造过程，融汇中西，关注现实，唯变所适，体现了美育的任务是培养独立人格和超越精神，是"境界"之学。

美学是人学，和谐、自然是美学的最高境。大雅而后朴，此最高境界要靠"情"的支撑，"才"的依托。如今日巴金之

"情"，一是"真"——"思风发于胸臆，言泉流于唇齿"，笃实坦荡，表里如一；二是"爱"——爱祖国人民，爱自由正义，爱美好崇高，恪守对时代的责任。提升人生境界，才能在艺术中赢得"自在""忘我"，实现自我重要的是超越自我。

中华民族有着自己丰富的美学资源和独特的美学精神。中华美学精神扎根于中华大地和民族文化的诗性传统，确立了以人文关怀为内核、以大美情怀为视野，以美境高趣为旨归的中华美学体系，聚焦为真善美诗性交融的美学精神。

一个时代的经典文化积累，是一个时代的文化创造。今天的文化创造是明天的历史遗存与文化记忆。当下，我们呼唤艺术回归本真，回归学术，回归理性，回归生活，回归心灵。我想，一个文化人，一个艺术与理论工作者，无论身处何种岗位，都不要忘记弘扬中华美学精神，坚守历史的人文创造，彰显时代的审美品格。这是我们这代人所肩负的社会责任，也是当代书法艺术和理论工作者需要架构的文化理想。

石涛是中国现代美学的始起点，他明悟了艺术，诞生了新的时代"感受"。他这一宏观的认识其实涵盖了西方所推崇的现代艺术之父塞尚所见，并开创了"直觉说""移情说"等西方美学立论之先河。石涛的艺术观念与创造早于塞尚二百年，可以说是西方现代艺术之父。而当代画家潘天寿、李可染的作品都具有中国乃至国际的现代性高度。好好研究这些大师们的

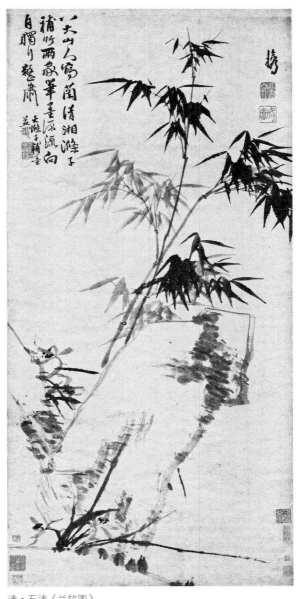

清·石涛《兰竹图》

经典艺术，这些真正时代意义上的文化创造，我们就会立定脚跟，任尔东西南北风，清醒而理智地直面发生在我们社会生活中的各种文化现象与艺术怪胎。

书法是一个时代美学最集中的表现。在一定意义上说，书法是时代人文精神表达的一种名片。书法并不只是一种技巧，而是一种审美。看线条的美、点画之间的美、空白的美，进入纯粹审美的陶醉，书法的艺术性才显现出来。

数十年的实践证明，只有当审美主体及其同审美客体的关系取得进一步认识，对书艺表现情性具有明确的理解时，才可能形成对书艺意境的深刻认识。中华民族博大精深、稳沉雄强的气质中，把握着一种中国人文中和的品格，以实求神的审美是求情达意道路的基本步履。

作为当代书法艺术的文化自觉，即审美自觉，或许可以提出这样的坐标系——其纵轴是从传统和创新的结合中看待未来中国书法的趋势，这是一个时间轴；其横轴是在当前全球化语境下找到书法艺术的审美定位，确定其存在的时代意义，这是一个空间轴。这是对书法艺术功能的文化反思，是对艺术发展规律、特点的准确把握和必然选择。由此可见，当代书法事业的发展将取决于书法创作审美科学评判体系的构建。这里的"科学"不是自然科学的"科学"，是哲学意义上的"合时合宜"，即"中庸"理念，而这一评判体系的构建必须扎根在中华美学

精神的沃土上。

书法，从本质上说是一种内涵丰富的综合艺术。要具备书外功夫，必须同时涉足其他姐妹艺术，知其个中三昧。将不同艺术内容和形式美融入书法艺术，形成多维视野，显现时代风采、时代美感。我从事书法、篆刻创作，亦喜绘国画，喜读文学作品，喜听音乐，它们可加强我的综合美学内涵。而适时从政，则能从整个时代高度观照社会，了解社会，深入民间底层，丰富立体思维，提高审美境界，升华艺术思想，以求笔下的书艺走向大气，走上高层。实践使我深有体会，读史使人充实，哲学使人明智，美学使人志趣高尚。孔子曰："君子和而不同，小人同而不和。"一个艺术家若能有机会做点"经世学问"，则有利于从"小我"进入"大我"，从个人视野的单维性，进入社会色彩斑斓的多维性探索，真正做到纵横求道，事业成功。

接受美学认为，一切历史都是当代史。一件艺术作品的完成，不仅包括书家自身的创作，还关系到读者的赏析。它"更多地像一部管弦乐谱，在其演奏中不断获得读者新的反响，使文本从词的物质形态中解放出来，成为一种当代的存在"。

当代美学观念是一个多元化的庞大系统工程。书以载道，当今每位书家都开始调正自己的方位，出现多元价值取向的自由选择。没有选择便没有创造。我们不但要有兼容意识，还要有强烈的出新意识，使自己在当代书艺中找到最佳方位。谢晋

导演曾对我说："凡艺术，关键在于更新，一味抄袭自己，即使勤勤恳恳、辛辛苦苦一辈子，从创作成果看，等于零。"一个成功的书家要以强烈的自立个性色彩求得艺术的价值目标，从而开掘主体潜能，塑造书家新型的文化品格。

当下是日常生活审美化、审美艺术日常化的互联网时代，现代接受美学认为：正如商品流通市场消费过程中需要包装吸引消费者，现代艺术传播形式也由传统审美向现代形式转变。首先，它的创作接受对象发生了变化，由纯文人艺术转向大众艺术，所以它的内在机制也要相应转换；其次，当代审美转型带来传播方式的变化，尤其在网络、图视时代，理性与感性的分裂是现代工业社会的一个显著特征。平面化的大众娱乐文化抢占了人们的审美心灵，与竞争急剧的社会心态相契合，滋生了"快餐文化"；再次，社会生活节奏变化不仅仅是一种文化现象，也是社会审美演进的主要特征。鉴于此，如何正视现实社会文化变化，拿出有效的"钥匙"？这是摆在我们组织者面前的课题。

美学精神

　　中华美学精神，一是蕴含在中华哲学精神之中，二是体现为一个运动着的历史过程。它既不能仅从古典美学自身出发，也不能从舶来的现代美学观念出发。它不是单一的追求技巧与形式美的递变，更多的是从审美理想、道德、高度与文化价值方面去提升，其精神内核就是崇尚真善美的高度融合，就是美学的高度"人民性"问题。它应该是具有民族的历史感、沧桑感，富于民族灵性、民族气质和民族语言特色的。这种根植于源远流长的中华民族"自强不息""厚德载物""以民为本"的思想，是中华民族审美集体意识的精髓与灵魂。这种信仰之美，崇高之美能够启迪思想，温润心灵，陶冶人生，让人民的灵魂经受洗礼。

　　弘扬中华美学精神，从当代哲学层面上必须把握：一是"天人合一"，而非"主客二分"。这是中国哲学基本精神所在。所以中国古人不像西方人那样多将生命寄于科学，而是寄于艺术，富有艺术与审美的生命情调。二是以"万有相通"的时代思维看待中西艺术审美，明确艺术想象和情感体验在审美活动中的意义。"哲学的最高任务不是认识相同性，而是把握相通性"。审美不能比附于科学，异化为技术。必须将中西文化内质大同、通道器、通情理，才能致力于时代的中华文化创造。处于时代转型的中国美学更须重视艺术审美实践，要有一种形

言恭达《厚德载艺》

而上的哲学本体意识与关注。三是须深化对中国古代"隐秀"（意象）说和意在言外的审美传统的领悟。追求诗意，高扬人文精神境界。"哲学应建立在万物一体基础上的诗意境界和民胞物与的精神为目标，这种境界是真善美三者的统一"。"在人生各文化活动中，审美境界又处于核心地位，它是人生最高境界，不仅超越了'欲求''求实'，也超越'道德'的境界。人们只有在审美境界中才能超越物我之间的分隔与界限，达到人与世界的融合为一"。审美不再是一种认识，也不是日常意义上的美与漂亮，而是人生的最高追求，是人的精神与心灵境界的提升。

美学精神是艺术标准确立的重要根基，是艺术理想建构的重要尺度，也是艺术情怀提升的重要滋养。中华美学精神在艺术实践中的导向意义：一是主张形神兼备，不唯形式至上。西方美学的标识是审美独立，美与真善分离，它是西方艺术的形

式化、唯美化、非理性化的理论指导，而中华美学精神的基石则是美与真善的贯通，其核心是蕴真涵善的美情观，其理想是超逸高远的美境观，倡导内容与形式兼备与统一，以境界为最的美感向度，突出作品的情感、思想、风骨与襟怀。二是重视情理交融，追求内蕴崇高。中华美学以情为本，融情入象，抒情入理，追求的是艺术的情趣与境界。以真情流露和个性突显为艺术之真美。中华艺术精神是写意精神，其至境往往不在写实，而是虚实相兼，境界高远。三是崇尚生命情韵，弘扬诗性品格。中华美学精神承中国哲学之源，将天地万物都视为有生命的存在，关注艺术的生命情韵和诗性超越。明示艺术有大道与小道之分，大艺术与小艺术之别，而伟大的艺术和伟大的人生是相通的。中华艺术精神突出艺术引领人格升华生命的人生意象和实践导向。以艺育人，以文化人。

当下传承和弘扬中华美学精神，必须实现"创造性转化和

创新性发展，使之与现实文化相融相通，共同服务于文化人的时代任务"。中国当代书法追求经典，不是片面复制传统，而是它在当代乃至未来拥有一种"精神活性"，这种精神活性可以优化当代美学生态，使当今的书法艺术审美更具朝气与活力。它从传统中走来，又向时代深处走去，从而走向崇高。它既不是从古到今的线性推进，也不是从今返古的逆向反思过程，而是一个彰显时代特质螺旋上升的过程。中华美学精神写着中国的灵魂，指示着将来的命运，也将成为当代中国书法核心价值的源泉。

中国当代书法美学精神，一是蕴含在中华传统哲学中的写意精神，二是表现为一个运动着的历史过程，即它的时代性。它既不能仅从古典美学自身出发，更不能从西方的现代美学观念出发；它不是单一的追求技巧与形式美的递变，更多的是从审美理想、道德高度与文化价值层面去提升，其精神内核就是崇尚真善美的高度融合，就是美学高度"人民性"问题。它应该是具有民族的历史感、沧桑感，富于民族灵性、民族气质和民族语言特色的。这种根植于源远流长的中华民族"自强不息""厚德载物""以民为本"的思想，是中华民族审美集体意识的精髓与灵魂。这种信仰之美、崇高之美"能够启迪思想，温润心灵，陶冶人生"，"让人民的灵魂经受洗礼"。

当下传承和弘扬中华美学精神，必须实现创造性转化和创新性发展，使之与现实文化相融相通，共同服务于文化人的时

代任务。中华美学精神的传承和发展，既不是一个从古到今的线性推进过程，也不是一个从今返古的逆向反思过程，而是一个螺旋上升的过程。中国当代书法呼唤回归传统，不是片面复制传统。一个真正的艺术家，他的美学精神高度在于"融古为我"，其艺术经典性必然是时代的文化创造。因此，我们传承中华美学精神，要善于在传统中寻找"经典""不朽"的因子，而这种元素将在当代乃至未来保持它的精神活性，优化当代美学生态。

当代传承和弘扬中华美学精神，关键要准确认识中华美学精神的核心内涵，并要以开放包容、兼收并蓄为前提，而绝不是排他性的画地为牢或自我陶醉。要继承和坚守历代文艺家们在其作品中体现出来的一切进步的、关乎世道人心、顺应时代发展规律的价值关切。这种关切还是面向个体人生的，追求信仰，致力于人格完善和灵魂提升，达到"志于道，据于德，依于仁，游于艺"的审美人生境界。

中华美学思想、理论和精神具有极其鲜明的民族思维和民族学理标识。中华美学精神重写意。"美在意象"，孕育出包括情、趣、境、气、韵、味、品等一系列具有民族学理特质的美学范畴。我们可以从以下四方面略窥其部分"美学原理"：

一、极饰反素，归于平淡。"平淡天真"是中国书画艺术的基本性格。"白贲占于贲之上爻，乃知品居极上之文，只是本色"（刘熙载《艺概》）。"白贲"之美，即绚烂之极，复

归平淡。有色达到无色，有墨达到无墨。自然朴素的白贲之美才是艺术的最高境界。在文与质的关系上，要质本身发光才是真正的美。

二、唯道集虚，计白当黑。庄子的"虚""静""明"，老子的"致虚极、守静笃"始终是中国书画"写意"精神的内核。"虚室生白""无字处皆其意"，虚比实更真实，没有虚空的存在，便没有生命"充实而有光辉之谓大，大而化之谓圣，圣而不可知之谓神"，此为从实到虚，一直到神妙不可知之的虚空佳境。老子的"有无相生"，达到"虚而不屈，动而愈出""于空寂处见流行，于流行处见空寂"之境界。

三、澄怀观道，穷理尽性。书法艺术的意境不是一个单一的文字再现，而是一种深层的意态创建。"始境，情胜也；又境，气胜也；终境，格胜也"。终境，则是作者气格升华的表现。"超以象外，得其环中"，书画家从传神到妙悟，通过高度的韵律、节奏、秩序，理性地显示着深层的生命、力和激情。

四、唯观神采，不见字形。"形"是书法字体基本形式结构，"相"即书艺的意象。"无形之相"为高格隽永之意。"风神骨气者居上，妍美功用者居下"，在高度技法的基础上，做到"唯观神采，不见字形"，就是"神采为上，形质次之"的深层体悟。归真返璞，达融法度于无形、传性情于毫端的自由王国。此外，要"无意于书"，才能"情意磅礴"，用笔自由驰骋，心笔交运，笔随意到，意不在书而得于书。

文化自觉

文化是人类发展的基本组成部分，是个人和社会集体创造力的源泉。文化的发展，既是社会发展的一面明镜，也是社会发展的精神动力与智力支撑。文化的传承与创新，体现了人类社会对自我发展自我完善的哲学思考。

中国文化的新觉醒，是"以道为本，以德为基"——技进乎道。时代文化创造与未来发展的觉醒，是文化人"天下兴亡，匹夫有责"的道德责任认知与履职的觉醒，是"知周万物，道济天下"的时代人文创造精神建设与完善的觉醒。

中国文化特别注重天、地、人之间的密切关系，表现为"天能生人，人能弘道"的信念。人能弘道，就是能掌握天的整体创造力、能量与方向。弘扬艺道就是弘扬艺术创作的规律和法则。

中国文化不仅讲"专"讲"博"，更讲"通"，讲"通变"，求"圆融"。在中国佛、禅学说中，圆融的境界是人类向往圆满的圣境，这是最后的正果，上上的境界。中华民族的现代化是历史的必然选择。现代化的价值导向是建立在中华民族精神与美德大厦之上的。国家的发展要承担历史的责任，这是人类的普遍精神。中华民族的精神"天行健，君子以自强不息；地势坤，君子以厚德载物"，这给中华儿女倡导了有为进取、尚

德崇文、整体至上、敬业乐群的优良品质。弘扬主流文化的根本要义是唤醒人的主体意识,以人的尊严这一具有普遍意义的价值层面把握现代人文精神的深刻内涵,从社会文化一般意义的认知判断进入价值判断,从而引导社会确立一种主导价值,即高扬科学理性和现代人文精神。

"知行合一",这是我们的先人提出的艺术理念。"知"和"行"注重知识积累和实践体验的并行不悖,所以中国书法、中国文化是一种注重宇宙整体性体验的自觉。

艺术真谛的阳光平等地普照着每一个人,来不得半点的虚妄与高傲。因为他懂得艺术境界诞生于一个最自由、最充沛的深层的自我,而当代中国文化语境中最重要的是文化品格的锻造。只有保持对中国传统人文经典的敬畏之心,才能扎根传统、开掘传统,只有对时代与生活心存感激,才能开启心灵的艺术空间,支撑起心中理想的高度!敬畏与感恩是一种生存态度、一种人生境界、一种追寻真善美的道德情怀。

近现代历史证明,中国经历着三个层面的大文化改革,即物质文化层面、制度文化层面和观念文化层面的改革。今天的现代化建设关键要进行体制改革与观念形态的改革(即人的观念现代化和素质的全面提高)。中国的发展将引导社会确立一种主导价值,即高扬科学理性和现代艺术精神,把人的现代化推进作为压倒一切的首选价值。中国文化的战略焦点乃是传统

文化与科技文明的结合。而我国传统文化的特点是价值理性与工具理性的合一。

笔墨是书画艺术的本体核心要素，是书画家心灵的迹化，气质的彰显、审美的传递、学养的标识。笔精墨妙，是中国文化慧根之所系。"笔墨当随时代"，须具有新时代特质的新的创造与贡献。凡是在中国书画艺坛上能经受历史检验而为人们公认的大师们无一不是突破前人藩篱而创新格的。他们独特的艺术语言系统的创造，对历史传统的极具价值的时代转化，才是这些大师艺术永恒的原因之所在。

当今是合作共赢、多元包容、和谐共生的时代。文艺界重在真诚合作，合作的基础是"平视"，合作的内核是人本思想，合作的效应是充分发挥自身位置上的最大潜能——看重自己的事业，尊重自己的形象，注重自己的效率。"见贤思齐焉，见不贤而内自省也"，追求艺术的本体价值与社会价值的有效统一。创意文化要求我们在新的历史时期善于策划，整合资源，发挥优势，优化配置，打造具有中国文化特色、国家级艺术水准，在全国有影响的文艺项目与活动品牌。"中国百家金陵画展"就是一个鲜明的成功实例。

质真若渝。不纯不真实的人，是无法相信大道是纯真的。历史的经验告诉我们：中国文化的传承必须情真意切。人生修养中纯粹与真挚的求艺心态是最重要的。非此不能真正体悟到

古人所说的"明道若昧"！

《世界是平的》一书中将全球化划为三个阶段，其最核心的理念是：一个理想美饰的世界将是大家一起站在平地上，每一个人都是中心，都成为主角，个性化炫如星光般灿烂。应该看到，在这个大数据时代，今天的世界是个性化生产、创造与消费的时代。艺术家所追求并形成的审美风格的个性表达各赋其态，各秉其志，达到各美其美、美美与共的自由境地。正是凭借这种"定力"，走大道，求大美，汇成这样一个共同的心界：书家生命的历程就是文化的历程！

在社会文化生态失衡的情势下，守护文化灵魂就是坚守文化信仰，让艺术回归本真。感恩时代、敬畏传统；坚持清修、明心持静；锻铸精品、提升学术；勇于担当、引领风尚。

如果说，西周时代的"四大国宝"是当时社会博大辉煌的中华民族精神的反映，那么，今天我们传承并创变的应转捩为当代中国的文化精神。因此，艺术中所须追求的"雄深苍浑"的正大气象与格局则是我们今天坚守的人文情操与审美理想！

历史积累的文化是有内质的。我以为，就楹联、诗词创作而言，要以诗性为本，意象为魂，生活为题，文化为核。艺术最高的审美境界，就是老庄的"尚意贵神"。"引领风尚"，就是要引领以人民为中心的创作导向，引领遵循艺术规律的创

作本体,引领为时代书写、为时代抒怀、为时代创新的创作理念。

《艺术与科学》指出: "科学是通过理性的分解活动,从现象中将普通观念抽解出来。艺术则是通过抽象的创造活动,用活生生的形象将普通观念显示出来。" "意"为思想、为精神,必须明白,艺术寻求快感,但非止于快感,而要上升为美感,不然作品就平庸。过度的快感必然扰乱心智,所以,文化化人,艺术养心。

我们正经历着由传统农业宗法社会向现代工商社会、信息社会的转型,由计划经济向市场经济的转型和由传统人文精神向现代人文精神转型的这样三重转型所构成的巨大社会变迁中。社会转型的实质是社会结构的全面转换与过渡,而民族文化心理乃是社会结构更深的层面。它必然促使人们的价值观念、道德伦理、思维方式都发生变化。传统文化,尤其是"敬业""创生""变通""诚信""中庸""和谐"等原则对现代化社会仍将起着十分积极的倡导作用。

我们要高度绅绎历史上有价值的理论,使之建立在对当下的指导意义,完成它的审美自觉的历史使命上。一个时代的审美核心体系的建立是经过艺术家的文化实践、文化反省与文化创造后经理论家批评梳理的社会主体精神的反映。这种"核心体系"必须高扬科学理性与时代人文精神。我们今天常说的感恩时代、珍惜机遇、感悟生活、感知民生,必须靠文化创意、

文化积累、文化批评来实现，以赢得当代经典的文化遗存。

每一位中华儿女都要铭记生我养我的这片土地，在它流动的血脉里正是我们炎黄子孙代代相传永不离弃的文化基因。在它千年的沧桑变迁中演绎着中华儿女前仆后继、可歌可泣的家国情怀，这就是乡愁的灵魂！留住乡愁，守望乡愁，就是留住我们民族的根、精神的魂、文化的本。什么是文化？——"文化者，人类心能所开释出来之有价值的共业也"（梁启超）。乡愁是文化，文化是中华民族千年以来的生活方式的集体记忆与精神传承，凝聚着我们民族对世界和本身的历史认知与现实感受，积淀着我们民族最深层的精神诉求与行为准则。只要坚守住"背景"意义的精神家园，坚守住自身民族历史的文化血脉，"乡愁"永远是美丽动人的！

在诗书的天地里，唐宋文化为何达到如此高度？因为它的大格局、大气象、大精神，才有如此大美境界。它绝不是技巧的高下，而是诗人书家心中深藏的那份宝贵的民族情感与人文关怀！人生是抛物线，重要的是内心的坚守。你做你想做的事，实现自己生命的审美体验，自由地表达自己的思想。用知足的心来生活，追求艺术的诗性和唯美，自如地完成了"坚守与放下"的过程。这正是：追寻生命中的那份纯真，心中抹不去那一片忠贞！

当下真正的艺术高度必须从人类文化学的战略思考出发，

以自身对时代的感恩和对传统文化的敬畏而实现个体生命体验。这一体验超越了一般意义上的对政治图腾的崇拜，回归到对生命、自由与尊严的人的本体的关注，回归到人类大爱的内质。高扬科学理性与现代艺术精神，这是道德——人文理想的高度。

文化自觉是当今时代的要求，它指的是生活在一定文化中的人对其文化要有自知之明，并对其发展历程和未来有充分的认识。从某种意义上说，文化自觉是在全球范围内提倡和而不同的文化观的具体表现。

一个时代理应引领一个时代的文化形态与艺术形式，建立它特有的时代人文精神。文化自觉对一个时代、一个民族的未来，对社会的和谐至关重要！文化自觉是在文化反省、文化创造和文化实践中所体现出来的一种文化主体意识与心态。

从生活审美体验上升到生命体验的审美理想的终极实现——文化自觉就是善于认知、理解和诠释自己的民族文化史，联系实际，尊重并吸收他种文化的经验和长处，与他种文化共同建构新的文化环境，以呈现历史使命的文化担当与传承精神。历史和传统是我们文化延续的根和种子。"和实生物，同则不继"（《国语》）。从传统和创造的结合中去看待未来，全球化的现实需要有共同遵守的行为秩序和文化准则，我们应该精通并掌握，并在此环境下反观自己，找到民族文化的自我。只有具

备这样的文化自觉，才有可能建设多元共处共生的全球社会。

文化自觉的根本目的是为了加强文化审美转型的自主能力，取得适应新环境、新时代文化选择的自主地位。我们赞成这样的文化自觉——在全球化浪潮冲击下，它绝不因循守旧，抱残守缺，而是与时俱进，主动搏击，选优汰劣，倡导全世界一切国家和民族的文化有着共生的平等机遇。

文化自觉是当今时代的要求。从某种意义上说，文化自觉是在全球范围内提倡和而不同的文化观的具体体现。一个时代理应引领一个时代的文化形态与艺术形式，建立它特有的时代文化精神。文化自觉是文化反省、文化创造与文化实践中所体现出来的一种文化主体审美意识与心态。

当下和谐社会的发展，社会转型的大变革时期，文艺作为民族精神的旗帜，对于社会有着重要的引领和凝聚作用。当前，一是要维护全社会文化利益的公平，体现现代人文关怀；二是要坚持全球化视野与本土化实践，维护民族文化。面对当代消费文化的挑战，我们要努力提升人们的审美情趣，促使社会审美向高雅型转化。这就是我们要有意识地引领一种审美价值评判尺度，召唤文艺责任的回归，引领国民精神的提升，以实现文化的审美本质与审美理想。

当下，我们正处在一个经济全球化的互联网信息时代。这

是一个多边合作的时代，也是个多元文化的时代。在全球化语境下，守护世界文化的多元性，促进各种不同文化与文明之间的积极对话，保护世界文化遗产，是今天我们共同面对的现实问题。

在这个充满怀疑的时代，我们依然需要信仰。有信仰的人快乐，因为他有丰满的理想。理想孕育着现实，坚持理想会让你看到别人看不到的风景。艺术要先安慰自己，再安慰世人；自己要先感动，才能感动读者。让诗书这浓烈而又超逸的符号，坚定地沉淀在中华传统文化的沃土中。

从北宋提出"文道两本"以来，"文以载道"是历代文人的历史使命与社会责任，而"技进乎道"是历代文人从事艺术的本体认识，即经技进入艺、从艺升为道的层面，从而完成从自觉文化到文化自觉的历史进程。与绘画一样，当代书法创作的形式、技巧的递变，都处在东西方文化、历史与未来的交汇点上，这种"时空差"和它的受众空间，提示我们在当代"散乱""多元"的各种流派的形式语言与技巧的异化中需要按经典规律不断醇化与锤炼。

现代中国的书法艺术经历着历史上最大的动荡。纵向历史的封闭单一与横向时代的交叉多元形成了冲突，不同的文化参照塑造出不同档次的艺术家。古代大师的书法作品是与古人的文化心理相默契，是由历史的情境造成的。审美价值的标准是

有时间性的。当代书法家就应在这一点上观照当代文化，建立新的价值标尺。

当今是多极的世界、多元的文化、多元的思维、多元的格局，每个书画家都面临着自由的选择，没有选择便没有创造。时代需要精品，关键是人的主体精神的提升。书画艺术创作首先考虑的是我们在创造我们这个时代、我们这个民族的主流文化。

创新是人类进步的源泉，尊重创新是我们人类共同的追求。我们今天的文艺家要站在人类文化审视的高度，明悉全球化语境下经济国际化、文化多元化的现实变革与转型的情势下，我们这一代文化人所承担的历史与时代的责任。费孝通先生临终前曾说过这样一段话："我们这一代知识分子，走完人生历程，要给后人交接力棒时，写什么字，最终概括我的一生感悟，是文化自觉四个字。"这是老一辈文化人最宝贵的生命体验。要实现从自觉文化向文化自觉的过渡，我想应该懂得"各美其美，美人之美，美美与共，天下大同"的深刻哲理，这是社会学家高屋建瓴的人生智慧。

人们常说：世界上没有相同的两片树叶，人不能两次在同一条河流中行走。艺术需要个性的表达与创造。科技求同，文化存异。艺术融和拒绝恃强凌弱，拒绝名利诱惑。君子和而不同，小人同而不和。历史绝不会仅有一种美丽，太阳绝不会只放飞一色光芒。我们期待着书法艺术的百花园中多彩风格、多

元美质的并存与发展，更要呼唤现代艺术精神与人文关怀，以文化创造赢得时代的文化价值！

人生最苦的，莫过于身上背着一种未来的责任，这责任就是中国当代文化精英者"艺术的自觉"所承载的文化精神。"铁肩担道义，妙手著文章"，二十世纪初革命先驱们发出的呐喊同样形成了与共和国一起成长的当代知识精英们的共同特征与人文理想。正是"君子有终身之忧"的忧患意识，才使他们不断实践着"士不可以不弘毅，任重而道远"的理想。

时代创造

时代精神是一个时代特有的普遍精神实质，是一种超脱个人的共同集体意识。时代精神是一个时代的人们在文明活动中体现出来的精神风貌和优良品格。因此，书画艺术的时代性从社会文化价值的本质意义上说应具有反映时代、感悟生活、关注民生、关爱自然的现实主义精神，以真善美来完成中国书画艺术的当代文化创造。

在当今科学与人文并重相隔的时代里，文化语境、氛围、思维与观念能否有利于创造与历史传承的"艺术经典"，其关键是时代精神的提纯与锻造。这就要求作为创作主体的艺术家的感悟性、实践性和审美感受中的智商与情商的同步发挥，达到传统意义上的艺品与人品的完美统一；这就要求作者除具备"艺以载道"的历史责任感外，还须完善思维、陶冶情操，立足哲学高度，拓展艺术审美的想象空间，增强非智力因素。一位书家对作品的把握能力如人对社会的运筹能力一样，成功要素主要取决于情商而不是智商，如此，才能保证书法艺术的创作达到从技到艺、从艺入道的层面递嬗。如刘熙载《艺概》中所说的"笔性墨情，皆以其人之性情为本，是则理性情者，书之首务也"。

我们今天的创造是让百年后的人们发现这个时代的经典。

鉴于此，我们现在要努力营造创作经典的氛围与语境，即时代精神的提纯和锻铸。毋庸讳言，三十多年来当代中国书坛艺术思潮的变迁，从艺术泛政治化的倾向到个性宣泄的无度张扬与审美导向的伪科学，社会会需要当代书法家首先回答这样一个问题——当代艺术理想定位何方？对书法本体的开掘和对崇高审美的呼唤，正是当今艺术运动所缺少的！

我们正处在世纪之交，站在这时代的交汇点上，我记得一位哲人说过的话："一切能够永存的艺术作品，是用它的时代的本质铸造成的。"今天，当我们审视全社会正在急速变化的艺术形态时，我们都会深深地感到：未来文明的构建应该是传统与现代的契合，东方文化的价值不仅仅取决于它的过去，而是未来，取决于它在未来文明建构中的活力。艺术的本体价值与社会价值的统一是一种时代的精神，是面对人类生存状态的思维和变革……这就是艺术的本体精神，是对客体的升华与超越，是对时代精神的崇扬。

五千年的中华文化告诉我们，文化的"核心价值"正是中华文明没有断裂、得以延续的最重要的原因之一，而这个核心价值是不断变化、丰富、发展，并形成"时代的文化核心价值"。当代书法创作审美科学评判体系的逐步确立，也是诞生"时代经典作品"的审美基础。

坚持格调的第一性，技法为第二性，在当今审美尚势尚意

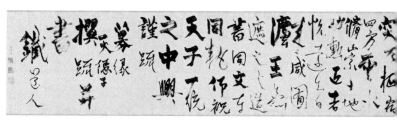

元·杨维桢《真镜庵募缘疏卷》

的基础上，功力与情性并重，理性思辨与感觉悟性统一，追求艺术冲突的大格局，通变的大和谐，既大气又意趣，在创变中赢得时代精神元素中的张力与活力，从而推进艺术创作从古典主义走向现代艺术形态。

中国书法的时代文化创造必须具备历史的积淀性、时代的人文性与书家的独特性三者有机结合，即将传统特点、时代特质、个性特色的三者融合。书中日月长，字里有乾坤。在传统性与时代性的传承与开启上，书法内容亦是十分重要的要素。我们既要浸润于经典的古诗文中，还书法灵魂神韵风采和人文气象的本体面貌，同时也要感染时代的气息，探究时代的特质，抒写时代的情怀，以自作诗文弘扬当代中国的核心价值观的"根"和"魂"，体现一个书家知理、明道、善行的风采，坚守高洁向上文明的精神家园。

"时代性"是当代艺术通变的核心要素。"通变"，中国文化不单讲"博"，更重视"通"，"通会之际，人书俱老"，融会贯通，通达即"通道"，通中国书法的当代文化精神，通

文化品格的当代中国书法。由此可见，经典与力作才是永恒的时尚。

追求崇高，走向完美，必须完成艺术审美领域的三大要素，即高端性、人文性与时代性。其一，高端性必须坚持艺术本体，而中国书法的笔墨性则是关键载体。"书法唯风韵难及"，笔墨情致乃是中国书法"神采为上"的基本保证。其二，人文性必须依靠学术支撑。宋人提出"学书在法而妙在人"，艺技深处便是还原文化，以文载道，呼唤人性，以实现社会由野性进入大雅，这就是文化化人，书画养心。若单一追求表面养眼的形式解构，过度的快感扰乱了心智，书画必然流于平庸。其三，时代性的实质仍是时代文化创造，是从社会文化价值的本质意义上看待弘扬时代人文精神、彰显艺术品质。时代性是一个时代一个民族所特有的普遍精神，当物质赢得了世界却失去了心灵的时候，艺术家必须以真善美的时代追求来完善和创造当代中国式的书画艺术，而经典与力作才是永恒的时尚。

任何伟大的作品在空间上都具有民族性，在时间上都呈现

时代性。我们植根传统，怀旧不是恋旧，它是一种情怀，一种根基，而艺术通变出新是现实的必须。潘天寿先生言黄宾虹习画"先从法则，次求意境，三求神韵……求神韵要从读万卷书入，行万里路入，养吾浩然之气入"，书画艺品真谛合一。

林风眠说过："艺术，应该引导人类的精神永远向上。"中国诗书画的经典力量在于反映时代、感悟生活、感知民生。时代精神是一个时代人民群众在文明活动中所体现出来的精神风貌与人文情愫，作品的时代性是经典力作的试金石。

中国书法的审美品格我以为主要是笔墨性、诗性与时代性。

笔墨性：古人说"书法唯风韵难及""凡书画当观韵""笔圆而韵胜""书家贵在得笔意"。书之韵味取决于用笔与用墨。谢赫的"六法"——气韵生动、骨法用笔、应物象形、随类赋彩、经营位置、传移模写，被北宋郭若虚誉为"六法精论，万古不易"。其中，将气韵生动放在首位。"气"与"韵"始终是中国书画艺术的哲学思辨，是中国书画本体的主旋律。先秦诸子"气是万物之本源"而发现了书法的"气势美"，而魏晋民族文化的深层体验转向"尚韵"的内美与古雅，其骨法用笔达到了前所未有的高度。所呈现的王羲之时代文人书法的标志性成果，显示了民族审美心理的必然反映和人性觉醒折射自然的微妙情韵。

诗性："书之妙道，神采为上，形质次之，兼之者方可绍于古人。"（王僧虔《笔意赞》）"书法最要在气味，不在用

呆功夫。……书品则高矣。"（苏惇元《论书浅语》）傅抱石论画三个标准——灵、秀、慧。灵——悟性，将世界万物融通；秀——音韵，有诗性韵律，善于多种形态的变化；慧——智慧，在纯净的同时，赋予机智，颖悟。"中国书画的生命必须永远寄托在线与墨上，因为它是民族的"，"线是一种富有生命的独立而自由的表现，其要素是速度、压力与节奏，三者有机进行，是表达情感的关键"，"中国画最怕就是'太实'，但又不能没有实，要'有实而不全实'。真正艺术的真实，就在于所表现的大的空间环境是充实的"（傅抱石）。

时代性：古今中外一切艺术都是时代的产物。"为人生的艺术"，这种优秀的文化遗产都显现出对当下社会的思想与人类精神的弘扬。也就是说，艺术的"人文性"，它的"人本主义"将永远超越艺术本体的技法层面而作为人类历史的文化记忆积累下来。

对文化理想的追求，对民族立场的坚守和对审美品质的选择是当下文化大发展大繁荣中必须认真深思的课题。在当下全民热爱书法、享受书法的热潮中，我们必须遵循艺术发展的本体规律，呼唤全社会敬畏传统、仰视经典、感恩时代、感悟生活、感知民生，努力创造出属于我们的时代文化价值！

我们理应在当下全民热爱书法、热爱中华文化的热潮中，不仅赞赏更多的官员亲历实践书法艺术，更要思考传统的书法艺术走向现代的人文内质与核心价值，从而呼吁整个社会要敬

畏文化、仰视书法、感恩时代、关注民生，以经典的文化创造实现历史的文化价值，从而对得起这个伟大的时代！

我们要从这个时代取火，而不是灰烬。"大庖无定味，总章无定曲"。世界上没有相同的两片树叶，人不可能两次站在同一条河流里。书法艺术家风格各有不同，但艺术的本体精神始终只有一个。当我们进入新的历史时期，我们在思考如何平视人生，以一种积极、明达、宽容、开放的心态对待一切，感悟一切。故人要活得有风采，如果没有这种状态，没有这种感觉，不可能产生真正的艺术感觉。

在新的历史时期，中国书坛更需要清醒地认识自己，需要一面对照的镜子、一个参照体系。学必贯道，文必济义，重建中国当代书法文化价值之纬。

艺术家心灵世界的和谐，最重要的是遵循艺术创作与发展的规律。创新是美，美在遵守规律、法则，美在它具有时代特质的人文精神，美在它体现的人格审美是人类的最高理想。以自己的本色建立自己的风格，书法艺术创作的心理体验是书家心灵对宇宙生命和自我生命的双重感悟！

书坛应提倡的学术品质是"思辨"，精研学问，不赶时髦，不趋流俗。"为学不作媚时语"。我们欣赏杜甫诗歌中的一种重要品质是沉郁，它体现了生命的厚重。

对于当代的书法家来说，生活在这个时代无疑是最幸福的。纵观书法史，我们不难发现，从未有一个时代的书家如我们当代的书家，生活在如此精彩的时代。我所指的并不仅仅是科技进步带来的现代工具创新和传播形式的便捷，还包括在全球化语境下的视野的广阔与思维的多元。二十世纪至今，考古的发掘与成果的积累，让我们完全改变了前人自下而上观察书法史的习惯，第一次自上而下地梳理了书法艺术的发展脉络：首次让我们可以清晰地看到自公元前十四世纪至今的文字演变，通过古人书写的实物，了解书法艺术三千年来的生发与流变。站在历史的交汇点上，每一位当代有社会担当的书法家，既是中国书法的传承者，也是当代书法史的书写者。后世视今，相信会感叹我们是时代的幸运儿，也会评论我们今天对时代的文化创造。

这个时代丰富且复杂，粗糙又生动，早已超越了我们的一切想象。东方与西方，历史与当下，保守与革新……各种理念相互交汇、冲撞，这是人类历史上最为波澜壮阔的图景之一，也是一个激越的精神较力场。在这个审美转型的盛世时代，不可避免的浮躁与浅薄让人在多元文化交织的环境中感到无奈。时代太需要被纯化与升华，人们太需要获得淡泊与宁静，社会太需要沐浴在和谐的阳光之中。君子和而不同，散淡人生，鄙薄功利，期冀清新与关爱，感恩与善待……否定物质主义是当代知识精英的义举与慷慨演说。

目前我们正处在大数据时代的全球化语境下，传统的中国

书画艺术受到了中国历史上从未有过的严峻挑战。这种严峻性反映在艺术创作上，就是西方艺术价值观的冲击与销蚀，例如某些中国书画作品民族立场的转移与核心价值观的颠覆等……中国书画艺术的当代发展亟待文化理想的架构与文化价值的重视，需要书画家文化身份的重塑和艺术心灵的回归。因此，今天我们才要思考在大数据时代里，中国书画艺术该如何发展？我认为应有以下四方面的定位：

一是国家文化战略层面的定位。要弘扬中华优秀传统文化，它是实现中国梦的必要条件，中国书画是养心的文化。中华文化活着，历史才活着，中国书画才活着。

二是科教兴国层面的定位。大数据将人类的知识经济、信息技术迅速提升，它改变了时代，改变了人们的生活方式，也直接影响了中国书画艺术的创作、教育、培训、研究、交流推广以及展示、收藏、交易等各方面。我们必须适应并优化科技文化环境，它是一把"双刃剑"。一方面，大数据对中国传统书画的艺术推广和普及起到了十分有效的作用，也给艺术收藏带来了福音；另一方面，在知识扁平化的社会格局中，经典作品的高仿品及当代创作精品的仿冒品带来的不良影响，日益迫近和危害着文化市场的空间。在中国书画的创作和研究的艺术本体上，我们还必须保留清醒的意识，不能被高科技所异化，使技术替代艺术。

三是文化产业层面的定位。大数据对传统意义上的社会文化产业的飞跃式带动是无可非议的。单高清扫描这一项来说，就带来了传统和当代经典作品在普及、传播、交流、推广方面的无限可操作空间，也带来了文化产业的叠加效应。四是时代

文化创造层面的定位。中国书画的传承，其本质意义是时代的文化创造。今天的经典艺术创造和积累是明天的历史遗存和文化记忆，因此，我们要把数字化的运作放在艺术创造的空间的营造和发展上。

光有出世精神的人生是空虚的，单纯地沉溺于虚幻的梦乡同样不可能有健康的精神，唯有做入世的事业，体验着这个时代的温度，才能使得那个"出世精神"有现实的根基与归宿，这样书家的人生才是完整而丰富的。

作为艺术的书法是"写"而不是制作，不是工艺，而是"写心""写情感""写自我"，此写必须有根，必须天天与古人对话，要"亲古人"，又必须时时把握时代的脉搏。只有将传统文脉、时代感受、个性创造三者结合起来的作品才是好作品。所以当今书法创作要走大道，走正道。不要以为摘上一朵野花，就可以替代整个百花园的名贵与辉煌。我不排斥你是花，但仅是一种野花。你若硬要通过媒体的包装来推销你的花种而使它时尚起来，流行起来，那你就对不起这个时代。"时风"只是找形式，打破原有的结字，以时俗、新俗反旧俗，这不是方向，是没有出路。成为"熟、俗、腐"，时风是新腐，熟透生腐。

傅抱石先生将《诗经》原文中"周虽旧邦，其命唯新"这八个字的内在逻辑，转引到中国画领域里来表明自己的心态：面对新时代，中国画虽然是古老的旧形式，但它内部仍然蕴藏

着无限深厚的生命活力，完全可以不断与时俱进地开拓自己新的辉煌。

新时期的中国书坛，我们盼望回归本真，回归纯净。要知道，地位是你脚下的台阶，并不是你真正的高度。中国书坛呼唤更多的人文关怀，也寄托深层的社会期待……

多年来，人们期待中国书坛新秩序的到来。那么，建立新秩序的关键在哪里？以我看，在于各类机制的改革与工作创新推进。简要说，一是展览机制的改革与完善，二是艺术审美评价体系的建立，三是学术支撑机制的有效互动，四是艺术教育的普及与深化，尤其是高等书法教育的规范与提升，五是艺术传播机制"云"媒体现代形式的扩建，六是名家艺术与学术推介机制的改革与深化，七是海内外艺术交流的有序与实效等。只有深化改革才能增强人民团体的凝聚活力，增添工作智慧，助推人民团体的公信力与美誉度。

从中国书法史角度看，当代书法（一九四九年至今）经历了两大历史阶段。其一，从一九四九年至七十年代，书法审美观念及书法艺术水平较之民国书法没有历史性的变化。书法艺术在学校及社会上没有相应地位。在学校中没有纳入美育教育的范畴，在社会上没有出现群众性的学书风气。全国性的书法学术团体尚未问世。其二，从七十年代末起，我国书法出现了历史性的转折。随着十一届三中全会的改革开放，和谐宽松的

文艺氛围中出现了多层次的书法学术团体，多形式的、多渠道的书法艺术交流日渐兴起。一九八一年中国书法家协会成立，引导全国群众性的书法活动。到八十年代中叶，汇成了空前的群众性的书法热潮，这是普及和发展当代书法的基础，对传统的开掘与继承，对艺术个性的强化与追求，对书法多样化的发展的思考与尝试，是"书法热"中最富有生机的内涵。尤其是一大批中青年书家，已不以"正统书法"与"民间书法"的"碑"与"帖"为尊卑、取舍的标准，而是审其所美、师其所长、用其所需，出现了审美视野开阔、审美理念开明、创作思潮活跃的新气象，这体现了当代人书法观念与审美意识的开明与进步，预示着在丰厚的传统基础上，开创一代书风的希望。

文化品质

汉字书法是中华民族文化的代表，是中国传统哲学思想的高度物化，在最简约的层面上浓缩了中华文化的基本精神。汉字，是中国文化的最小单元，又是中国文化的最高代表。汉字有义：指事、象形、形声、会意、转注、假借。汉字的创造、使用、演变、发展与结合造就了中华文化无比的辉煌灿烂。汉字因书法而有无限生动的形式之美，书法因汉字而有无比丰富的内涵之美。汉字与书法互为表里，相辅相成，相得益彰。

五千年的中华文化告诉我们，文化的"核心价值"正是中华文明没有断裂、得以延续的最重要的原因之一，而这个核心价值是不断变化、丰富、发展，并形成"时代的文化核心价值"。当代书法创作审美科学评判体系的逐步确立，也是诞生"时代经典作品"的审美基础。

文化是灵魂的交流，而文字是传播文化的重要工具。我想，艺术的唯美必须建立在时代的内涵与思想的大厦上。中国书法是线条的艺术，是作者的情感与精神的抒发，也是时代脉象的彰显。不难想象，仅"玩"形式的书法不能留下历史印记，也不能成为一个时代的经典。

书法文化的核心价值有其本体审美价值和社会功能。它将

是建立在中华民族精神与美德大厦上的现代化价值导向，弘扬时代主流文化，对国家发展承担历史责任。其根本要义是唤醒人的主体意识，以人的尊严这一具有普遍意义的价值层面，高扬科学理性，把握现代人文精神的深刻内涵。当代书坛需要一种基于价值传承与价值创新的文化自觉，需要文化的光照与引领。

中国书法这种在世界上独特的汉字结构下的艺术化表达，不仅影响了中国人的艺术观、世界观及思维方式，更是构成独特的东方文化的基础。所以在这个键盘时代，保持书写状态，掌握书法知识，增强审美能力将对中华文化的继承和发展具有重要作用。

中国书法艺术凝聚着几千年的中华文明，维系着中华民族的共同精神追求。书法的艺术实践，不仅仅是创作作品的本身，更是对中华民族千年以来生活方式的传承，是引导创建集体人格价值的精神诉求。因此，书法是中华文化的基因。基因若改变则预示着文化性质的改变。在键盘时代，传播民族的书写状态，掌握书法文化知识，增强审美能力，对传承中华文化将是功在当代、泽被千秋的大事。

中华传统文化的进步，要靠哲学去引领与提升。无论是楹联、诗词，还是书法艺术，都是以汉字文化为其基因和载体。汉字活着，中华文化就活着，中国历史才活着，中华民族才活

着。这就是中华民族的血脉和灵魂。如果我们的基因成了"转基因"，这就意味着整个中华文化的性质要改变，而作为中华文化最本质、最集中体现的中华民族精神也将随之而变。因此，我们容不得半点的"转基因"，唯有坚守与传承。在互联网时代、大数据时代乃至全球化的语境下，保持包括诗词、楹联，以及书法艺术在内的中华传统文化所表达的生活方式、理想信仰、价值观念，这就是传承中华民族根脉的一件大事，其功在当下、利在千秋。

中国文字的独特性与艺术性为中华人文的不断深化与发展奠定了坚实的基础，而民族审美的原始萌芽则产生于文字，产生于书法。中国汉字重在形义，外国文字则皆以声为主。中国文字无义不备，故极繁而条理不可及；外国文字无声不备，故极简而意义亦可得。中国用目，外国贵耳，所以中国汉字一开始就追求一种形之美，它不仅是世界上独一无二的艺术，也是中华民族代代相传的文化符号，凝聚着中国文化的内在基因。

书法是养心、养性的文化，是修出来的，也是养出来的。汉字活着，中华文化活着，历史才活着，民族才活着，中国书法才活着。星巴克出售的不仅仅是咖啡，更是对咖啡文化的体验；我们喝龙井，不是单纯为了解渴，而是对中华茶文化的认知。书法是中华文化的基因，如基因改变则预示着民族文化性质要改变。书法不仅仅具有审美功能，它还是中华文化最重要的传承方式。千年以来，它的书写方式与审美追求孕育着我们

民族独特的文化内质，因此，书法家的艺术实践与探索，不仅仅是创作作品本身，更是对千年以来中华民族生活方式与生存智慧的传承。一句话，书法是对民族人文的传承。

书法艺术是书家自我文化心态的物化反映，是书家艺术主体精神的有效释放。中国书法的灵魂是什么？是长期以来中华民族本土文化贯彻的一种整体精神——人与社会的和谐。在艺术指数的表述上，就是对整体气韵的追求，着重把握作者心灵的畅达，保持天然质朴，达到主体与客体的融合，书写精神层面的和谐。

我越来越感到我们这代人文化传承的责任担当所在，最重要的是唤起全社会对文化价值的思考和体悟，以实现我们所追求的真善美的审美理想与审美本质。任何艺术都是时代的产物，书法艺术不是单纯的线条赏析，更重要的是文字内容中所透析的时代特质，传世的艺术经典都是"为人生的艺术"。这种优秀的文化遗产都呈现出对当下社会的思考与人类精神的弘扬。就书法来说，它所表述的人文内涵将超越艺术本体的技法层面而作为人类历史的文化记忆积累下来。

中国书法艺术创作的文化心理体验是书法家心灵与人类原始精神的交融，是对宇宙生命与自我生命的双重感悟。它以中华人文理念为根本支点，从技法体系到内在精神都具有深厚的文化内涵，它是引导创建集体人格价值与生活方式的精神诉求。

社会发展的终极体现为时代经典的文化积累，而一切文化都将会沉积为"人格"，表述为"国民性"，其最终目标是普及人性中的大爱！

　　现代中国的书法艺术经历着历史上最大的动荡。纵向历史的封闭单一与横向时代的交叉多元形成冲突，不同的文化参照塑造出不同档次的艺术家。古代大师的书法作品是与古人的文化心理相默契，是由历史的情境造成的。审美价值的标准是有时间性的。当代书法家就应在这一点上观照当代文化，建立新的价值标尺。

　　中国书法文化历来呼唤崇高，要求走向德性化与人格化。艺术创作要扎根于现实生活的土壤，认真思考如何做好优秀传统文化的现代活化和优秀国际文化的本土活化，创造性地完成这双向活化，并取得时代文化创造成果。

　　中国文字是世界上高度发展的造型艺术。王羲之《兰亭序》、王献之《鸭头丸帖》……简要说，书法是按照文字特点及其涵义，以其书体笔法、结字、章法、墨法、通势等，使之成为富有美感的艺术作品。书法是千年以来中华民族的生活方式，是守护文化灵魂、回归艺术心灵的最佳途径，所以，书法是每个中国人一生的修行。

　　我国传统书论中特别强调"人品和书品"的关系，我认为

这是非常正确的，也是具有终极价值的。强调人品，就是不仅仅强调艺术的本身，而是把一个艺术作品、艺术家放在了一个更为广泛的社会、历史文化背景下去考量。这包括艺术家、艺术作品对社会、历史、文化产生更大的影响，以及自我人格的塑造和不断的完善，并起到积极的表率作用，这样的艺术家及艺术作品才具有更深刻的内涵和更深远的意义。

从精读的大量中国书法流变史的碑帖资料中了解书艺作为中华文化积累的本质特征，了解书艺形式与内涵创新发展的规律性与经典性。在深谙书法艺术奥秘的基础上，懂得唯有"变"与"通"，艺术才不至于走向死亡。"穷天人之际，通古今之变，成一家之言"（司马迁）。这种人文精神是我们"为人生而艺术"题中的应有之义，但是，万变不离其宗，这就是书法艺术创作的规律与传承。

我认为，将艺术还原至文化，求真于经典，这是当下中国书坛人人需做的"命题"。守护文化灵魂，回归艺术心灵。本质意义上看，书法是文化，须"技进乎道""文以载道"。书法是养眼的文化，更是养心的文化，它是个体生命的律动。

不把自己看成聪者，却是以愚者的勇毅与自信，"游心于淡，合心于漠"，深入经典，采撷菁华，厚积薄发，充盈自我，而始终保持自己的本真。认知自己，让自己内心合乎大道。记得王蒙曾说过"艺术永远是痴人的选择"而"痴是对艺术的献

身"。古云"智者不惑"，真正的智慧是沉默而挚诚地守护自己在文化积累中确立的信念。智者知人，用心地拥抱时代、关注民生，以多元包容的爱心去赢得中华文化的滋补与弘扬！

记得有位哲人说过："灵魂是一只杯子。如果你用它来盛天上的净水，你就是圣徒；如果你用它来盛大地的佳酿，你就是诗人；如果你两者都不肯舍弃，一心要用它们在你的杯子里调制出一种更完美的琼浆，你就是一个哲学家。"书法艺术是中华文化的名片，书法是"道"的化身，简约且自由。在变化了的书法线条中曾寄托了历代书家无限的人世沧桑与审美理想。"调制琼浆"，就是将民族情愫作为自我生命的底色，将书法艺术化为人生旅程的符号。

作为民族最纯粹的审美艺术，书法字体、章法、形式与韵律无不折射出人性的美与善。学习书法，就是对美善规律的认识和规则的运用。

书法艺术的传统是人们在汉字书法特定的抽象性、表意性、哲理性等本质因素和品格的基础上，按照美的法则进行创造的积淀，因而，传统是在新而又新的发展中形成的。我们观看历代优秀书法作品，之所以赏心悦目，百看不厌，常看常新，是因为内中有着在传统的本质基础上按照美的法则进行创造的成果。这种创造体现着书法的生命力与延续性，体现着书法艺术的基本精神。

东晋·王献之《鸭头丸帖》

尼采说，通向智慧之路有三个必须阶段：一是合群时期，二是沙漠时期，三是创造时期。在求艺的"合群期"，尊崇传统，敬畏二王，临习二王，达无我境地；进入"沙漠期"，欲逐步挣脱束缚，让自由精神慢慢成长；随后是"创造期"，在否定的基础上重新进行肯定，即要寻求无法中有法、无我中有

我的思索。这就需要从中国传统哲学走向现代哲学的思考，需要从人类文化学的高度观照传统书法文化的演绎，将艺术还原于文化，求真于经典，重建中国文化价值之纬。这是灵魂的哲思，这是精神的攀登。书艺之品，人文之道，法之为上，艺成为下。求艺传道其实质是当代人文精神之重铸。作为一个有家国情怀和文化理想的当代书家，必须提升艺术的哲学思考，从而顺利地回归艺术的原创和主体意识，完成当代书法文化社会身份的自我定位与核心价值体系的构建。

任何哲学都不能脱离它所处的时代，任何时代都不能缺少哲学的精神境界。当代书法艺术的核心价值体系建设必须建立在书法文化的本体规律和社会发展的科学认识之上。

"学而不思则罔，思而不学则殆。""悟道"，是悟书法艺术创作规律，是悟书法还原的文化。这样才能实践"会古通今""极虑专精"的古训，哲思才能明辨，启智首在明德。不求碌碌而旁骛、斤斤以取巧，"行是知之始，知是行之成"，才能识得大味必淡，和光同尘。

艺术家应该关注的还是社会担当。这种担当就是引领风尚，就是要引领那些坚守文化信仰，坚守时代审美理想，坚守职业操守，让中华民族传统的优秀文化，包括楹联、诗词文化，回归生活，回归大众，回归本真，回归心灵。在中国书法家协会二〇一五年第十一届国展上，我曾对"植根传统、鼓励创新、

艺文兼备、多样包容"的十六字方针做过一个诠释，那就是：传统是根，创新是魂，艺文是本，多样为体。

我想，在"以自我为中心"而追求自由光环随意宣泄的互联网时代，需要那些坚守文化信仰、时代审美理想与职业操守的真正"求道者"。首先，我仍然坚定地认为对中国书法笔墨的研究是最重要的。无论在何种艺术语境中，笔墨都是书法独一无二、不可取代的重要特征。其次，对艺术精神传递的研究。我认为在研究其精神世界时，应该更进一步地了解与分析他们艺术创作精神之中的时代责任感。作为当代书法的中坚力量，应具备怎样的艺术抱负与责任？"为天地立心，为生民立命"。这是历代每一位中国士人都所心怀的"壮志"。我想，一位优秀的当代中国书法家，应当是一位优秀的士人。他们所深负的社会责任感促使他们不断地去思考当代中国书法艺术的传承与发展。

中国精神是社会主义文艺的灵魂，是当代文艺的传统根基和立身之本。当下要提倡正大气象，彰显信仰之美、崇高之美，努力维护书法环境风清气正。"低俗不是通俗，欲望不是希望，单纯感官娱乐不等于精神快乐"。一定要正本清源，敬畏传统，坚定操守，重艺德，讲品位，用文质兼美的精品力作书写时代正气，弘扬中国精神。

写意特质

中国书法的本体精神是写意精神，它是中华民族精神所决定的。"写意精神"决定了中国书法的艺术思维形式必然是意象思维。《文心雕龙·神思》首先提出"意象"："独照之匠，窥意象而运斤。"这里，"心、神、情、志"用"意"来概括；"物、容、事"用"象"来表现。

中国的诗书画艺术正是将生命的本义、将生活的审美交给大众的体验。书法文化的终极意义在于其思想价值。《礼记》云，"中也者，天下之大本""故君子尊德性而道问学，致广大而尽精微，极高明而道中庸"。作为"大中之道"的"中庸"，这是中国书法文化最核心的理念，写意精神正是书法艺术"道"的精神体验。

"意"在古文字解读中由"心"和"言"两部分组成。王羲之成功地探索了汉字书写便捷、美观的表现规律，依托他深厚的文学学养与艺术技巧，铸就了《兰亭序》的经典地位。所以书法必须以有意义的文辞为表现内容，艺文兼备，表达作者对客观世界的认知与情感。

"意象思维"比"形象思维"的外延更广阔，更有涵盖性，更恰切。在中国书画创作中"意"与"象"是相生的。"因心

造境""尽意立象"，"情以物兴""物以情观"是互动的。"意象"就有"意境"之意。王昌龄将诗的境界分为物境、情境与意境。意境超乎物境与情境，"张之于意而思于心"；司空图论诗主张"超以象外，得其环中"，追求"象外之象，景外之景"。

受人以虚，求是以实，能见其大，独为其难。"小技拾人者易，创造者则难，欲自立成家至少辛苦半世"（缶翁）。积学储宝，不随俗流，更不以狂怪巧饰来哗众取宠。学源于思，深悟其理，饰穷其要，意蕴万象。借形以写意，阐意而达情，唯见平中见奇，静中寓动，开拓出无限生命活力，建构个性化的纯净的精神家园。

张怀瓘《书议》指出："以风神骨气者居上，妍美功用者居下。"当今时代的审美转型正是说明了这一点。风格是河流，水在于更新。"思虑通审变为用"。把握兼容民族精粹和现代形式是当代艺术家面对和亟待解决的课题。既尊重传统又不拘泥古法；既敢突破陈规，又不失去法度。站在古人肩上远瞩高瞻，适应时代大众审美心理，以诚正之心，以性情为本，注重艺术作品的写意性和精神性，以韵度胜，以风神胜，抒写现代人的胸襟、魂魄与意趣，展示现代人的生存状态和人文理想。

以意境创构为终极追求的书法艺术，是人学，所以，古人强调"神采为上，形质次之"。书贵自然，毕竟需要成熟的技法来支配。冯班《钝吟书要》云："本领极要紧，心意附本领

《兰亭序》（神龙本）

而生。"仅仅是外在形式的新颖奇胜，形式至上，无异于买椟还珠。"结字因时相传，用笔千古不易"，这是一条中国书法艺术规律。

书法，必须通过摄情达到"撼发人思"，使观者在"不尽之境"中受到感染。常人说的"书外之意"即指此。天机舒卷，意境自深也。

中国书法注重书写性，写意精神是书法艺术"道"的精神。传统老庄之道，本质上是最高的艺术精神。"虚静"是中国书法追求的最高审美境界。老庄的"天地有大美而不言"的"大美"是否定世俗浮薄之美和纯感官性的乐，轻视世俗矫造蓄意

之巧，从世俗感官的快感超越上去，以把握人生之大乐，从"小巧"进一步追求与造化同一的"大巧"。

书法艺术创作功力与情性并进，"有工而无性，神采不生；有性而无工，神采不实"（杨慎）。当代书法创作更重写意性、精神性。写意精神是中国书法艺术的精髓，也是中国书法的核心价值。中国书法追求诗性，就是"抒情""畅神"，写意，即抒写心意。"言，心声也；书，心画也。"（扬雄）。晚唐张彦远的《历代名画记》在谢赫"六法"基础上又提出了"立意"——"骨气、形似皆本于立意，而归乎用笔，故工画者多善书"。他主张"意存笔先，画尽意在"，推崇"自然者为上品之上"。故历来将书画"逸、神、妙、能"四格中"逸格"列为首位。"得

唐·颜真卿《祭侄文稿》

之自然便是逸"。人文书画，求"意"求"逸"，必求"诗性"。
"高简诗人意"（杜甫），"笔简而意足"（欧阳修），"取其
意气所到"（苏轼），"作画贵有古意"（赵孟頫）。

　　书法艺术的追求是"意"的追求，不应该停留在形的摹写
或重复。我们看古代经典书作，不难看出创作者的独特个性与
激越情绪在作品中显露的意境、神韵和气势。王羲之写《兰亭
序》"志气和平，不激不厉"的飘逸脱俗的神韵是东晋士大夫
顺随自然的道家思想的表现；颜真卿追祭从侄季明匆匆草就了
"天下第二行书"《祭侄文稿》，他有感于巢倾卵覆的巨大悲
愤，览于文，显于书，进入感性的忘我境界中；苏东坡《寒食

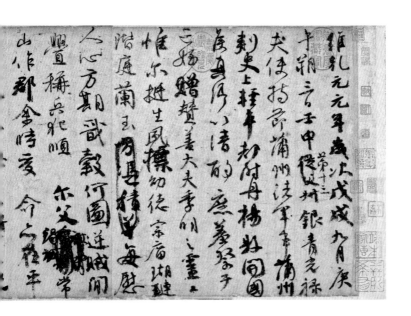

帖》中将颠沛流放的苦愤倾注于艰涩豪迈的笔触中；杨凝式《神仙起居法》道出作者佯狂避世的深切悲哀……意随字出，书随意深。但凡高明的书家都是从写形寓意，挖掘深层内涵，到达写神赏心之境地，达其情性，形其哀乐，状物抒怀！

中国书画与诗联的文化精神是写意精神。在当下全球化语境下中国社会的审美转型期，无疑我们的诗书艺术也正处在东西方文化、历史与未来的交汇点上。审美文化的重要职责，不在满足人们宣泄感官的消遣娱乐作用上，而是引导人们超越自我的感性存在上升到自由的人生境界，净化人的灵魂，培养良好的人文素质。意随书出，诗随意深。高明的诗书家会从写形

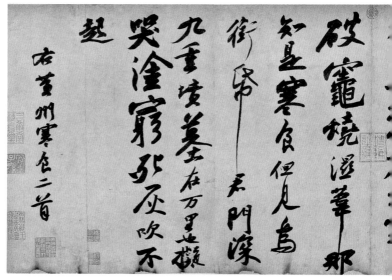

北宋·苏轼《黄州寒食帖》

寓意，挖掘深层的人文内涵，到达写神赏心的境地，真正做到达其情性，形其哀乐，状物抒怀。

中国书法的价值取向与艺术品位的确认，不是一个单纯的时间概念，而是一个动态演进的表述。今天国际全球化大背景下中国书法的受众空间与审美转型，决定了当今书法艺术创作特点的写意性与精神性。"格调性情为第一性，技法乃第二性"。这是个"写意"的时代。懂得如何"造虚"，在作品气息内涵乃至情趣的发挥上挖掘自身的综合潜力，放达于激情，畅和于文脉。笔线流动与墨韵变化的自如驾驭，刚与柔、方与圆、曲与直、绞与提、涩与纵、虚与实、润与渴、白与黑……的合度

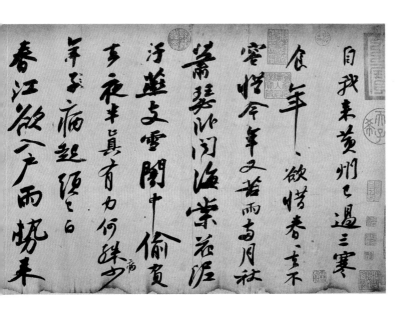

调合，结字布白章法谋篇的顾盼呼应、错落有致；纵横捭阖，舒展有序；穿插起伏，规矩谙练；五合交臻，神融笔畅。以自我情性、气质成功地使线条优化组合，提升作品的写意层次，体现为宏阔、雅逸、虚灵的"笔墨当随时代"的主体风貌，从而写出当代人的胸襟与情趣。这是在生命中创造正向的成果，正是用正向的信念看待当代中国艺术，这是一双新的眼睛。

在今天全球化语境下对中国当代中青年书法精英的研究，必然要回归到两个途径上来，即笔墨的追求和精神的传递。首先是书法笔墨的追求，中国书法审美自觉的第一要素是传承性，其笔墨构成了技法程式的主体。其二是艺术精神的传递。古人

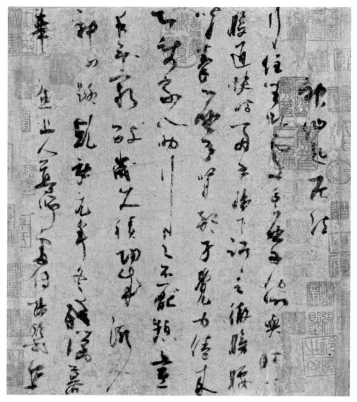

五代·杨凝式《神仙起居法》

说"书画唯风韵难及"，透过笔墨，我们可领略不同"风韵"的魅力与情愫；可以感受到中国书法写意本质的诗性的精神传递；可以透视不同书体，从而领略风格迥异的线性中的那份时代人文关怀。他们的作品和精神世界中表露出的有关宗教情怀、流派追求、雅俗思考……寻觅着各自的心灵栖所，同样也在寻觅着书法的原生状态与精神家园。

新世纪的社会心态是向往新奇，追求个性。传统古典主义的"不激不厉"的冲和之气将会适应演变。"风神骨气者居上，妍美功用者居下"的审美将强化，发展到"唯观神采，不见字形"的现代浪漫色彩。所以当今是个"写意"的时代，"造虚"的时代。书家追求将是更多的开拓、强烈、抒情。如古人所说："格调情怀为第一性，技法乃第二性"。故当今书法创作将在格调、内涵、情趣上做文章。注重精神性。反对创作的平庸化、媚俗化，以豪阔自如的心态抒写自己的灵性，提升写意层面。一般地说，它会表现出四个特点：一、挖掘中华民族深层的本能气质，追求更多的意趣韵味，更多地写心、写意、写个性、写我神。二、求动思流。在书法体类上将寻求能高度发挥个性，自由奔放，表现内在自我的草书为主。篆、隶也"行草化"。以侧险浓淡求飞动，求节奏。功夫字已不复多见。三、宣泄更强的阳刚之气。必然碑帖结合，风格多异。书风注重宽博雄强，飞动朴茂。四、两极推进的思维定势。由于人们的视觉心理与社会心态构成的影响，决定了书法艺术创作的两极推进，传统的更传统，现代的更现代。

新世纪的社会心理是向往新奇，张扬个性，当今书坛是写意、写心、写个性、写我神的时代。"气势生乎流便，精魄出于锋芒""风神骨气者居上，妍美功用者居下"的审美尺标将强化。书法家不会满足传统意义上的和谐与理性，开掘中华民族深层的本能之质，追求更多的开拓、强烈、抒情，更多的意趣韵味，碑帖结合，风格各异。大一统于艺术创作并不好，百花齐放的原则是切忌用同一标尺去裁剪。

开启与重建

我们呼唤时代经典，呼唤审美的崇高，也呼唤艺术包容，以及对当今主流文化的命运思考。中国书法三十多年来的发展，其核心是重建书坛现代人文精神，这是当代书法艺术家必须具备的一种品格、一种情怀。我以为，艺术的本体价值与社会价值的有机统一是一种时代精神，是对客体的升华与超越。当今书坛呼唤现代人文关怀，着重文化品格的铸造！

开启与重建当代艺术的现代人文精神，这是当代书法家应有的品格与情怀。只有对现代人文精神的终极关怀具有清醒的认识，才能担负起新时期艺术发展的历史责任。

当代书法艺术创作的形式和技巧的递变都处在东西方文化、历史与未来的交汇点上，这种"时空差"和它的受众空间，提示我们在当代"散乱""多元"的多种流派的形式语言与技巧的异化中需要按经典规律不断醇化与锤炼。

书法作为艺术，它植根于传统，光大于时代。它既有技法的要求，更是文化和审美的综合体验。书法艺术的本体乃是民族人文精神的弘扬与发展。只有代代师承相传，时代出新，中华文脉才能得到最有效的承继。只有经过"技"的严格训练，由技入道，技法才能成为"随心所欲不逾矩"沟通心灵与情感

的介质，书艺才能在当下全球化语境的多元色彩下，弘扬当代人文精神得到真正的实现，所谓"大匠之巧焉，能不出于规矩哉？"（钱锺书《谈艺录》）

文化是一种深刻的社会生活，也是一种深刻的社会责任。作为中国当代的书画艺术家必须有一份感恩时代、敬畏传统、关注民生、关爱自然的现代人文关怀，这是社会的终极关怀。时代的本质是生活，时代的生命是民众。在当前多元的格局与态势中，消费社会"功利主义"的浸淫下，时代呼唤艺术家真善美的人文心灵的追求和对人类生存环境的改善的责任，唤起民众对文化的思考与审美自觉。我们必须将个人的艺术创作融入改革开放的实践中，以体现时代主体的人文精神。

我们正面临着社会转型的文化创新时期。如何让当代书学研究走向改革开放以来现代人文主体精神引领下的深化？重要的是须在总结、梳理书法史与历代论著的基础上进行时代内质的提升，其核心是书法文化研究的时代创造与承传理念的与时俱进。

当代书法界最急需的是思想的滋润与审美的纯化，让书法回归心灵！需要书法文化社会身份的重塑与核心价值体系的构建，需要书法艺术现代人文精神的铸造，从而推动书法艺术当代经典的文化创造，以艺术的审美自觉唤起全民族对文化的觉醒，完成书法艺术家书法文化的时代担当！中国书法当下文化

语境中最缺乏的是什么呢？就是中国改革开放的发展将引导社会确立一种主导价值，这就是社会主义核心价值，高扬科学理性和现代艺术精神。

我们正面临着三种不同的文化价值指向：一是以儒释道为主流的传统文化在社会发展中拥有根深蒂固的影响；二是西方后现代主义思潮，所谓的崇尚非理性，解构真理和理想，追求游戏状态已有一定市场；三是以现代化的追求为旨归的艺术思想，即尊重理性、个性及人格，崇尚平等、民主，倡导科学精神这一现代化的价值指向。显然，"现代化的价值指向"是我们追求的目标和理想。要构建当代书法创作审美评判体系，我们必须进行以下四项理性思考：（一）当代书法创作审美定位的历史背景，社会审美心理；（二）当代书法创作审美的参照体系；（三）当代书法核心价值与现代文化特征；（四）当代书法创作审美的评判机制。

中国书法是一个既通俗又玄奥的文化存在。汉字结构的先天要素、工具材料的特殊性能、艺术心理的哲学思辨，使原本简单审美的文字书写提升到"道"的深层艺境。审查当今书坛，时人往往将书艺视为竞技，一味关注书法的表层形式与社会反响，而少能登堂入室，剖析形式内涵，提升学术含量，故求其技法稔熟、形式可观者易，而求其内蕴丰厚、韵味悠长者则难。

确定当代中国书法的文化身份是文化自觉的需要，是构建

书法艺术核心价值体系的需要。关于书家身份的困惑在于这么多年来人文精神的失落成为一个普遍现象，书家身份的自我定位的迷惘滑落导致艺术商品化、同质化的泛滥。应该客观地看到，在市场经济勃起的商品时代，书法产品所拥有的商品属性为文化产业驱动做出了应有的贡献，书法市场流通与交易也给书家带来了前所未有的经济利益，这是很好的事情，也是时代的进步，但问题是我们必须十分重视书法艺术的精神属性。在任何时候，每位书家都必须牢记：我们是中华民族精神的传承者、引领者，也是中华民族生活方式的创导者、传播者。书家不是追名逐利的市侩商人，书家也不是纯形式的技巧玩弄者，书家首先是文化人！我想，这就是对当代书家身份追问的回答。

中国书画发展到明清时代已成为文人造情抒意的"玩艺术"，表达了在一定社会结构的态势下特殊的社会心态，导示了社会的走向，这种艺术形态与当时时代吻合是必然产物，而"玩艺术""玩文化"则是必然姿态。今天我们所处的时代毕竟已是二十一世纪，我们经历着全球性的东西方文化的碰撞与交流。人类艺术思潮的发展绝不允许我们墨守"祖规宗法"，单纯地高呼"对传统的回归"，回归到那种脱离社会生活的无病呻吟、忸怩作态的旧式"文人画"格局中去。

环顾书坛，我们更需要坚守、开拓、营造属于本土、属于时代的纯净的家园。文以载道，以文化人，以艺养心。将书法还原于文化，求真于经典，提升于大众，引领于方向，积累于

当代。实现从小技进入大道，小我进入大我，小文化进入大文化，小众进入大众的历史性进程，真正赢得无愧于时代的文化身份！

中国当代书法文化语境最缺乏的是什么呢？就是中国改革开放的发展将引导社会确立一种主导价值，即高扬科学理性和现代艺术精神，彰显社会主义核心价值观。必须十分清晰地看到当代书法艺术的审美转型，对传统技法与经典的深化解析，对艺术形式构成的新的拓展，其要义是艺术审美定位与导向中的科学理性。当代书画艺术已处在一个多方位多层次的开放时代，每个书画艺术家都面临着自由的选择，没有选择便没有创造。对我们来说，当今的文化背景与社会形态要求艺术家的心理潜质要有坚韧的承受能力与兼容意识。要正视本体价值，重视理性思辨，以各自强烈的艺术个性和知常达变的能力，在传统艺术内在规律之中获得自由。我们应该像足球运动员那样——在不断的跑动中，找到自己最佳的方位，完成全部的运动。

尼采说："艺术是生命最高的使命和生命本来的形而上的活动。"道德、艺术、科学是人类文化的三大支柱。书法落实到人生最终乃是崇高的艺术精神。

艺术追求真善美，书法更是如此。今天，我们常说，要有尊严地、体面地生活。我想更要有高贵的诗意的生活，此高贵不是金钱地位的代名词，而是精神——时代的人文精神的彰显。

古人有诗云："腹有诗书文章老，笔藏锋芒意气平。"书法艺术的内容，无论诗词、韵文、散曲、句章，在一定程度上都显现出作者的追求与心性。学习书法必须认真学习中华传统优秀文化，伴随着书写点画的成熟，也逐渐增添了民族文化的营养，从而修身养性，转换气质，使人高雅。曾国藩说唯有读书才能改变气质，因此，习书必定与习文结合起来。没有不读书就能把字真正写好的。

面对一个浮躁的、不安的时代，尤其需要思想的滋润和审美的纯化。时代需要文化人，需要艺术家——他们是不急功近利，耐得寂寞地思考社会文化与审美的深层课题，思考现代艺术的基本精神的智者。其要义首先是现代艺术审美定位与导向中的科学理性。书法艺术作为审美文化的重要职责，不在于满足人们宣泄感官的消遣娱乐，而在于帮助人们达到自由的人生境界，净化人的灵魂，培养良好的素质。我们要以科学发展观为统领，实现当代书法艺术事业可持续发展，构建当代书法核心价值体系。

和实生物

中华文化中的"天人合一"思想是人类文明史上的创举，是对全人类做出的最伟大的文化贡献。"天人合一""天人合德"的自然观，"和实生物，同则不继"的发展观，"和而不同"的文化观，"以和为贵"的社会观……"和"文化始终唤醒中华民族全民觉醒的文化信仰。从尧舜时代的"协和万邦""燮和天下"，到春秋时期管仲发出了"和合故能谐"的"和"文化先声，为中华民族"和"文化价值的实现搭起了从个人、家庭到社会的基本框架，也为中国书法艺术的审美制定了基本规则。"和也者，天下之达道也，致中和，天地位焉，万物育焉"。以和为善、以和为美、以和为本，从社会伦理、审美心理到民族道统，构筑了中华文化核心价值体系，同样也彰显了中国书法艺术的文化特质。

中国文化的"天人合一"，先发生于氏族社会，成熟于先秦奴隶社会，发展到汉代有了新的内涵。为了建立内在伦理自由的人性理想，认为"天"是"理""道德"或"心性"，这就形成了我们民族精神——崇尚"和谐"与"中庸之道"。从孔子、孟子一直到宋明理学，发展到王阳明的"心学"，他明确提出了"知行合一"，反对"言过其行"，主张"以知为本"。

"圣王合一"是内圣外王合一，即天人合一，此为儒家的

人格理想。中国文化儒、道、释合一，儒家治世，道家治身，佛教治心。"天行健，君子以自强不息；地势坤，君子以厚德载物"。司马承祯提出修身七个治要——信敬、断缘、收心、简事、真观、泰定、得道，此乃最高的终极关怀。因此，信仰是人生特殊的价值需要与精神依托。当今社会存在多种危机，即人与自然、人与社会、人与人、人与心灵的冲突……自身心灵的冲突就是精神危机、信仰危机，是"灵魂没有安顿"。因此，人格理想的追求就是解决心灵的安顿。

中国传统文化中的儒学思想是一种建立在修德敬业基础上的人本主义，它可以通过提高人们作为"人"的内质品德而贡献于社会；道家思想是一种建立在减损欲望基础上的自然主义，它可以通过人们顺应自然、回归人的内质本性方面贡献于社会。儒家的"仁义"与道家的"无为"哲学以及它们"天人合一"的思维模式同样可以贡献于人类社会。

中国书法蕴含的人格理想是人类的最高理想，艺术创作的心理体验是书家心灵与原始精神的交融，是对宇宙生命和自我生命的双重感悟，它是引导社会创建集体人格价值和生活方式的精神诉求。中国古代对书法的理解是以人文理念为根本支点，从书法的内在精神到技法体系，都具有深厚的人文内涵，其思想源是老庄的"天人合一"，其审美意趣是"虚静""坐忘"。因此，当代书法的历史使命是中国人文艺术的"元语言"，融和时代精神去构建当代书法艺术语言与视觉图式。

与东方中华农耕民族亲近土地的"天人合一"观相反，西方民族的航海与游牧导致了"天人相胜"观，人与自然对立，作为主体的人与客观自然处于不平等地位。所以西方讲"科学"，我们讲"哲学"。反映在艺术审美体系上，西方求"理"，我们求"神"；西方艺术讲"再现"，中国艺术讲"表现"……中国与西方不同的民族精神，产生不同的审美意识，形成两种不同的美学特征和艺术表现方法。

一切伟大的艺术作品在空间上都具有民族性，在时间上都具有时代性。吴昌硕谈艺时有诗云"风波即大道，尘土有至情"。中国传统哲学"天人合一"的核心价值是"敬天爱人"。历代优秀的艺术家，或多或少都有载沉载浮的人生阅历，但济国济民的入世情怀、文化自觉的品质在他们身上打上了深深的印记。"繁星纵变，智慧永恒"，这是悉尼大学的校训。我想，哲思唯文，将是我们一切智慧的发源地。

中华文明的价值取向既不向外，也不向上，而是向内的，是"以人为本""天人合一"的思维方式将天地自然与人的关系以"天地人三才并立"与"天（自然）人合德"来表述，"究天人之际，通古今之变"（司马迁）。

世界文化史证明：没有多样与差异，没有文化的竞争就不会引发人们的创造活力，就没有人类文化的进步。凡是具有强大生命力的民族文化总是在多元文化的互动中寻求启迪之源和

创新的灵感，并彰显不同的文化主体相互借鉴、健康发展。世界文明史也终将证明：中华"和"文化为世界多元文化对话与交流带来全新的正能量，并对当代人类社会产生不可估量的精神力量！

天人之和，构架生态平衡；家庭之和，构架万事之兴；群己之和，维系社会稳定；民族之和，促进邦国振兴；宗教之和，弘扬四方安泰；国家之和，构筑世界和平。"和"，实质上已潜在于人类文化精神之中，并在人类文化精神的全息协同作用中呈现出来。世界应以"和"文化为精神同源唤醒的方式分享这宇宙核心规律的"和"，从而推动人类社会整体可持续发展。

传统中华"和"文化中的"仁者爱人""上善若水""止于至善"等是中国礼仪文化的核心理念，是千百年来"君子之道"的人格理想、民族延绵的精神支柱，也是"治国平天下"整个社会管理体系必须遵循的集体心理原则。

中国传统文化最崇尚的是人格理想。人类创造的不同形质的物态，经过历史的凝聚而延传着。而传统却不是一个物质，是精神性的，将树栽成盆景就是文化，体现的精神气质就是传统，中华传统强调"和合学"，这是人类的精神世界，包括人格理想与社会理想。

"和"文化以崇尚和谐、追求和合为价值取向，它融思想

观念、理想信仰、社会风尚、行为规范为一体，反映了当代中国对和谐社会、和谐世界的总体认识、基本理念和价值追求。"和"文化以和谐、仁爱为本质内涵的理想社会蓝图，同时也承载着世界各民族文化的文明基因。中华民族的伟大复兴超越世界历史上任何一次文明复兴，特别是超越西方文明复兴。因为它是一个和合思想的复兴，一个丰富人类文化多样化的和合文明的复兴!

要明白，对中华优秀文化的承传、开掘与提升，需要实践者初恋式的激情与宗教般的意志，靠的是定力。"所谓定力，不是别的，就是他的背景，他总是要受过去的背景所决定的"（梁漱溟）。潘光旦先生曾主张"中和位育"，在万变中守不变，有定力，不随波，读书读己，融通自然、社会、人文。不满足于一般学业的"底线"，而追寻精神的高度，追寻各类艺术的综合融通与升华。在一个艺术家人文素养与艺术价值的求索里努力去赢得人性的光辉。

一个不重视自己传统文化的民族是没有希望的，一个不走向世界、推动和合文化的民族是可悲的! 只有坚守自己灿烂的民族文化，并不断进入人类"和"文化的时代创造的民族，它将永远昂首于世界的前列，实现历史的文化价值。

敬天爱人

历史的沉淀留下了中华民族伟大的人文精神。中国书法所包蕴的精神特质、道统坐标，这是"人格"理念。中国文化是"道"的文化，其核心理念为"敬天爱人"，以"仁"为内质，"善"为底色的道德印记决定了中国书画是以"人品"高低作为艺术评判的首选标准。"质胜文则野，文胜质则史，文质彬彬，然后君子"。新时代更需要社会形成更普遍的"君子之风"。

中华民族传统是以人文理念为根本支点的家国情怀。核心理念是"敬天爱人"。古人说"天道无亲，唯德是授"，历来将"人格"评判作为艺术作品的首选标准。在当前的社会转型期，作为一名新中国的文艺工作者，在他修为的品格中首要应具备的是家国情怀。我想，这种情怀就是以社会主义核心价值观为基础，通过一点一滴的自觉行动来净化灵魂，提升境界，引导社会创建集体人格价值和生活方式的精神诉求吧。

中国传统文化的核心理念是"敬天爱人"，这是几千年来老祖宗留给我们的民族生存与发展的弥足珍贵的文化遗产。这是既要遵循天道的规律，又要坚持民本情怀。正是靠着这种面临灾难脊梁不弯的精神力量和尚德崇义的民族情怀，才出现了一个坚忍不拔、团结一心、顽强生存的史无前例的抗震救灾的伟大壮举。一场善于感恩、珍惜真情的社会大爱，说明我们赖

言恭达《善行天下赞》

以发展的社会良知和道德资源并未萎缩、变质，这是中华民族最值得信赖与自豪的精神宝库。灾难来临，它不仅是对政府形象的公信度与责任指数的考验，不仅是对政府体恤民生、敬仰生命的执政理论的考验，更是对我们民族精神脊梁与民族文化底蕴的考验，对我们每一位中国公民道德生态、道德自觉的考验！危难中来自草根和民间的自觉救助与信念，无疑是今天中国公民时代精神的最好印证。

有大爱的民族才是灿烂的民族。我们这个民族的文化核心理念是"敬天爱人"，既要遵循天道规律，又要善待百姓，关爱世界。"天道无亲，唯德是授"，在当前的社会转型期，我认为，文化人要有淡定之心、悲悯之怀、忧患之思。要以一点一滴的自觉行动，来修塑自己的灵魂，不断提升自己的境界。

慈善的本质应成为每个人和每个家庭生活方式的选择。当代中国艺术家需要通过慈善的实践来修塑自己的灵魂，自觉地提升自己的人文境界，从而完善作品中所透射的现代人文精神。

行善是一种社会责任，一种民族担当。不能想象，一个不具备对现实关怀的艺术家能留下传世精品。慈善是一种文化、一种情怀。首先，慈善是自我生命的需求，是每个人心中自然流露的爱泉。因此，它是自觉的、快乐的；其次，慈善是低调的，只有低调才能保证慈善行为的纯粹性；再次，慈善是平等的，要考虑到被救助者的自尊。因此，慈善不是施舍，它是一

种以大爱的精神去营造当今社会人人平等的和谐氛围。

在今天大数据时代的全球化语境下，作为一名书画家，他最重要的追求是人文品格与时代人文关怀。他应该且必须做到：阳光下感恩时代、文化中敬畏传统、民生里关爱大众！是人民养育了艺术家，是时代推出和造就了我们这批书画家。我们今天没有理由不回报社会、感恩时代、感悟生活，感知民生，实现艺术本体价值与社会价值的双重效应。鉴于此，一是要在拥有全球化视野，同时坚持本土化实践，创作出一个书法家无愧于时代的精品力作，以自己的创造体现时代的文化积累，从而彰显艺术品质中的文化价值；二是要坚持以人民为中心的创作与服务，通过真诚而又纯粹的社会公益慈善事业的实践来提升自己的人文境界，从而完善作品中所透析的时代人文精神。只有维护全社会文化利益的公平，才能体现现代人文关怀。我不能想象一个不具备现实关怀的作家或艺术家能留下任何传世经典！

《老人与海》中有一句至理名言——"人可以被消灭，但永远不会被打败。"看央视记者王志"面对面"的采访，无论是院士钟南山，还是普通护士长张和慧，他们在生与死面前所表现出的泰然、平静与无私，都使我深深地震颤。危难显本色，风烟识英雄。他们是现代中国的"持灯女士"南丁格尔！没有一句豪言壮语，更耻于哗众取宠，答词竟是那么朴素与简单——"除了胜利，我们别无选择！"非常时期显露的这种品格、骨

气与承担精神如此可泣可歌。

"非典"教会了我们感谢，感谢在危机中那么多身边的平凡人所闪烁的崇高的友爱和信赖；"非典"丰富了我们的理性思考，在两个转型的社会态势面前，我们应更多一些理性的科学的选择，少跨入一步感官刺激的误区。一位名人曾说过"爱是战胜一切的，简单是力量的力量"，简单，艺术界尤应提倡这一点。简单是心境、是情结、是精神。简单地活着，不以物喜，不以己悲，什么位子、名声……都看淡些。爱因斯坦没有物质的扰乱心神，也缺乏诸如嫉妒、虚荣、怨恨等可引起麻烦或不幸的情感链，更不屑矫揉造作，包装作秀。霍金《时间简史》问世后，人们首次能触摸到人类最高层思考的伟人，而这正是霍金将复杂转化为简单的科学精神的表露。

人在失去拥有的东西时，方才感叹其珍贵；摆脱昔日的失败与痛楚，你才有资格走好脚下的每一步。借由人生的磨炼，透悟生命，珍惜拥有，懂得满足，学会感恩！在物欲横流的年代里，人们每时每刻都在回答这样一个问题：不应为了金钱去牺牲生命中最高贵、最美丽的东西，我们应使"美"充实在我们生命里。美，是一种神圣的品性，美在净化和提补你的灵魂，正是在这对人类和自然的本质的诠释中，书法美使我们热忱与欢愉。当今中国书法的本体是重建现代人文精神，"感恩"是一种生存态度、一种人生境界、一种善于追寻美、弘扬美的道德情愫，而这却是热衷于线性艺术的书家们首要的修养。感谢传统，感谢时代，感谢生活，在对书法艺术美的追求中，我们

体验阳光，体验圣洁！

　　每个人都活在自己的世界里，明悉自己的人生追求、社会角色与责任担当，从而共同构筑这个世界多彩的风景线。我佩服那些文化人，他们没有学会社会竞技场的游戏与娱乐，却胜过许多人在熙攘的广场上游荡与徘徊。他们始终以高傲的耐心与坚毅的心志，沉潜在自己的艺术世界与学术天地里……"守得云开见月明"，疲惫的心灵在传统人文深刻的回味中用岁月酿造出来的硕果是何等珍贵！它显示了一个文化人对民族文化的敬畏、感恩与博爱，显示了传统人文精神向现代人文精神转换的审美理想与终极关怀，也显示了一个文化人"不教而教，不为而为"的社会担当。"成功的花，人们只惊羡她现时的明艳，然而当初她的芽儿，浸透了奋斗的泪泉，洒遍了牺牲的血雨！"这是我最喜欢读的冰心老人的诗歌。她向我们一代人展示了人生真善美的品质与求索进取的精神境界，阅读它，仿佛置身于月色如水的宁静夜晚仰望天空，那么清澈、那么纯净，让人深思……

　　春节时我给一些友人发贺年短信中感叹说："当人们叹息逝去的春光，却无意于留下了那一片清纯。人逾花甲，我们会骤然发现人性中的善良、纯粹与宽容是何等的宝贵！享受阳光，大其心，容天下之物；虚其心，爱天下之善……"这的确是我今天的心态——我很眷念人世间同道中的那片"清纯"和"真善"。

一位哲人说过："一切艺术都发源于爱，而艺术的价值和内涵则取决于艺术家能爱得多深。"从孔子的"士志于道"到曾参的"士不可以不弘毅"，每个人一生都在变换不同的角色，承担不同的社会责任，追求成功与梦想，拥有生命中永恒的那份爱的情愫。

爱，是一种境界。"乐处乐非真乐，苦中乐得来，才是心体之真机"（《菜根谭》）。爱的意义是不断地探索、锤炼，是以生命的体验，集聚他的痛苦与荣誉去体验爱，并在深深的寂寞之中孤独地等待……

曾有一位哲人说过："美与生命连在一起，生命与爱连在一起，而爱则和人类连在一起。一旦这些联系的纽带中断，美就会和人类一起灭亡。"人类若没有艺术创造的美就会变得乖戾丑陋。不断地发现自己，善待自己的短处，追寻属于自己的空间——那一块自己特有的精神领地与自尊。这是"心灵的落点"！倾诉善美——这是生活、爱与希望的感受——是对永生臆想的信心，会唤起我们对社会的责任。

当代中国文化语境中最重要的是文化品格的锻造。只有保持对中国传统人文经典的敬畏之心，才能扎根传统，开拓传统；只有对时代与生活心存感恩，才能开启心灵的艺术空间，支撑起心中理想的高度。敬畏与感恩是一种生存态度、一种人生境界、一种追寻真善美的道德情怀。享受经典，感悟生活，体验

齐白石《虾》

阳光，追求崇高。生命的富有不在于自己拥有多少物质财富，而在于能给自己打造多少宽阔的心灵空间；生命的高贵也不在于自己处于什么位置，只在于能始终不渝地坚守心中的理想，而支撑理想高度的则是人的操守、品格与精神，这是人生命中最纯正的底色！

大爱无言。为求心中的目标，经历过酸、甜、苦、辣、咸百味杂陈之后，人尝到的味觉是"淡"——归真！这是一种艺术与人生的同步升华，是一种涅槃、一种再生！淡是人生最深的滋味。苏东坡说"回首向来萧瑟处，也无风雨也无晴"，他真正懂得了"淡"的精彩与珍贵。读懂了艺术，也读懂了自己——美，是一个自我回归的循环。从深化传统到回归自我，赢得真正意义上的自我，审美风格与艺术精神随之会熠熠闪光。如果这个自我只是仅仅为了传统，为了别人而活着，那么，其审美体验与艺术感觉都不会是美的。

苏东坡说"此心安处即吾乡"，孟郊《游子吟》有"谁言寸草心，报得三春晖"。……这广袤的乡土，是我们每个人的"梦中情地"。深情不及多伴，厚爱无须多言。正如白石老人的画，越画越单纯、越简约、越有生命。人们对生命、对生活的感悟，尤其在今天全球化语境下的大数据时代，要杀出重围，留住乡愁！让我们怀着纯粹的爱恋与诚挚的敬畏，将个体生命的体验回归心灵、回归本真、回归这生生不息的故土……因为，对我们每一个人来说，故土——她给了我们生命的启示与教育，她

是我们人生中的第一位老师！

　　"阳春召我以烟景，大块假我以文章"面对故土，艺术家最开心的是用画笔能触摸自己灵魂深处的感动……愿我们恒久不变的信仰与爱，就像一粒坚韧的种子，在中华乡土里追求执着的生长果实！

　　借天下势做天下事，用人间源聚人间缘。君子弘道，心和者仁，仁能包容万物；心慧者爱，爱者笑语天下。

　　大爱无声，只有真诚才能经得起时光的考验。心静如水，只有心中的自明，才能求得人生的快乐与自尊。"游心于淡，合心于漠"，以沉默的姿态，放下更多的计较，以淡与漠的心绪保持自己的本真。行是知之始，知是行之成。应该说，境界有多高，艺术就能走得多远！

比较与思考

我们看全人类的文明是一体化的，全人类的利益也是一致的，文化不是谁战胜谁，而是互相补充共进的。现在的世界是互补的世界，像东西方文明互相补充一样，东西方文化艺术将互相渗透、交融。但我们切不能忘记自己是东方的！未来文明的建构应该是人文与科学的结合，是传统与现代的契合。东方文化的价值不仅是取决于它的过去，而是取决于它的未来，取决于它在未来文明建构中的活力。

人文是什么？一是人，它代表一种理想的人性；二是文，它引导人们通过这样方式来实现理想的人性。古希腊将人的理想本性看成是自由，而实现这种自由的方式是理性，就是科学。中国人的理想的人性是"仁"，升华出中华民族"道"的精神。中国人的"文"是"礼"，中华民族数千年来一直坚持"礼"，以之为实现"仁"而服务。所以，东西方知识方式的产生完全不同，西方重科学，中国重哲学。

二十世纪伟大的历史学家阿诺德·汤因比在《历史研究》中揭示文明兴衰的谜题，启发人类对未来道路的探索。汤因比认为人类的希望在东方，而中华文明将为未来世界转型与二十一世纪人类社会提供无尽的文化宝库与思想资源。他认为儒家的人文主义价值观使得中华文明符合新时代人类社会整合

的需求，而中国的道教为人类文明提供了节制性合理性发展观的哲学基础。因此，对未来人类社会开出药方不是武力与军事，不是民主与选举，不是西方与霸权，而是文化引领世界。这个文化是博大精深的中华文明。

东西方两种哲学思辨方式的差异，产生了两种对宇宙客观思维模式的差异性，两种大文化背景思维的不同，必然会形成两种审美体系的原则差异。在中国传统哲学思想中，历来将人格意识作为审美原则。中国古代对艺术的审视，一直以"道"来评判艺术水平的高低优劣。"以道事艺""技进乎道""技道两进""文以载道"，从自觉文化到文化自觉。

中国传统哲学重"为道"，西方近代哲学讲"为学"（主张主客两分）。"为人生而艺术"，是每一位中国书画艺术家应有的哲学态度与文化立场。

中华文化在调整"人与人的关系""人与自然的关系"和"人与自我心灵的关系"上都起到不可忽视的作用。但如果一味夸大儒家思想意义，其人本主义将走向泛道德主义，如果一味夸大道家思想的意义，其自然主义将会走向无所作为。由此，我们在新的世纪也要认真吸取西方哲学的重知识系统和重逻辑分析的科学精神，从"他者"来反观自己的哲学问题。这就需要一个时代的文化新创造，构建现代意义上的新哲学体系。中国文化作为世界多元文化的一种，我们应该清醒地给它一个适

当的定位。中国文化要在二十一世纪走在世界文化的前列，必须充分发挥其自身文化内在活力，吸取"他者"文化先进要素，使中华文化"日日新，又日新"。

近代世界科学有两个传统：一是笛卡尔形象——"我思故我在"，另一个是培根的形象——"知识就是力量"。笛卡尔是将近代科学的全部思维通过理性奠基活动还原到"我"这里。中国书法是"道"的文化，它的价值本原则是中国传统文化儒、道、释为一体的哲学系统，这种理性哲学思辨与感觉悟性的综合过程体现了文化超越自身活动的生命力。

雅斯贝尔斯提出的"轴心时代"概念认为在公元前五百年前后，出现了古希腊的苏格拉底、柏拉图，中国的老子、孔子，印度的释迦牟尼，以色列的犹太教先知，形成了不同的文化传统。"人类一直靠轴心期所产生、思考和创造的一切而生存，每一次新的飞跃都回到这一时期，并被它重燃火焰"（雅斯贝尔斯《历史的起源与目标》）。中国的宋明理学（新儒学）受到印度佛教冲击后，再次回归孔孟而把中国哲学提高到一个新水平。在某种意义上说，今天世界多种文化的发展正是对"轴心时代"的又一次新的飞跃。今天将有一个新的"轴心时代"出现，世界将会出现一个全球意识观照下的文化多元发展的新局面。新"轴心时代"与公元前五世纪左右的"轴心时代"已有很大的不同。正如有学者认为的：

一、新"轴心时代"经济全球化，科技一体化，文化多元化。

各种文化将由吸收他种文化的某些因素和更新自身文化的能力决定其对人类文化贡献的份额。因此，中国传统文化在全球意识观照下，其现代价值更突显出来而赢得新的发展与进步。

二、跨文化和跨学科的文化研究将会成为二十一世纪文化发展的动力。不同文化传统和不同学科之间正在形成一种互相渗透的情况。可以预见，在二十一世纪，哪种传统文化最能自觉地推动不同文化传统和不同学科之间的对话与整合，哪种文化就会对世界文化的发展具有更大影响力。二十一世纪新的"轴心时代"将是一个多元对话的时代，是一个学科之间互相渗透的时代。

三、新的"轴心时代"文化将不可能再由几个伟人思想家来主导，而将是由众多的思想群体来导演未来文化的发展。真正有成就的思想家将既是民族的，又是世界的。在中国必将出现一个新的"百家争鸣"的局面，文化多元的新格局。

"三网融合"的第四次浪潮覆盖了地球所有大洲，形成了一个全球经济体，人类同理心的拓展突破了血缘关系、宗教关系、意识形态关系与心理关系，人类和其他物种共同构成了一个牢固的生物圈。这个新现实要求我们重新思考人类的叙事方式，而孔子学说可以作为道德和哲学的指南。孔子生活的伟大的"轴心时代"，欧洲、中东地区、印度和中国分别独立地出现了规范人类行为的黄金律。这是一个古初人类生存理性化的时代，它的核心是人类对自己生存处境的一种理性反省。这种理性化，也就规定了不同文化的精神发展方向并将其定型化。

直到现在,轴心时代理性化所规定的精神发展方向仍在延续着。不同系统的文化发展总遵循这样一个规律:在其历史发展的源头里,寻找自身发展的精神源泉与动力。

世界上的多元文化是由宗教信仰、思想价值、生存状态、生活方式和其所产生的民风习俗、行为模式等构成的一个庞大复杂的生态系统。多元文化价值观是毋庸置疑的历史与现实的客观存在。不同的民族往往具有不同的文化价值观,文化价值观的民族性是一个民族最炫耀的自身标志,文化价值的个性化、多样性是世界多元文化存在不可替代的理由和依据,因为它是社会发展的基本动力,也是文化创新的源泉。因此,今天,面对全球文化的多样性和个性化的多彩纷呈,每一种文化价值观都以其自身特有的方式充满活力地存在时,我们必须认真地思考并研究人类多元文化的对话及其文化价值。首先,多元文化的对话应该是平等的、开放的、真诚的;其次,多元文化对话应是互动的、互鉴的、互补的;再次,多元文化的对话必须立足于世界共同关注点为主题,以人类共同的终极目标为宗旨,这就是改善人类生存环境与人类社会整体可持续发展。

每种文化都有它的价值本原,规定它的思维方式、行为准则与价值取向。西方人的文化传统表现为一种"二元互补"方式。一方面,它的价值依据的超越性是宗教;另一方面,在现实中它又强调功利主义精神。

摒弃浮躁的社会心态，要耐得寂寞，努力思索着当代文化的深层课题——东西方文化的历史背景与内在规律、现代艺术的基本精神与时代属性、传统审美的回归与转移，重构与当代人情感相契合的视觉图式。

在全球经济一体化的社会发展进程中，西方的物质和精神文化大量涌入，当我们一方面在享受西方近现代科技的发展所带来的物质成果之时，一方面又感到民族文化逐步被侵蚀、道德沦丧和终极关怀的迷茫。任何一个有社会责任担当的知识分子都不得不思考我们当下的文化走向，也不得不站在人类学的高度和全球化的语境下思考诸多的现实文化问题。在经济得到巨大发展的今天，我们对这句话产生了特殊的理解和体会：世界经济的发展、社会的进步和地区间的冲突，归根结底是一种文化。特别是"二战"之后，逐步解密的某些大国对华策略和某些鲜为人知的"条约"，使我们不得不对当下文化性质作理性的思考，关注文化安全已迫在眉睫。只有在此基础上才能真正地实现现代文化的审美转型和文化自觉，来应对目前世界文化发展的战略思考和复杂局面，并重构我们的中华民族文化。

东西方文化两大体系的冲突，对书法艺术的母体的挑战使书坛出现了传统古典型、现代审美型和前卫探索型等现象。

当下，我们应该对这种以西方文艺思想为标准的文艺思潮进行反思。民族传统文化的呼唤与渴望现出端倪，民族文化和

民族文艺的发展亟需重新构建中国民族特质的文艺学系统理论，维护民族文化的传承与安全。建构新的理论体系，关键要增强民族文化自信心。中华五千年灿烂的民族文化是我们生生不息的根，是我们前进的力量源泉。从屈原放逐、苏武牧羊到岳飞抗金、戚继光抗倭，从诸子百家、唐诗宋词到秦陵兵马俑、敦煌石窟，哪一个人、哪一件事不值得我们自豪、骄傲？我们哪一个人又不曾受到这民族文化的滋养，不曾受这民族文化力量的鼓舞？中华文化是经过几千年历史检验过的优秀文化，我们要理直气壮地构建缝合我们民族精神、民族性格、民族审美情趣的文艺理论，用以指导我们文艺的发展，使之在世界文艺之林绽放异彩。

一九八八年，世界获诺贝尔奖的科学家相聚巴黎，发表了《巴黎宣言》，其中提到：人类要在二十一世纪生存下去的话，必须从中国的孔子那里汲取智慧。孔子的智慧将成为新世纪世界人民共同的智慧，而孔子所提出的"大同理想""小康之治"与"大顺之境"将为今天的和谐社会建设提供十分有益的借鉴。

人拥有三重生命：灵与肉以及文化生命。即物理生命、精神生命（包括意志与思维），将生命升华到自觉界面的文化生命。每一种文化都在自己的形象上打上自己的资源（即人民）的烙印，每一种文化都有自己的理念、生活与感受。古希腊哲学家赫拉克利特的两把尺子：一是事物的运动变化，"人不能两次踏入同一条河流"；另外就是对立统一，其原则是和谐。

　　当下是一个需要哲学、需要思想也一定能产生思想和产生理论的时代。中国文艺界长期以来存在二元对立的单向思维。过去曾将文艺从属于政治，以政治思维取代审美思维。现在在市场经济条件下，将文艺从属于经济，以利润思维取代审美思维。这种哲学美学单向思维病态，还表现在对中西文化关系的处理上，容易走向片面与极端。有些人"以洋为尊""唯洋是从""以洋为美"，热衷于"去中国化""去思想化""去价值化""去历史化""去主流化"，如习总书记所说，"那一套绝对是没有前途的"。

　　林风眠风格之鲜明如大树参天，令人仰望，而其树根却盘踞于中华大地上。林风眠毕生都在"艺术嫁接"中探索，做出了杰出的贡献。他的成功不仅源于对西方现代、中国古代及民间艺术的修养与爱情，更因他远离名利，在逆境中不断潜心钻研，深入思考，融通东西文化，独辟蹊径。

坚守初心

艺术家须坚守初心，坚守文化品格的精神世界。他的可贵之处在于他能做到并不在乎自己的作为有多少影响社会的意义，将"意义"看淡，只在乎自己心灵的修为。行者无疆，始终奔波在路上……只有起始，没有终结。艺术是这样，人生也是这样！

艺术最基本的意义在于非功利的超越性的价值追求，这是经典的真正含义所在。追求不朽而不妥协于市场的消费文化，不屈服于由金钱来显身的不平等的价值体系，拒绝诱惑，坚守经典艺术的科学理性与审美方向，坚守中华民族的精神家园。

怀有一颗平常心，决定人生得失的不是技巧，而是生活的心态。"善游者忘水也"。最终的成功不在技巧，在于德性。人只有打破一切世俗心，才能体会到世界的真意。艺术家迷情性于世俗是找不到真正的文化价值的。世间最朴素的是人性中的本真。认知自己，让自己的内心合乎大道，合乎常理。"虚无恬淡，乃合天德"。多一点内心的朴素淡泊，少一点投机取巧的刻意。

人们常说阅历与悟性决定书家的眼界，但凡一个成功的书家必须有淡定之心、悲悯之怀与忧患之思。这是一种大智慧统

唐·陆柬之《文赋》

文賦

余每觀才士之作，竊有以得其用心。夫其放言遣辭，良多變矣，妍蚩好惡，可得而言。每自屬文，尤見其情。恒患意不稱物，文不逮意，蓋非知之難，能之難也。故作文賦，以述先士之盛藻，因論作文之利害所由，他日殆可謂曲盡其妙。至於操斧伐柯，雖取則不遠，若夫隨手之變，良難以辭逮，蓋所能言者具於此云。

佇中區以玄覽，頤情志於典墳。遵四時以歎逝，瞻萬物而思紛。悲落葉於勁秋，喜柔條於芳春。心懍懍以懷霜，志眇眇而臨雲。詠世德之駿烈，誦先人之清芬。遊文章之林府，嘉麗藻之彬彬。慨投篇而援筆，聊宣之乎斯文。

其始也，皆收視反聽，耽思傍訊，精騖八極，心遊萬仞。其致也，情曈曨而彌鮮，物昭晰而互進。傾群言之瀝液，漱六藝之芳潤。浮天淵以安流，濯下泉而潛浸。於是沉辭怫悅，若游魚銜鉤而出重淵之深；浮藻聯翩，若翰鳥纓繳而墜曾雲之峻。收百世之闕文，採千載之遺韻。謝朝華於已披，啟夕秀於未振。觀古今於須臾，撫四海於一瞬。

然後選義按部，考辭就班。抱景者咸叩，懷響者畢彈。或因枝以振葉，或沿波而討源。或本隱以之顯，或求易而得難。或虎變而獸擾，或龍見而鳥瀾。或妥帖而易施，或岨峿而不安。罄澄心以凝思，眇眾慮而為言。籠天地於形內，挫萬物於筆端。始躑躅於燥吻，終流離於濡翰。理扶質以立幹，文垂條而結繁。信情貌之不差，故每變而在顏。思涉樂其必笑，方言哀而已歎。或操觚以率爾，或含毫而邈然。

體有萬殊，物無一量。紛紜揮霍，形難為狀。辭程材以效伎，意司契而為匠。在有無而僶俛，當淺深而不讓。雖離方而遁員，期窮形而盡相。故夫誇目者尚奢，惬心者貴當。言窮者無隘，論達者唯曠。

詩緣情而綺靡，賦體物而瀏亮。碑披文以相質，誄纏綿而悽愴。銘博約而溫潤，箴頓挫而清壯。頌優遊以彬蔚，論精微而朗暢。奏平徹以閑雅，說煒曄而譎誑。雖區分之在茲，亦禁邪而制放。要辭達而理舉，故無取乎冗長。

其為物也多姿，其為體也屢遷。其會意也尚巧，其遣言也貴妍。暨音聲之迭代，若五色之相宣。雖逝止之無常，固崎錡而難便。苟達變而識次，猶開流以納泉。如失機而後會，恆操末以續顛。謬玄黃之秩敘，故淟涊而不鮮。

或仰逼於先條，或俯侵於後章。或辭害而理比，或言順而義妨。離之則雙美，合之則兩傷。考殿最於錙銖，定去留於毫芒。苟銓衡之所裁，固應繩其必當。

或文繁理富，而意不指適。極無兩致，盡不可益。立片言而居要，乃一篇之警策；雖眾辭之有條，必待茲而效績。亮功多而累寡，故取足而不易。

或藻思綺合，清麗芊眠。炳若縟繡，悽若繁弦。必所擬之不殊，乃闇合乎曩篇。雖杼軸於予懷，怵他人之我先。苟傷廉而愆義，亦雖愛而必捐。

或苕發穎豎，離眾絕致。形不可逐，響難為係。塊孤立而特峙，非常音之所緯。心牢落而無偶，意徘徊而不能揥。石韞玉而山輝，水懷珠而川媚。彼榛楛之勿翦，亦蒙榮於集翠。綴下里於白雪，吾亦濟夫所偉。

或託言於短韻，對窮跡而孤興。俯寂寞而無友，仰寥廓而莫承。譬偏弦之獨張，含清唱而靡應。或寄辭於瘁音，徒靡言而弗華。混妍蚩而成體，累良質而為瑕。象下管之偏疾，故雖應而不和。或遺理以存異，徒尋虛以逐微。言寡情而鮮愛，辭浮漂而不歸。猶弦么而徽急，故雖和而不悲。或奔放以諧合，務嘈囋而妖冶。徒悅目而偶俗，固聲高而曲下。寤防露與桑間，又雖悲而不雅。或清虛以婉約，每除煩而去濫。闕大羹之遺味，同朱弦之清氾。雖一唱而三歎，固既雅而不豔。

若夫豐約之裁，俯仰之形，因宜適變，曲有微情。或言拙而喻巧，或理朴而辭輕，或襲故而彌新，或沿濁而更清，或覽之而必察，或研之而後精。譬猶舞者赴節以投袂，歌者應弦而遣聲。是蓋輪扁所不得言，故亦非華說之所能精。

普辭條與文律，良余膺之所服。練世情之常尤，識前脩之所淑。雖發於巧心，或受蚩於拙目。彼瓊敷與玉藻，若中原之有菽。同橐籥之罔窮，與天地乎並育。雖紛藹於此世，嗟不盈於予掬。

摄自我生命的精神世界，以自然物理变参于艺理，则浑然天成。文化使然，变换气质。巴金晚年曾有言："说真话，乃书家之首务也。"

我们不是复古主义者，不以表现传统为终极目标。"宏约深美"，是从传统绘画的本体语言出发，显示中华民族传承不息的文脉，用笔墨语言的个性样式表达现代时空与历史的对接，解读历史人物的生活情状，从而直接切入主体精神空间的展示，以求"独与天地精神往来而不敖倪于万物"（庄子）的自然主义情怀。沉醉于古典的融合，使作品在历史的长河中更温淳厚重；又发轫于时代创意，以生活的内质和灵动的技法递变，求得新的文化范式。

浅薄无知的"书匠"总喜欢玩形式却毫无内涵。同道相益，何谓内涵？我以为"内涵"一词极为丰富。一是笔墨内涵，即艺术的内形式，二是更高层次的精神内涵。而前者是后者的媒介，后者则是前者的高级阶段。

任何新的艺术作品要经得起冷漠与攻击，也不要急于让时人理解。书画家的文化心理要有坚韧的承受能力。美国超现实主义大师怀斯说他寂寞的心态始终没人理解，他说他是仅用了具象的画法达到了抽象的思维。

吴冠中坚守中国精神——"风筝不断线"。吴冠中说："我

感恩母校培育了我的艺术思想。如果母校传授我的只是画技，则我对母校可能是敌意的，因为她误导了我的生命。"因为，艺术思想是根本的，只有具备"思想的高度"，"美"才显出其改造审美、品位、人格的巨大威力。

古今中外，任何艺术都是时代的产物。就书画艺术来说，我们看到，传世的经典作品可以说都是"为人生的艺术"。也就是说，艺术的"人文性"，它的"人本主义"将永远超越艺术本体的技法层面而作为人类历史的文化记忆积累下来，成为经典的历史文化遗产。

稳健的创作心态和"恋古"情结使人们突然领悟到一个真理："足球是快乐的，而态度决定一切。"书艺求道一步步的成功，靠的是对艺术的至诚，靠的是心无旁骛的淡泊情怀。

"精英"二字的使用可以追溯到三国时期魏刘劭《人物志》："夫草之精秀者为英，兽之特群者为雄。"晋代葛洪《抱朴子·嘉遁》："漱流霞之澄液，茹八石之精英。"唐代杜牧《阿房宫赋》："燕赵之收藏，韩魏之经营，齐楚之精英，几世几年，摽掠其人，倚叠如山。"宋代苏轼《乞校正奏议札子》："如贽之论，开卷了然，聚古今之精英，实治乱之龟鉴。"概言之，实指事物之精华，各领域精选出来的少数优秀人物。我认为，所谓书法精英，实指智慧、情性、能力和艺术觉悟等方面均很突出，他们的艺术理念与创作追求对当下的书法审美趋向

产生影响。

逸者，超凡脱俗不拘规格，拥有自然自在的审美形态。它不仅表现了作者的生存状态与精神境界，更彰显了诗人书家所追求的人格理想。"思逸神超"由人到艺的转换，最终将书艺定格为高品质、高气息。精纯的笔墨技巧、深刻的艺术内容与优美的审美意境陈述着一个真理——人具逸气，才能艺生逸品，鉴有逸趣。

中国书画重风格，这是书画家独特的个性、情感、精神和修养的和谐统一体。而朴实无华又真切表达艺术家自我情感的"自然"风格正是中国传统书画艺术的最高格。"自然者，以上品之上"（张彦远）。自然、纯真是中国文人追求的最高境界。"平淡天真、格高无与比也"（米芾）。由此，在老庄哲学思想滋养下的"虚静简逸"，自然成书画艺术审美追求的高峰。"拙规矩于方圆，鄙精研于彩绘。笔简形具，得之自然"，他尊崇"朴素而天下莫能与之争美"。此逸格的情感超脱与笔墨紧密相连，笔之"平、留、圆、重、变"，墨之"浓、淡、润、渴、白"，其内核在笔墨通变的精神性。《文心雕龙·通变》论道："名理有常，体必资于故实；通变无方，数必酌于新声。"明悉书画艺术体系中"常""变""经""权"之间的关系，肩负着开拓"趋时必果，乘机无怯""文律运周、日新其业"艺术新天地的历史使命！

夫书画之道，心迹也。谢赫"六法"，首推"气韵生动"。人以品论，艺以格评，书以韵格胜。韵在声后，格在局先。然品既不同，情亦殊致。古人读史映雪，以莹玄鉴，临碑伴月，以寄远神。书道习研，宜倚冷石寒苔，以收无垠之游而约缥缈之论。

笔墨中立定精神，不仅存在于技法的创造中，而在于作者的性灵与智慧中，把宇宙的精神与自然的生命表达出来。中国文人向来以"心淡""形散"为清高、文人所表现出的散淡，是通过一种闲适、舒缓的生活节奏，来细嚼生活品质，省悟人生的文化之相。逝去的生活所留下的历史间隔，如雾里观花，反而多了一分诗意的联想，记忆的碎片催生了许多似是而非的美感。

大凡人文艺术中，清雅为上，神逸难得。清者，清雅、清远、清虚、清厚、清劲、清蔚、清畅……逸者，超凡脱俗，不拘陈规，自在纯粹。"思逸神超"，由人到艺的转换，最终将书艺定格为高品质、高气息。精纯的笔墨技巧，深刻的艺术内容与唯美的审美意境陈述着一个真理——人具逸气，才能艺出逸品，鉴有逸趣。唐代欧阳询《八诀》云："澄神静滤，端己正容，秉笔思生，临池志逸。"清代康有为《广艺舟双楫》云："书若人然，须备筋骨血肉，血浓骨老，筋藏肉莹，加之姿态奇逸，可谓美也。"吾随曼师三十年，最重"清逸"二字，俊逸超拔，萧散清朗，远离俗浊，才能赢得文化人倾心歆羡。逸以远荡，

清雅幽淡，超拔的处世态度是人文之核心，也正是"须养胸中无俗气，不论真行草书，自有一段清趣，学者当自得之"。

人生的美丽本是一种过程，不经历风雨怎么见彩虹。灵动于智慧，放达于激情，酣畅于气脉。张怀瓘指出"不由灵台，必乏神气"，认为"从心者为上，从眼者为下"，笔性墨情，皆以其人的性情为本。艺术家将自己独特的生活体验转为审美体验，上升为生命体验，其审美境界是人格与自然的迹化，是主体精神对物性世界的超越。

大凡学书，经历"生——熟——生"三阶段，一过纯熟阶段，必须还生。"不像不是戏，太像不是艺，悟得情与理，是戏又是艺。"书画艺术要求其似与不似、形外之形无定形、法外之法无定法。自然生乎形，气韵生乎法。

唯以虔诚之心，才能觅到经年不衰的月光。谢绝名利的诱惑与挽留，以生命独有的轨迹，以敏感而包容的心灵去观察艺坛世界，溯流探源，求索真谛，灵动于心智，放达于激情，酣畅于气脉。素志与幽怀相融相渗，提升了作品的写意境界与层面，书写出当代人的时代情愫与风采。

情为艺质，书以情论。盖天下未有无情之士而称名士，未有无情之文而为名文者也。世云多躁者必无沉毅之识，多畏者必无卓越之见。存本心，尚无色，养正性，抒真情，如微云淡

河汉，入有意无意之境。

庄子曰："朴素而天下莫能与之争美。"无意于工而自工，非争于名而实名。"每天早上升起的太阳总是新的"，艺术与学术生命也就在这昨日的缺憾中逐步获得完善、获得升华。抛却虚妄与自负，苦心孤诣见真淳。相信生长在土里的根永远没有倒下的可能。

诚笃明辨，诚能应天。心诚的含义不仅是诚朴无欺，更重要的是虚灵不昧。东坡云："至诚为道。"非此，何能验证"真水无香"？艺术诚需情境，更需心境，心境首先是虔诚。形之正，不求影之直而影自直；业之精，不求能之强而能自强。慎思、审问方可达明辨之境。

人只有打破一切世俗心，才能体会到世界的真意。艺术无意于"无"而无，无意于"有"而有。艺术诚需语境，更需心境。

艺术最基本的意义在于非功利的超越性的价值追求，这是经典的真正含义所在。追求"不朽"而不妥协于市场的消费文化，不屈服于由金钱来显身的不平等的价值体系。

始终保持宽容、开放而又谨严、选择的艺术心态，蓄大学养、求大目标的艺术思路。"思虑通审变为用"。勤于探索，不断升华。深知风格是河流，水在于更新，河流改道，贵在天成。

中国社会主义市场经济的迅速发展将从一个新的起点，以一种新的动力激发民族的生机。在当前这种世俗的、消费性的文化发展的背面，一种对高品位文化艺术的精神饥渴也在愤激地生长着。这种需求将推动文化艺术品位的提高，而这种提高，却不是简单地借助经济这一杠杆可实现的。在"高雅文化"（严肃文化）与"通俗文化"（娱乐文化）两种文化的品位和文化层次的把握上，文化艺术工作者无疑要首先执着于"以艺术的方式把握世界"和"显现情感"的文艺创造和审美追求，以严肃认真的态度通过丰富的艺术思维来探索人生的真谛和社会的内核。这就是我们始终要保持高雅文化的品位，反对媚俗文化，主动担负起提高全社会审美层次的职责。

底色与境界

文学艺术应始终坚持走大道，行正路。传统文化中有天下之说，有铁肩担道义之说，中华文化审美中不管是优美还是壮美，终极指向崇高美，崇尚关心社会，关注民生，忧患现实。在西方现代文学中也强调现代意识，现代意识也就是人类意识，就是我们一贯主张的以人为本的"人本主义"，而不是"经本主义"或"官本主义"。因此，关注社会、关怀人生是文学艺术最基本的底色，是文学艺术的"大道"。最高的平衡、最高的境界就是"道"，道是自然法则，是人文终极关怀，是文化核心价值。

王国维"三重境界说"——"昨夜西风凋碧树，独上高楼，望尽天涯路"；"衣带渐宽终不悔，为伊消得人憔悴"；"众里寻他千百度，蓦然回首，那人却在灯火阑珊处"。王国维主张"有我""无我"的境界，提出要善于"写境"与"造境"。他在此基础上提出了"有境界则自成高格"。格者，人格也。有人格者才有诗格、文格、书格。格的高低分出人的轻重、厚薄，也成为艺术的一个重要尺度，好作品均有核，格就是作品的核，有核才有生命力，才有根。格，带给我们关于尊严、关于信仰、关于爱和美的联想。

"白鹭立雪，愚人看鹭，聪者观雪，智者见白。"此乃台

勑員外散騎侍郎周興嗣次韻

天地玄黃　宇宙洪荒
日月盈昃　辰宿列張
寒來暑往　秋收冬藏
閏餘成歲　律呂調陽
雲騰致雨　露結為霜
金生麗水　玉出崑岡
劍號巨闕　珠稱夜光
果珍李柰　菜重芥薑
海鹹河淡　鱗潛羽翔
龍師火帝　鳥官人皇
始制文字　乃服衣裳
推位讓國　有虞陶唐
弔民伐罪　周發殷湯
坐朝問道　垂拱平章
愛育黎首　臣伏戎羌
遐邇一體　率賓歸王
鳴鳳在竹　白駒食場
化被草木　賴及萬方
蓋此身髮　四大五常
恭惟鞠養　豈敢毀傷
女慕貞絜　男效才良
知過必改　得能莫忘
罔談彼短　靡恃己長
信使可覆　器欲難量
墨悲絲染　詩讚羔羊
景行維賢　克念作聖
德建名立　形端表正
空谷傳聲　虛堂習聽
禍因惡積　福緣善慶
尺璧非寶　寸陰是競
資父事君　曰嚴與敬
孝當竭力　忠則盡命
臨深履薄　夙興溫凊
似蘭斯馨　如松之盛
川流不息　淵澄取映
容止若思　言辭安定
篤初誠美　慎終宜令
榮業所基　籍甚無竟
學優登仕　攝職從政
存以甘棠　去而益詠
樂殊貴賤　禮別尊卑
上和下睦　夫唱婦隨
外受傅訓　入奉母儀
諸姑伯叔　猶子比兒
孔懷兄弟　同氣連枝
交友投分　切磨箴規
仁慈隱惻　造次弗離
節義廉退　顛沛匪虧
性靜情逸　心動神疲
守真志滿　逐物意移
堅持雅操　好爵自縻

湾作家林清玄先生写的一首禅诗，道出爱的三层境界，值得玩味。在"白鹭立雪"的图景下，愚人只看"鹭"，仅相爱而已；聪者见到"雪"，便是相契；唯智者观"白"，达到"相印"无间，此是爱的最高境界。

书画重在境界，非可以形似论之。六法中最要紧的是"气韵生动"。一靠创作意境，二是笔墨情韵，方可下笔落墨，辄饶奇趣，苍古高逸。创作意境，以意为主，意造境生，书法相对易得。

书法是我们可贵的人生符号。书家要有四项"基本原则"——懂得选择，舍得放弃，耐得寂寞，经得诱惑。著名作家刘震云有这样的"九字经"——走正道，无旁骛，不着急。中国历代优秀书法经典显示着中国人借以彰显的生存意义与底色的价值之源、文化道统，这也是当今我们应加以珍惜、弘扬与创新的精神之魂、民族血脉。

艺术创作的最高境界就是一种绝对价值。这种价值体现在各种风格、审美、感受等，多重意境所产生摄人魂魄的情感力量。这个绝对价值在《老子》那里就是"道"，是无以名状、玄之又玄，又确实存在的。这个"道"具体在艺术创作中可化为两点：一是技法的成熟，达到心手相应、指与物化的程度；二是心与物相融，经过"齐以静心"的工夫。这是艺术家人格修养的起点，也是终点。这就是庖丁解牛所谓"臣之所好者道

也，进乎技矣"。进乎技，是由实用的要求与拘束而达到艺术
的自由解放。

学艺信奉"吟诗必知诗之品，作书须识书之格"之古训。
诗书言志，均以境界论。书之品贵悟不贵解，成诵技艺于口，
乃皮相也。融治晋唐之神韵，博采明人之气格，心以应物，驱
遣陶熔，寄兴毫端，涉笔成趣。写兴象之意，求造境之美。别
抒朴雅冲淡、沉郁婉绰之风神。

独特的书法造型与丰富的笔墨变化，给禅宗思想带来了很
大的意象空间与理论阐述。一、审美境界："书中有禅，禅机
通书。"二、直觉体悟："体悟"——"只可意会不可言传"
的"得道"之法，即"渐悟"与"顿悟"。三、心手双畅：禅
宗的重要思想就是一切起于心，归于心。直接影响了中国书法
的最高境界是心手双畅，物我两忘，化机一片。

书法的最高境界是散与淡。散是散怀、畅怀，淡是自然、
简净。这是以涵养与学问为基础的。书法写得好，一定是技巧、
气质、风度、学识多方面的融合。要想书法上有所成就，没有
丰富的学养和博大的胸怀是不行的。如果一个时代产生了许多
大艺术家，表明这个时代的修养与胸怀是与众不同的，所以说，
书法和绘画是一个时代精神的折射。

人生三境界：主真、主善、主美。以大境界看人生就是快

北宋·苏轼《次辩才韵诗帖》

乐人生，而大境界不重小技巧。人的大智慧是以善良去提炼世界的光辉，而功利太多，会失去悲天悯人的人文情怀。一个人的成功在于明白自己的努力和位置。庄子说："游心于淡，合心于漠。"就是以沉默的姿态，让我们放下更多的计较，以"淡""漠"保持自己的本真与底色。真正成功的人生是灵魂澄澈、精神丰满的人生。

人的审美感官看重变化，艺术鉴赏心理受制于辩证法。由法备神完进而法外求法，这是最难的。古人云"极饰反素"，

有色达到无色，才是艺术的最高境界。"丹漆不文，白玉不雕，宝玉不饰"。书亦如此，因它的本质是"达其情性，形其哀乐"，不必违背自然之趣去过分雕饰。兴会抒发天然意与巧妙创造形式美，将表现主义与形式主义这两个当代艺术哲学的分野糅合到一块，既注意将自己真实情感表现出来，又着意表现形式感。"表现"在于用笔的随意性，而形式又具备很高的理性。

艺术家真正成大事要修炼格局境界，此关不突破很难有大作为。艺术家成大事首先要修炼心性，心性是善良、纯粹与包

容，此关不突破永远只能做所谓的个人英雄，永远感受不到团队带来的成就，只能做小人物。

人间正道是沧桑。一个艺术家综合素质的自我定位关键是境界。学会多一点对时代的感恩，多一点对传统的敬畏，多一点对社会的责任，多一点对民众的博爱，就会多一点个人的心情舒畅。人到中年，生活的颠簸里透悟出善良与宽容比什么都重要——太阳每天都是新的！

书法有情趣、境界、气象、品格之分，但都不可缺少一个"真"字。有真性情，才有真情趣；有真修养，才有真境界；有真襟怀，才有真气象。

书法人在研修觉悟中，逐渐净化自身内部精神境界，清除外部世界世俗物役功利干扰的影响。拥有一个纯净天然的艺术新天地。扬雄说："书，心画也。"所谓"心画"，即内心世界的表达。有什么样的艺术心理素质，就会有与之对应的，与之相适应的作品风格品位。

书之艺，艺之道，路漫漫其修远兮。自古以来，人们将"无上清净"推崇为至高境界。清者逸也，净者雅也。世上未有俗夫称雅士、浊流称逸者。

书画重在境界，不可徒以形似论之。六法之中最要紧的是

"气韵生动"四字，一靠创作意境，二是笔墨情调，方可以此四字当之。

以"先知觉后知、先觉觉后觉"的孔子儒学文化中本来就蕴含着一种觉醒的精神，是对天道与人性的体验，对天人之际关系的掌握，也是对社会生民的察知，进而形成知行合一、主客依存、上下相持进步的文化力量。所以，觉醒不只具有创新个人的意义，更具有创新时代的意义，也就是具有能使一个社会进步和文化发展的意义。以天下为己任，社会发展为担当，体现了中国文化中志于道、益于人的精神与胸襟，这也是中国当代文学艺术工作者的生活职责与使命。以艺术本体良知的智慧和明察艺坛症结的忧患，以"大我"的社会责任担当和守护文化灵魂的精神，勇敢地直面"问题"，开出良方，以新时期的文化新创造，奉献出精品力作，也就是"追求真善美文艺的永恒价值"，合力扭转艺术异化的局面。

当今文学艺术，要体现它的人文性、学术性、时代性、包容性，要有博大的胸怀，要坚守我们的文化立场。这一理念意味着在当下的审美生活环境中，必须要体现时代的意义。唯有对现代的生活及人文有一个清醒的认识，才能在新时期中国楹联、诗词，以及书法艺术的发展中，肩负起每个人的历史责任。因此，要赢得艺术创新的高度，必须要从国家文化战略思考，要抱有中华民族优秀传统文化的敬畏，并落实于每一位艺术家的个性生命之体验中。

北宋·黄庭坚《诸上座帖》

文化艺术作为民族精神的旗帜，对社会有着重要的引领和凝聚作用。我认为，在当今一是要维护文化利益的公平，体现现代人文关怀；二是要坚持全球化视野与本土化实践，维护民族文化，尤其是维护传统精英文化。面对当前社会性的消费文化挑战，我们最重要的是多出真正意义上的精品力作，引领国民精神与审美价值的提升，以实现文学艺术的审美本质与审美理想。要完成这样的提升与责任，首先具备的条件是对时代和对生活心存感恩，按照艺术创作与学术研究的规律，实现艺

创造和文化积累。

如果一个书家、一个文学艺术工作者活的是自己并且纯净，崇尚"高古"，又得"虚静"，那么，他的审美情怀必然向往"清逸气象""恬淡风神"，立足于从虚静中求淡雅，于灵秀里出意境。这种气息境界的追求是大凡学艺者去俗求雅、步入高端的必然轨迹。

北宋·黄庭坚《诸上座帖》（局部）

物质发展到特定的历史阶段，就会进入消费时代。文学艺术也成了一种消费的符号供人取乐开怀。"歌星现象""选美现象""王朔现象""废都现象"……从电视小品调侃搞笑，到历史小说帝王戏说，从"超级女声"到"梦想中国"，人们被这些"娱乐快餐"喂养。大众传媒以其职业特点奋力构造一种人兴物丰的宏大景观世界。消费主义催生了娱乐快餐文化的泛滥，使当前的文艺界只重价值判断，不重认知判断，致使人

们的精神生活越过了最起码的界限……时下，除了传统观念中商品和服务的使用价值外，以满足"符号象征意义"为依归的消费观念与行为，也正日益成为中国消费潮中的显著特色。

我们常说，文学与艺术将给人们的思想以启迪，积累知识、升华人格。但同时文艺又是消费性的，尤其当今的时代，社会关注的重点已转移，社会精神空间的扩大，市场经济启动了消费性的通俗文化高潮的兴趣，全球化运作中社会文艺生活多元文化现象的并存……由此可见，我们需要清醒地认识当今社会精神生活的变化，尊重文化的多元性与理解文艺的多重角色。我们也只能用选择来适应今天的变化与转型，既要宽容，更要选择；既要理解，更要在理解的前提下进行艺术批评！

要充分认识"消费时代"对文艺生存发展的影响。消费时代突显了文艺作品的商品属性，文艺创作出现了低俗化倾向，造成主流文化的曲高和寡与大众文化的过度繁荣。严肃文学、严肃文艺受众萎缩，通俗的大众文化的受众却急剧膨胀。文艺人文关怀与生命关怀成分淡化了，净化心灵、提升灵魂的功能弱化了，文艺更加娱乐化了。用雷达的话说："很久以来，我们的文学缺乏超越性和恣肆的想象力，总是热衷于摹写和再现，读来虽有平实的亲切，却无腾飞的提升。"

视觉文化及其审美现象，在我们这个时代是无所不在的。影视、图片、听觉艺术蓬勃发展，各种动态的、非动态的图像

包围着我们，构成了今天的视觉化生存。日常生活审美化、审美艺术日常化，以文学阅读为审美的主要方式已退居其后，文艺，尤其部分非图视化表现的文艺门类的发展受到了严峻的挑战。人们对文艺的表现形式有了新的要求。

"美是和谐"。怀素《自叙帖》因动而美，其《小草千字文》因静而美，而吾尤喜小草，以其平和、简静、萧远、淡雅故也。其书若春雨润物，细而无声，似逸士啸咏，飘然出尘，字里行间自有一股醇味，沁人心脾。

苏东坡在给他侄儿信中曾说道："大凡为文，当使气峥嵘，五色绚烂，渐老渐熟，乃造平淡。"其实，真正的平淡是骨子里透出的。骨子里有大绚烂、大内容，形式却淡出，呈平凡。

鲁迅在答萧红信中曾这样说："不必问自己现在要什么，要问自己该做什么？"萧红在三十一年生命中完成了《生死场》等四部传世作品，道出了"作家是为了消除人类的愚昧"这种精神返乡的过程。有宗教情怀的作家始终是以信仰的方式进行写作。我们的文化前辈们始终将"博学、审问、慎思、笃行"这些中国文化的渊源看作为人立身之道。

在当下浮躁的文化生态中，我经常会想到鲁迅先生在《两地书》中写给许广平的那段话——"以现在的我，治我的现在，一步一步地现在过去，也一步一步地换一个现在的我。"一个

艺术家更须"无情地时时解剖自己",牢记古人告诫的:博学之,审问之,慎思之,明辨之,笃行之。

文化艺术不以丰厚的物质内容取胜,而以充实的人文含量见长。它尽管并不直接产生物质性的经济效益,却是以人为中介参与生活,介入现实。紧扣人这一中介环节,为人的情感生活、文化素质、价值体系、精神旨趣提供有力的人文导向和精神动力。

当我们回顾历史上具有传世经典的艺术作品时会发现,这些作品大都具有这样的特性:在传统的形式下注入了那个时代的新元素。我理解这才是真正的继承和创新。艺术作品的创新无非是两个方面:内容与形式。这是古人常说的"文"与"质"。王羲之的《兰亭序》是一篇记录当时一次盛大"雅集"活动的文章;颜真卿的《祭侄文稿》是一篇悼念亡侄、感人泪下的祭文;黄庭坚的《诸上座帖》记录了宋代佛学和书法的时代关联。这些作品都与当时的社会文化紧紧结合,是书家亲身经历和自作的诗文,也是传统文脉和时代情愫的有序结合。他们均给传统的书法艺术赋予了新的生命,绵延不已。而北京奥运会、上海世博会是网络时代人类历史上举世瞩目的盛典,不正是需要我们当代书家去大书特书,为时代放声歌唱吗?

入神与风韵

刘熙载有云："书贵入神，而神有我神、他神之别，入他神者，我化为古也；入我神者，古化为我也。"师法秦汉，追崇高古，入古出新，雍容大气。感受到大气象上的朴美之意。"书有骨始清，有筋方厚，用笔结构有出人意表之美则奇，古雅全凭学养，四者备而杰作成"。不为时尚所诱惑，不为世俗而俯身，不心存躁动而求一夜梨花，一心追求灵府的愉悦与生命的自振。

古人云"书法唯风韵难及"。此"风韵"不仅是形式上的风格，变化中的音律，更是人文情愫的境界。在中国所有的艺术门类中，书法艺术要进入高境尤为艰难，这就是古人说的"格"。书法艺术要以最深厚的文化积累来进行最直观的抽象表达，高古、虚灵的主体胸次，主要依赖于作者后天的学养，哲学、史学、文学、诗词、音律……皆是蕴藏着富矿的肥沃土壤。

书法，作为一种特殊的精神产品，因为它具有意识形态性和陶冶人的情操、影响人的心灵方面的独特的艺术魅力，人们总把它的社会效益放在首位，它的价值取向也绝不是由市场来引导与抉择的。但书法艺术的审美特征使作品的"使用价值"必须通过接受主体的审美感受才能实现。马克思曾说过，对于没有音乐感的耳朵和没有形式美的眼睛来说，最美的音乐和最妙的美术也是毫无意义的。这就必须取决于精神消费者的鉴赏

水平，票房价值与艺术本体价值是永远不等值的。

林散之先生有草书联"读书真事业，磨墨静工夫"。书法是很好的健身之法。从体能到心理健康训练，带给人愉悦、优雅与淡定。正如梁启超所说，写字有七乐：一可独乐，二不择时、不择地，三费钱不多，四费时不多，五费精神不多，六成功容易而有比较，七收摄身心。写字虽不是第一项的娱乐，然不失为第一等的娱乐，所以中国先辈凡有高尚人格的人大部分都喜欢写字。

中国书画可以养生。书画艺术不仅能给人以视觉美的享受，还是养生保健的有效方法。在位六十一年的康熙有自己独到的见解："人果专心于一艺一技，则心不外驰，于身有益……善于书法者俱长寿，而身强健。"书法是一种陶冶心灵的柔性运动，定气安神，舒展筋骨。东汉蔡邕指出，落笔前"先默坐静思，随意所适，则无不善矣"。

在书法中，人能重返天真与激情，让自己的目光变得清澈，让心灵变得干净。的确，在书道的穿越中，人能感受灵魂的高贵与尊严，却不能发现它的边界。艺术生活永远是一场探索与实验，而这种实验需要情感和理性，并用信仰来检验。

从"经世致用"到"文以载道"，作为一个热爱中国书法的求索者，欲求"得道"，必须活得是自己并且纯净。崇尚"高

言恭达《风雅书联》七言联

古"，而非"媚世"；崇尚"虚静"，而非浮躁。那么，他们的审美情怀必然向往"清逸气象""恬淡风神"。

学艺必须扎根传统、深入传统，究其目的是为开掘传统、发展传统。传统经典如高山，凝重而深刻，圆满且朴素。经典之魂在历史的演绎中沉淀，在历史的发展中永恒。中国书法只能是在中国语境下成长的本土文化。既尊重传统，又不拘泥古法；既敢突破陈规，又不失法度。明心见性，食古必化，始终保持创作原始的冲动力和审美感觉。路子正、气息好、底蕴足、个性强。从传统文脉、现代感受与个性创造的结合中去解读传统、提升传统。

艺术创作需要长期的技巧法度训练和对传统精神的把握。眼下，"为古人奴"的作品毕竟仅是艺术创作的第一步。"得鱼忘筌"，广大作者努力追求着具有新意的作品，它既有经典传统又具出新变化；既有历史的沉积，又具个性的张扬。其艺术作品特征则是既显功力，更赋情性——"从心所欲不逾矩"。

书家与书匠最根本的区别就是书家有思想有个性，有风格。严格地说，真正的"书法家"必定是一位艺术思想家。思维浅薄，见识低劣，只懂技巧，卖弄"小机关"，仅书匠而已。书家应执着地追求自己的艺术个性，"面面俱到"的"求全意识"，必然导致"一无是处"。正如有高峰必有深谷，与人类现有博大的知识汇集总和相比，任何伟大的天才与之相比都会逊色。

书家要有大家子气，经过"极限训练"后，敢于大失，才能大得。要沉得住气，耐得寂寞，甘于淡泊，不必急于好名，不必早求脱化，凡艺"大器晚成"者居多，能沉下去将基础打得扎实一些，则他日自不可限量。

书法创作者的气质、阅历、学养的不同和对书法理解的差异，有利于书法创新的多样化。既师承传统又锐意创新者，他们的聪明在于以自知、自信、自主的心理状态，将传统的艺术精神，潜化为艺术个性的创造；在于懂得博取约收，融会化合在创新中的效能；在于懂得"书外功夫"，懂得对生活、对时代的感悟，以自我的情性、气质，努力捕捉传统书法中与自己内心共鸣的艺术语言与表达方式。

诗书艺术创作的心理体验是书家诗人的心灵与人类精神交融，是对宇宙生命与自我生命的双重感悟。因此，一件书法的文字内容决定了作品的人文内涵，它是艺术语言与视觉图式感人的前提。"文章宜养性，气节重修身""闲斋坐冷参书透，古砚磨穿悟道真""沉醉书林，文心添锦绣；鹏飞瀚海，笔底起波澜"……将诗书融会贯通，畅其胸臆，散其怀抱，以己之感直抒性情，这是传统文化的守望者，是当代生活的体验者，更是社会担当的实践者。

在传统书法进入现代审美的文化语境下，当代书艺创作传统意义上的"专、精、深"在渐趋弱化，书法现代性的转换已

被众多书家赋予不同的混融与多元的审美范式而进入令人迷惘的误区，这是当今书坛面临的十分严峻的局面。

书家当以作品来说话，以不断的吐故纳新来维持自己的艺术生命。他的存在价值是创造——否定——再创造，假如你的作品规范程式化了，那你的艺术生命即将终结。

宋人晁补之谓："学书在法，而其妙在人。法，可以人人而传；而妙，必在胸中之所独得。"中国历史的积淀长期以来形成了衍化传统、具有民族特色的人文精神。作为表达艺术家人格理想的书法艺术，艺术创作的心理体验是艺术家心灵与时代人文精神的交融契合。

纯正者，纯粹正脉也。中国书法历来推崇中和之美。所谓"一阴一阳之谓道"，以"文质彬彬""尽善尽美"为最高审美理想。"致虚极，守静笃"，纯正者，必重"虚而静"，力求达到灵虚之境，明光精神。故书家要沿此正脉潜修渐进，以虚静为人格风范的涵养方式求得艺术的纯正。

清《书法真诠》云："作字如论史，必须有才、学、识，尤须有'不震于大名，不囿于风尚'之眼光。更须宏其识，广其学，陶冶书境，归之自然。"

个性即是创新，艺术不在于新与旧，而在于美与丑。新而

不美，装腔作势，趋附时俗，何谈创新？我们常说"濯古来新"，必须由传统入，自传统出，厚积薄发，才能化古为新。书法艺术本质上是书家性格、学识、修养、阅历和创作实践的浓缩与表露。"书功无内外，善悟胜勤学。"胸中须有储墨，才得精思卓识。用真性灵挥写，以平常心处世。

中国书法取形为下，取神为上，形为技，神为道。重技而不溺于技巧，由"技"入"道"而达"意"，形神兼备，心手双畅。这是深层的"意"，是一种植根于中华大地的文化精神！浩浩乎沛然于人性的华茂，此笔下的盎然生机，所标识的正是一种可供时代观照的生命情态！

古人云："盖笔者墨之师，墨者笔之充也，且笔非墨无以和，墨非笔无以附。"笔墨是中国书法的本体要素，中国书法靠一根线条寄托了艺术家无限的情感与思考。谢赫"六法"中首推的是"气韵生动""骨法用笔"，就是要求书画创作的笔墨性成为审美价值判断的前提。试想，无"笔精墨妙"，何谈"气韵生动"呢？

书唯风韵难及。晋人以清简相尚，虚旷为怀，自有一种风流蕴藉之气，故其书以理相胜，以韵相和，昔人谓"隶书秦汉，楷法晋唐"，盖亦取法乎上之意。

历来书画家之创作，主张"以意为主"，意造境生。康定

斯基说"艺术作品必须在人内心较深之处激起回响"。书法，"渗情入法"，必须通过摄情达意方能使观者在"不尽之境"中受到感染。

书画最忌甜熟，烂熟能伤雅，过熟则腐。故旧有"诗到老年唯有辣，书如佳酒不宜甜"之告诫。书宜朴不宜巧，然须是大巧之朴；书宜淡不宜浓，然须是浓后之淡。书忌太薄，又忌太露。唐人论诗有四忌：其中"气高而不怒，怒则失于风流；力劲而不露，露则伤于斤斧"。

古代画论云："景愈藏境界越大，景愈露境界愈小。"把景比作作品的意蕴，藏得越好，愈耐咀嚼。菩萨垂眉与金刚怒目，同样美，但我选择前者。学书如打拳，太极无火气，无斧凿痕。书家作书为人也该如此：谦恭而淡泊，不露锋芒；平凡而淳朴，但求蕴藉。

书之起伏与诗词格律、音乐节奏一样，是艺术家心灵节律与客观生命律动相感应的物质体现，这是艺术家生命的象征。点与线通过气的承接连贯，势的方向转折产生气势节奏。蔡邕《九势》中说"势来不可止，势去不可遏"，喜怒哀乐、刚柔雄秀等不同情感均表现得淋漓尽致，强化了作品的生命。

书画笔墨意趣最终能老辣稚拙，似有能又似无能，即是极境。意远在能静，境深尤贵曲，笔外之笔，意外之意，皆臻妙谛。

张怀瓘有云："大篆者若鸾凤奋翼，虬龙掉尾，或花萼相承，或枯叶敷畅，劲直如矢，宛曲若弓，铦利精微，同乎神化。"（《论六体书》）书篆，裹锋落笔，绞锋作势，提锋涩行，正侧互用，使转活通，曲直合度。用笔豪放质朴，沉雄绵亘；结字向背开合，体势奇丽；布置妥然谨严，颇具节奏。透析高婉之气与深朴之气。所谓高婉，方圆铦利，隽永气定；"婉"则气圆不乱。所谓浑朴，朴质自然，奇姿天趣，"朴"乃大巧也。

书法艺术阴阳之辩证。《周易》的阴阳平衡原理贯穿于书法通变的始终。"一阴一阳之谓道"——阴：柔、虚、静；阳：刚、实、动。"……以笔之动为阳，以墨之静而为阴；以笔取气为阳，以墨生彩为阴。体阴阳以用笔墨……"（唐岱）"黑为阴，白为阳，阴阳交构，自成造化之功"（张式）。书法中开合、争让、虚实、藏露、纵横、平奇、方圆、整散、疾涩、刚柔、润渴、顺逆等等都是阴阳辩证之统一。

书法艺术变易之规律。"一画"——通变的线条，连笔为阳爻，断笔为阴爻。"易一名而为三义，所谓易也，变易也，不易也"。笔墨之妙，在于通变、善变、制变。对法的灵活运用。所谓"变通者，趣时者也"。石涛《画语录》提出"凡事有经必有权，有法必有化。一知其经，即变其权；一知其法，即工于化"。

书法文字器道之兼修。《说文解字》"六书"——象形、

指事、会意、形声、转注、假借，解释了汉字之源、汉字之用、文字之理、文字之证。其智慧体现在说解汉字时用的三大方法，即互训、义界、推因。解释汉字必须"器道兼修"，不仅着眼于一个字的形体、字意，还要关注说文之"道"。"六艺群书之诂，皆训其意"。

书法艺术审美之特征，我总结为向内、重和、尚简、贵神。"道"浓缩为线，线是道的化身。线的本质是简约与自由。化繁为简、以简驭繁是中国人最本质表现事物的方法。"道"是至简至纯的，只有中国的书画艺术才能达到如此境界。

行笔宜沉涩，唐人诗云"笔落春蚕食叶声""点如利钻镂金，画似长锥界石"，自然沉涩。

古人作书画总用心于无笔墨处。要重视书的天机。书道以"神采为上，形质次之"，不到变化处就不见妙。但书不自正入，便不能变出。胸中有意气，才能腕底出鬼神。正如庄子所云"既雕既琢，复归于朴"。书家经历求工求法后打破工的面貌，求不工之天趣，真情之意趣。"返璞归真"达到融法度于无形，发情性于毫端的自由王国。至此，"情"与"意"得到了本质的体现，真正获得了书艺作品的"魂"与"核"。

清人姚孟起曾评述："清则净，净则古，古则新。"可谓妙矣！"清""净"去"浊""俗"，从"右军本清真"的王

羲之一直到"清鲜明净去俗尘"的林散之，中国书法的神奇魅力就在这"清如几许"中蕴含了千年而至今长存。书之要义，贵在得法，妙以致用。"常变者体貌，不变者精神"。浓情淡出清如水。浓情不是艳腻、矫揉，却是朴素、清新，犹如乡野旷原上悄然滴落的清露点点，纯净本真……

自古以来被奉为圭臬的创作心态是"无意求佳乃佳"。以平常心进入书法状态就易发现崇高、典庄的真味、本味。笔法历来被认为是书法中最重要最本质的技法。从唐朝张怀瓘的"夫书，第一用笔"到宋朝黄庭坚的"古人工书无他异，但能用笔耳"，到元朝赵孟頫的"书法以用笔为上"，历代书家无一不重笔法。用笔法的原则，王羲之已说得十分明白："若不端严手笔，无以表记心灵。"笔法的扬弃与漠视，必然导致气息的粗俗、甜俗、低俗甚至媚俗。书法作品"以境界为最上"成为谎言！

当代中国书法"艺术自觉"，就是审美自觉。其基本特征表现在：一是传承性，它应是由技法程式、审美风格与艺术精神三要素组成；二是中和性，体现民族特质中的敦厚、含蓄、古雅与和谐；三是深约性，即精微之处见精神，内质变化显个性。

书贵通变。古人有"得法后自变，自我一家，犹禅家所谓向上转身上路也"之说。书家要做到不偏师古，又能独标个性，以诗性的思维，以开阔的视野，坚持理论与实践的一体性。以

情究理，以理导情，贯通古今，究研本体，创造美感，传递快乐。我一向认为：人生命的过程是文化的过程，自然也是经营人生的过程。艺术的灵魂要能摆脱羁绊，直视前方伸展的道路，不将宝贵的时间浪费在权衡脚下的步伐上，浪费在对已逝时光的频频怀旧上，我们应该拥有真正的单纯！以此人生的底色，支撑审美理想的高度！

陆机《文赋》有云："笼天地于形内，挫万物于笔端。"中国书法不是单纯玩弄线条的艺术，它是以书写内容直接阐发时代特质，给欣赏者启示或教益。然而，成功的书法艺术"会古通今，极虑专精"无一不是以高超笔墨来支撑的。

中国书画笔墨之气格决定审美之高下。笔精墨妙是一个书家求艺的基本修为。"一画测之，即可参天地之化育也"（石涛《画语录》）。可见，一画之笔法关系到中国书法的基本命脉与核心理念，它不仅是技法概念，更应理解古人所述"骨气形似，皆求于立意而归乎用笔"。

康有为指出书画须得高古之境：一是真，二是朴，三是简。清代笪重光提出"以清为法"，"点画清真，抒高隐之幽情，发书卷之雅韵"，而点画之清气与大气，根植于作者的本性与素养之中。书之探索，其内在意识结构是儒学的"以人为本"为道德内涵，以老庄思想"清静无为""淡泊人生""回归自然"为创作思维方式，以追求"真善美"为人生担当。立意为

象的主观意识的精神建构，将书法艺术的意象内质展现出来，营造出具有个性化的特有意境与审美指向，从而透析中国书法线性墨态的视觉图式，呈现艺术王国的人文精神。

认真极处是执着。执着地追求作品的高雅与经典、纯正与新意。项穆在《书法雅言·辨体》中说："夫人灵于万物，心主于百骸。故心之所发，蕴之为道德、显之为经纶、树之为勋猷、立之为节操、宣之为文章、运之为字迹。"书法正是其"心之所发"的审美体现，是自然与生命的精神陈述。

大凡一位成功的书家关键都在于对传统艺术的开掘，不随时俗流转，精究八法，潜神苦志。书之妙道，不外形式与表现，"表现"在于用笔的高超，而形式又具备很高的理法性。书家经历求工求法后，又贵不为法度所拘，方能融法度于自得，友情性于毫端，至此，"情"与"意"方能得到本质的体现。

大凡在经历了形似摹写阶段后，通过成熟的理性思考，书家宜着重于对经典作品"意韵"的开掘与升华，"得意忘象"，追求古雅与脱俗，显示其特有的气蕴与内质，有效地把握在魏晋书法基础上的抒情性发展，构成书法艺术——"清、简、凝、质"的审美基调。

清——清茂畅和、纯粹本真。用笔清劲、墨法清丽、气韵清和、点画清简，这是以其独特的情采清趣为旨归，借以显示其内在的有机生命与自然的和谐，到达心游万仞、神思通会、

物我交融的清净妙境。

简——简穆古雅、逸净自然。在作者的创作心理中，"造白"的空间意识表现为竭力的开拓和铺陈，形成极为简穆的气势之美。"它给予人们的后代空灵精致的艺术所不能替代的丰满朴实的意境"（李泽厚《美的历程》），澄怀味象，在直接拓展汇集中把握恢宏空间的形式，逐渐为一种小中见大，以少胜多。简约的书法空间更加注重方向、速度、力度的反差和有效组合，计白当黑，进而对空间进行更为耐人寻味的分割，体悟玄味奥旨。

凝——凝重雄劲、沉郁涩拙。用笔生辣练达、深沉豪阔，中实涩行，超迈生动，有"振衣千仞岗，濯足万里流"之气象。雍容、厚重、豪放的艺术风格，给人以强烈的视觉冲击力和震撼力。

质——质朴奇崛，汪洋恣肆。"同自然之妙有，非力运之能成"。注重"心与物冥"的情感体验，"无意求工而自到妙处"。尤其行书楹联作品，依字造型，随势生机，纵横捭阖，合度夸张，淡化常规逻辑认知，产生恢宏、雄恣、郁勃、扩张的艺术效果。"妙处在随意所如，自成体势"（董其昌）。

书贵气盛，大则精深，呈大格局，生至正、至中、至刚之大家气，品位高古也。吮书道原创之泉，依书道本体之钵，心仪高古质朴、苍浑精深之审美定位，力避浮糜轻佻之风气，碑帖相融，追求自我。

道随天变，物以机生。张怀瓘有云："性分各异，书道虽一，各有所便，顺其情则业成，违其衷则功弃。"草书心性拟古贤，笔情求波澜，入于古而得于新。坚守"功"与"性"之辩证，注重线性与线质的铸造。率性则性灵现，性灵现则意趣生。重诗情，含哲理，简明纯厚，清蔚畅达，规矩圆熟，运用精能，古中有媚，拙里添妍，观者可直接感受作者主体抒写的情境变化。

书家以人格精神为气脉，幻化出对生命与自然神往的律动！简约、率真是一种语境，也是一种心境，归根到底是一种情境。

法别高下，格分雅俗。读书万卷，神驰千古，立意深长，落笔不凡，可医一俗，避小家气。如此，才能俯视时流，凌越古人。

蜕庵太师有学书箴言，其理至深。言曰："一碑须学一百次，方可入门而升堂，由堂而室，由室而奥，由奥而出后门，复由后门而绕室，再进前门，复从后门出，如此一周，则情状皆可了然，一切学问，无不尽然，不独书法也。"

清人刘熙载有段千古高论："书非使人爱之为难，而不求人爱为难。"此可与识者道，不可与俗者言也。自然界有鲜花嫩叶与古虬苍松之别，书亦如此，即有耐看与不耐看之分。今

人多"名家",其作似鲜花嫩叶,初看悦目,久嚼味淡,哗众取宠,贻害青年。

友人偶谈古人题画诗跋曰:"写者,泻也,倾也,尽也。"话罢均不由自主扼腕呼绝,击节叹服!

书以韵胜,而风格则随之而生。"茶中况味清时淡,棋里哲思弈后明"。耕云种月的笔墨生涯,以独特的写意手法,抒写对时代的崇敬与自然的迹化,一任充盈而阳光,优雅持常容,养气胸中,清趣当自得也!

笔法构成原理——执、使、转、用。"'执'为深、浅、长、短之类是也;'使'谓纵横牵掣之类是也;'转'谓钩环盘纡之类是也;'用'谓点画向背之类是也。"(孙过庭《书谱》)笔墨技巧根植于主观情思。"笔墨本是写人之胸襟","笔墨虽出于手,实根于心。鄙吝满怀,安得超逸之致;矜情未释,何来冲穆之神?"(沈宗骞)"心醇"才能"笔和","识到"才能"笔辣"(戴熙)。

反思与构建

我环顾华夏大地，欣喜之余亦涌忧患之思——物质的丰富与精神的贫乏，生存的阔裕与追求的单一已形成极大的反差与惊人的对抗……改革开放三十多年来，我们得到了很多，为何随之又失去了很多？我们这个民族奇迹般地创造了"世界大国"的形象，却在某一方面又令人心寒地出现了"倒退"的危机？沉重的社会反思给每一位治政、理财、经管或从文者都带来这样一个新的严肃的课题：如何振兴我们的民族文化？

不能否认，这些年来中国文化生态危机与人文精神的失落，造成了一个感性欲望泛滥、非常世俗的社会现象。时尚的鼓噪、精神的平庸已反映在信仰生活的失落、情感生活的缩减与文化生活的粗鄙上。诉诸感官的大众消费文化泛滥，诉诸心灵的严肃文化渐入困境……面对一个浮躁不安的时代，尤其需要思想的滋润和审美的纯化。时代需要文化人，需要艺术家——他们不能急功近利，而要耐得住寂寞，思考社会文化与审美的深层课题。他们应是思考现代艺术基本精神的智者，他们需要智商，更需要情商！环顾书坛，乃至整个社会，我们在改革开放胜利果实的滋养下，正是缺少文化的反省和批判，也缺少自我的文化保护、把握与升华。因为，文化既是一种深刻生活的体现，也是一种深刻的社会责任。

"找不到根，就没有复兴的希望"，这只是一个空洞的口号。一个民族的自救，根本要义是复兴民族文化。重塑民族精神，要从我们的文化生命与文化理想中实行"自我救赎"！全面认识现代化的文化内涵，认识现代化进程中的中国传统文化情结和当今中国文化发展的现代价值取向，则是我们亟待解决的课题。

当今社会最缺乏的是什么？缺乏道德底线？缺乏文化修养？我以为最缺乏的是信仰。而信仰的缺乏带来的是人性的危机。中国人需要找回我们祖先身上曾有的"贵族精神"——君子之风：自信、诚实、坚毅、敬业、博学、友爱、礼让、担当……这种民族人文精神的回归，正是中国文化自信、自强与自觉的表现。这么多年社会文化生态的失衡，关键在于社会信仰危机。人心金钱至上，唯利是图。社会的标尺沦落为以挣钱为唯一目的，而不是以德为先。人需要信仰，才能坚持操守，心存敬畏，行有所止。一个民族、一个国家需要信仰，才能成为受尊敬的大国。

我们已进入了一个新的世纪。站在时代的交汇点上，我想起了孔老夫子的呼吁——"君子忧道不忧贫"。环顾四周，当物欲得到广泛的解放与倡扬，人往往会开始蔑视崇高，精神的高原就会沉寂、陷落。面对扑面而来的知识经济和以网络为基础的信息技术的广泛应用，心理危机已悄悄逼近现代人。二十一世纪，社会将会更加快速地进入高负荷运转的轨道，文

化与商业相融并相互渗透。商业处处蒙上文化的色彩，接受文化的浸润。大众文化被裹挟在资本的运作之中，销蚀在强大的商品经济中，与商共舞。娱乐天地作为商业社会的副产品被回馈给民众。它不属于传统意义上的中华文化，却占领了中国社会的每个角落。在这里，精英文化已是"几多忧愁，几多悲壮"……一个有良知的、成熟的书画艺术家的社会责任便无须赘言了。

改革开放以来，中国社会两极分化现象已十分严重，可暴富并没有让大家感到安全与幸福，富豪的不安全感出于对"原罪"和"仇富"的担忧。人的需求是有限的，但人的欲求却永无止境。大量生产带来的物质丰裕与过剩已成为矿物时代的基本状态。一方面人们从满足需求走向满足欲望，炫耀和囤积成为一种普遍的社会时尚；另一方面，产能过剩造成巨大的资源浪费和失业危机。财富在放大富人荣誉感的同时，也加深了相对贫穷人群的仇富心理，从而破坏了人与人之间的认同与信任，导致整个社会幸福感缺乏。在生存问题解决之后，生活方法就成为最大的难题。

我们必须清醒：文化的终极目标是文明。如果一个民族都处在拜金的热潮中，这个民族是没有希望的！因此，头上的星空与心中的道德是我们遵循的不二法则。明悉书法文化的内质，技进乎道的要义，发挥书法文化传播的价值，推介四海，提升大众审美的社会功能，那么，在今天的大数据时代，每位有责

任的书法人应努力做到：承传经典、坚守人文、学会感恩、学会敬畏、学会放弃、学会合作，以坚定的文化信仰支撑起我们的文化理想，以实现时代的文化价值！

大数据时代，当人类的记忆都进入一个如百科全书的大脑，人们在担忧：数字记忆正在悄然改变与抽离历史……从真实到虚拟，从虚拟到虚无，这是网络时代科技革命给我们带来的另一面。这就突显了一个问题——我们的"灵魂"在哪里安置？如何守护？

要充分认识"图视时代"对文艺生存发展的影响。工作、生活节奏的加快，电视、网络技术的飞速发展使大众能够极为快捷、方便地接受文艺信息资源。这为文艺"图视文化"与大众亲密接触提供了现实物质基础，人们对文艺的表现形式有了新的要求，推动视觉、听觉艺术的蓬勃发展，非图视艺术相对受到冷落。我们的文艺如何适应这种悄然而来的变化呢？

网络时代的来临，使整个社会经济与生活发生了革命性的巨变。随着信息资源的全球同步化，"网络文化"诞生了。这是有人类文明史以来对人类生活产生最大影响的一次技术革命与观念革命。它改革了人们的生产、生活、消费与通讯方式，缩小了人类生存的时空。因此，网络文化同样改变了文艺的创作方式、传播方式、传播速度与广度，也改变了人们对文艺的接受与欣赏方式。网络时代，世界一流的"文艺大餐"都呈现

在我们眼前，大大提升了人们的审美眼界，缩小了文艺受众与创作者之间的信息差与时间差。网络使观众对文艺的口味需求越来越多样化，也对文艺质量提出了更高的要求。

我们还应该创新，构建主流文化与大众文化交融互动的平台。主流文化如果束之高阁，没有得到有效传播，其价值就无法体现。大众文化无序发展就弱化了文艺的认知世界、教育、美育的社会功能。一方面要将文艺心灵的价值从以商业价值为主价值观中剥离出来，将精神的意义从非理性的喧腾中拯救出来，将文艺的独特性从文化的丰富性中突显出来，发挥主流文化对大众文化的提升和引领作用。另一方面又要通过繁荣大众文化丰富主流文化，推动主流文化的传播。

人类历史分为自发的文化、自觉的文化和文化的自觉三个阶段。高度文明国家的重要标志是文化的自觉。我们正是缺少文化的反省，缺少自我的文化保护、把握与升华。文化是一种深刻的生活，也是一种深刻的社会责任。

追求崇高、走向完美，这是一个成功的艺术家终身的求道轨迹与文化理想，也是他艺术发展的必然之路。我们行走在天地人文之间，我们是文化史的承载者与延续者。环顾今天书坛上种种可悲的文化现象，正如一位友人所评述的——关键是缺乏神明，没有敬畏之心，没有宗教情怀，于是便走向平庸，走向浅薄，走向疯狂。一句话，缺失了生命本体的关照！

岁月让人从批判走向建设。一个书家只有深入过传统，体验过生活，并关注着这个时代，不断反思，不断追问之后，才会有真正意义的文化觉醒，灵魂才会赢得高贵与尊严！

传统审美向现代形态的转变，首先，它的创作与接受对象都发生了变化，由文人艺术向大众艺术转化。为此，它的内在机制也必须相应地转换。就书法而言，是改变群众运动状态，强化学科建设，提升艺术作品的学术含量。其次，审美转型带来传播方式的变化。理性与感性的分裂是现代工业社会的主要特征。程式化、平面化的大众娱乐艺术占据了人们的审美心灵，与身处竞争日益激烈的广大市民心态正相契合。因而，书法创作心态的浮躁、浮动、浮面，产生了"文化快餐"效应。最后，社会生活节奏变化不仅是文化现象，也是审美演进的重要特征。盛唐文化豪放激越，当时都市生活节奏轻急热烈，车马火热，故出现了书法之"狂草"，舞蹈之"胡旋"，乐曲之"急竹繁丝"。

改革开放的今天，当我们的物质世界如此丰富，生存环境得到改善，人们似乎很少真诚地正视与思考发生在我们周边的正在形成的新的文化格局与文化情境。高速公路与快餐文化已成为全球化重要景观。大众传媒时代的新生代，他们的艺术语言和商业元素相融通的、市民文化中的休闲与调侃所形成的基本范式和由金钱来显身的不平等的价值体系已悄然确立……在如此严峻的社会现实中，当今中国艺坛更需要呼唤现代人文关怀，重铸现代人文品格。

有人说"当今是一个没有权威的时代，我们只能跟着感觉走，跟着时尚走"。这就是消费时代突显了文艺作品的商品属性。文艺创作出现了低俗化倾向，造成了主流文化的曲高和寡与大众消费文化受众的急剧膨胀。从经典著作读者的流失到"超女"粉丝的巨大阵营，文艺更加通俗化、滑稽化、浅薄化与漫画化。

今天，我们每一个文艺工作者都要反思对社会，并成为主流文化的责任担当——这就是重建具有民族风骨和时代风范的艺术评判和价值体系，创作出具有中国气派、中国精神的艺术作品。这是我们在经济全球化环境下的战略抉择，也是当代书法艺术价值的理性自觉！

在当下转型的社会态势前，我们应有更多的理性的科学的选择，少跨入一些感官刺激的误区。一位哲人说过："爱是战胜一切的力量，简单是力量的力量。"简单，艺术界尤应提倡这一点。简单是心境、是情结、是精神。简单地活着，不以物喜，不以己悲，什么职务、位子、名声……都看得淡些。爱因斯坦没有物质来扰乱心神，也缺乏诸如嫉妒、虚荣、怨恨等可能引起麻烦或不幸的情感链，更不屑矫揉造作，包装作秀。霍金《时间简史》问世后，人们首次能触摸到人类最高层思考的伟人，而这正是霍金将复杂转化为简单的科学精神的表露。

我经常在思考，一个民族要兴旺发达，就不仅要有人脚踏实地，埋头苦干，更要有人仰望星空，坚守精神家园。这样的

民族才有希望，才能克服前进道路上的艰难险阻，才能有光明的未来。我想，当前要守望精神家园，自觉承担文化的责任，最重要的就是警惕消费主义对文化的"销蚀"。当下严重的问题是：表面上看起来人们越来越追求多元化和个性化，但实际上在生存方式和处世哲学上却越来越世俗化、单一化、同质化。这些现象表现在受众趋同的功利性上。时尚的鼓吹、精神的平庸已是一个很普通的现实，价值观念趋于多元，物质求富的社会心理必然导致对休闲娱乐和对消费文化的需求。缺乏文化责任，就会出现三聚氰胺式的艺术。归其原因：创作者失责，批评家失语，文化市场监管环节失察。仰望星空，我们寻找令我们景仰与敬畏的那道天际线。我们叩问：时代的文化人、艺术工作者如何接受社会人文的检验，又如何在当下的文化实践、文化反省与文化创造中实现文化自觉？

我们的城市高楼大厦太多了，纪念碑太少了；我们的生活富足了，安逸了，忧患意识却太少了！我们在文化活动的热热闹闹中是否思考我们自身的真实存在？思考我们的精神需求、生活状态与艺术情愫的表达方式？罗曼·罗兰说："生活中只有一种英雄主义，那就是认清生活真相之后依然热爱生活。"今天我们用"问题导向""忧患意识"去厘清当下书坛的种种现象本源后，我们会以新觉醒的英雄主义去引领书坛。

任何人都无权漠视祖先留下的中华文化，都应该懂得只有赢得今天的文化创造才能对得起这个时代！我们太需要文化信

仰,太需要文化敬畏,这种文化感知是全民在浮躁的"财富围城"中重新认识自己的必然……中国书法应有它的社会尊严与精神高贵,我们要像保护天空河流不再受污染一样,书法界更需要的是心灵的建设!书法艺术不应为市场经济的现实所解构,不能让低俗的数量变成质量,让无序的热度替代繁荣的高度。我们要义无反顾地追寻中国书法文化应有的人文品位、艺术格调与审美高度,追寻良知,追寻忠诚,追寻文化价值!多一点忧患,少一点满足;多一点纯净,少一点浮躁;多一点人文关怀,少一点争位夺利。那么,中国书坛一定能充满正能量!

应该看到,伴随着中国文化的大发展大繁荣,当代中国书法走进了展览时代,从传统书斋艺术进入社会化展示。在"全民书法"的热潮中,我们不能不认真反思诸多文化现象,如形式至上。"形式主义"的审美机制构建于猎奇新鲜的抽象表现所带来的感官刺激,以人为本、以文为重的书法内质降落为形式至上的技术游戏,扭曲了传统书艺的本质属性,书法从重文化性直入形式化的误区。只求"纯美",剥离"真、善"。制作式的技术崇拜致使片面追求形式"争奇斗艳、标新立异",赢得评委与观众眼球刺激,失去了艺术对人们心灵的感动。聚焦于"个性风格",忽视了人文情怀,改变了价值观念。必然成了"展厅的仆人""市场的奴隶"。再如"丑书"现象。一种在当今书艺创作中突显的时尚潜意识心理动机,借此欲超越或改变传统经典的审美参照,玩弄概念,变态物象,狂怪离奇,无度张扬的"新解构主义",其核心是违背了艺术创作的内质

与秩理。又如时俗漫延。展览的"好色""善拼"，一味讲究工艺制作精良，用材新颖奇异，甚至任笔乱涂抹，聚墨成新形；可视不可读，出奇用新招；只求装饰美，淡漠人文性；津津于"时尚"流行，落落乎"新潮"争艳……这些抢夺眼球、失去赏心的现象让我们看到：书法已远离了生活，远离了文化，远离了本真，仅满足于一己功利欲的膨胀，却牺牲了书法艺术追求的真正目标。另有批评失语。不能否认，以上这些乱象，导致书法没有门槛，艺术失去标准。艺术评论与书法批评在市场失察和管理者失责中愈显人情化。"红包评论"导致了伪批评现象的泛化，而书法作品市场价格与艺术价值的错位正反映了市场文化的缺失与评判机制的漫画化、滑稽化。批评"失语""媚俗"与"变味"，驱使书法批评的道义精神与理性选择在不良风气的影响下逐渐稀释，其人格建构与学术伦理也逐渐被放弃。艺术批评的某种失语与失信，反映了中国书法文化当下批评标准的缺失，呼唤着在全球化语境下中国书坛构建真正的审美评判体系的紧迫性。

经历过三十多年的"书法热"，当代中国书法事业发展的文化自觉从根本上需要哲学的思考。当代"书法热"无疑带来了群众文化的繁荣，书法实践活动的蓬勃兴起，带来了中华民族千年以来生活方式的回归，同时也带来了价值观念的多元、"民粹文化"的膨胀……表现出某些书法文化民族立场的转移，传统艺术核心价值体系的颠覆和审美评判标准的缺失。中国书坛亟待架构当代文化理想，需要当代书法社会文化身份的重

塑！需要以我们每位书家从自我做起的文化自觉推进唤起全社会对文化的觉醒，从而完成一个书法艺术工作者的时代担当！

三十多年来的书法热，迎来了中华大地民族文化回归的热潮，也潜藏着值得警惕的暗流。那种轻率命笔、狂涂乱抹、沽名钓"衔"，以博时誉的恶习随开放而衍生、滋蔓。当今书坛，一是名浮于实，二是实大于名，而名浮于实者，其人必然善于钻营。

建立核心价值体系，我认为必须强化当代书法批评和艺术评论，要做到以下几点。一是高端性。论坛必须彰显学术品质、弘扬人文精神、召唤责任回归、实现审美理想。必须坚持艺术本体研究，坚持时代内质的提升和站在人类文化学的高度审视书法艺术发展规律。二是开放性。论坛必须坚持学术思维的丰富与艺术视野的开放。在多元社会形态与格局的今天，对书艺的讨论将冲破以往的条框和行规，具有广采博取、同则不继、多元包容、多彩统一、和而不同、活而不乱的艺术胸襟。如对当下的"展厅现象""视觉感受""形式""主题"，传统经典的再度认识以及"表现主义"现代理念的正视与接纳。三是当代性。在当下全球化语境下，社会审美转型的今天，生活审美化、审美生活化的形态与社会心理，如何注重当下的书法文化生态，梳理当下书法文化现象，将现象提炼为经典的理性书法批评，这是当今全国书学讨论的不可或缺的主题。

我总觉得我们这辈中青年因天天强调"创作"，追求短期的"求新效应"，似乎是，也确实是多了些"取媚意识""求全意识""展览意识"，总的是多了些艺术的"功名意识"。

黑格尔说过："传统并不是一尊不动的石像，而是生命洋溢的，有如一道洪流，离开它的源头愈远，它就膨胀得愈大。"中国书法艺术重神采为上，气韵生动。"意趣具于笔前，不求工巧，而自多妙趣。后人刻意工巧，有物趣而乏天趣"。对每一位书家来说，"技进乎道"的内质指向是从文化的觉醒到人性的觉醒，需要对自身和这一代人的思考，犹如从深井中一点点攀登上来，在更广阔的大地上看到小溪汇成洪流……

博雅教育

中国人典型的生活方式就是礼乐生活。中华文明是一种"内足文明",不向外扩张,养成宁静平和的自然意识与生存态度,敬畏民众,亲近自然。这种礼乐生活方式的建立则需要依赖多种形式和层面的人文审美教育,即美育教育,形成集体意识的社会氛围,书法艺术教育就是其中一个方面。

清华大学前校长顾秉林曾指出:"没有一流的人文教育,清华不能办成世界一流大学""科学求真,人文求善,艺术求美,要达到真善美在学科层面上的统一。"英国大教育家纽曼在任校长时也说过——真正的大学教育是什么?不是技术教育,而是博雅教育。大学的理想在于把每个学生的精神和品行深化到博雅的高度。大学首先是要培养学生的品德,健全地到达博雅高度即具备完整的人格。我认为,当下大学艺术教学应重艺术理念与创作导向的引领,艺术价值审美本体的引领与对时代文化创造的思考,应将史论研究和当下艺术评论结合起来。求道解惑,赢得的是文化智慧的积累,也就是今天在全球化语境下的艺术本土化实践,让书法从单一的艺术可视性进入时代人文性,改变"快餐",拒绝"流行",坚守雅正与清流。

"五四"以来,前辈教育家对大学培养目标强调"独立之人格,自由之思想"。我认为在今天新的历史时期,我们更应

赋予它新的文化内涵与时代特质。"独立人格"的体现应是具备民族意识与时代精神，有家国情怀的集体记忆。"自由思想"是求知理想明确，学术研究无禁区，培养多方面经典的阅读与思考，宁静心态，从容心绪，丰富心智，开放心怀。"散其怀抱""思理为妙"，才能达到"翰逸神飞"。

以艺理推进艺技。艺术教育并不是单纯要求你背记什么，而是要求你思考什么。感觉的悟性与思辨的理性始终是艺术创作不可分割的两翼，而艺术文化的时代创造其核心则是艺术理念的创新与通变途径的正确选择。郑板桥"删

言恭达《秋实礼门》八言联

繁就简三秋树,领异标新二月花"形象地点出了艺术创新的内质。

今天,全民的书法热推动着中华文化的回归。校地联动,共襄盛举,高校理应走在前面。如果说,三十年的当代书法热推进了全民中华民族千年以来生活方式的传承,那么,后三十年的中国书法的发展应紧紧依靠学术支撑,尤其是高等院校的艺术教育,让社会书法热逐步走向理性,走向完善,走向真正的成熟!

书法教学必须体现中华文化美育教育的品行与性质。传导经典,讲授技法,提倡以文化人,艺术养心。书法是修出来、养出来的。本着人文性与艺术性,坚持技艺传授与人文修为相结合,以艺理带动艺技,以审美升华精神,技艺相生相发,做到"技进乎道"。传授技法,须以书法艺术的本质与美学原理为底蕴,书法教学须以培养学生心理素质、技能素质,尤其是创造素质为核心,使学生的创造性劳动获得精神文化成果。

在由键盘等组成的信息化时代,增强书法艺术审美能力对中华文化的继承和发展具有重要的作用,是功在当代、泽被千秋的大事。因此,高等书法教育的推动和发展,特别是高学历层次人才的培养,对当代书法的学术研究、艺术教育与创作打好良好的基础。书法艺术研究是书法走向专业、高端、走向人文的重要支撑,书法教育的深化必须依托受过高等教育的专业人才,书法艺术的精品创作更需要理论的指导。所以,

高等书法教育对当下书法事业的发展具有极其重要的价值和文化意义。

高等书法教育在当下的社会态势下必须做到：高端、纯净、人文。高校书法教育如何走向现代人文主体精神引领下的完备与弘扬？重要的是总结、梳理以往的经验基础上需要内质的提升，以人文推进书德，以艺理带动艺技，其核心是书法文化的时代创造与教育理念的与时俱进。

目前，全国高等书法教育的学科体系已基本建立，这是对当代高等美学教育、当代艺术的传承发展的最大贡献。在此基础上，我们还需从两个方面去努力提升。一方面是在教学学科体系分类、分层建设上更加完善、规范与科学发展。如在综合性大学、专业艺术学院与师范类学院的教育规划、培养方向、方式类别、师教互动等方面的深化改革与推进；各级社会类艺术创作机构（如国家画院、中国艺术研究院等）与高等院校教学的有序合作与互补；各级书法家协会人民团体、书法教育、学术研究与艺术创作三位一体、协同发展，以高等艺术教育为引领，有效地提升社会艺术的内质，强化协会组织的书学支撑力与文化丰富性。另一方面，在学术先行的基础上，要注重书法艺术创作水平的提高，书法艺术本体技法程式、审美风格与艺术精神的深层次实践，关注学生的文化综合水准、审美能力、学术与技艺水平。只有这样，才能更加完备高等书法教育的科学体系，将书法研究、教育、创作优质融通。

言恭达《"兰亭奖"评审有感》

当代高等书法教育在中华文化传承的基础上必须突出时代的文化创造，以完成书法艺术学术研究的传道、解惑的终极价值。使书法教育所具有的审美价值、伦理价值与社会价值在新时代发挥重要的社会意义，它不应为市场经济的现实所解构，不能做市场的奴隶，不能让平庸的数量充当质量，让无序的热度替代繁荣的高度。

我们只有抓住书法教育事业的两端——高等书法教育与中小学书法教育，并将书法教育和全社会的书法事业集合起来，发挥高等书法教育的优势，才能实现当代中国书法的全面振兴，为中华文化的复兴做出我们的贡献。

　　中华民族历来重视启蒙时期的毛笔字训练，其本质意义是加强爱国主义的教育。这种家国情怀的熏陶将影响一个人的一生。书法教学体现中华文化美育教育的品行与特质，传导经典，讲授技法，提倡以文化人，以艺养心，以艺理带动艺技，以审美升华精神，技与艺相生相发。所谓"艺道两本""技进乎道"。因此，书法教学须在培养学生家国情怀的前提下，以培养心理素质、技能素质尤其是创造性素质为核心，使学生的创造性劳动获得精神文化成果。

砚边絮语

在抗战时期，冯友兰说："若问什么是中国人的精神力量，能使中国人以庄严静穆的态度抵御大难？此力量是道德力。"这就是中国精神。中华民族文化的核心、民族自立的根就是中国文化精神。

余读清人笔记，曾记有如下精辟论述——"少年读书如隙中窥月，中年读书如庭中望月，老年读书如台上玩月"。态以远生，意以远韵。万家烟火，以远故尽入楼台；千叠溪山，以远故都归帘幕，此乃远中所变幻也。洗尽铅华，冷眼世俗，返虚入浑，清新淡远。一丝不苟而意态沉着，如诸葛孔明执扇论兵，兼沉兼逸，亦豪亦远。平畴远风，绿畦如浪，以觞以咏，忘其简陋，浑朴可亲，可谓壮矣！

弟子问禅师："智慧是什么？"禅师说："一切智慧可以用两句话来概括——为你而做的，任它去做；必须去做的，确实在做。"这就是大道至简，大礼至真。智者务其实，愚者争其名。

生命原本是一场修行之旅。修行的本意，并非成为心如止水的人。要求人性中的善，心质里的纯，守操行为上的真。其实，修行唯一的路径，就是热爱生活，拥抱生活。心能静、静能定、

定能悟，悟能慧！人人珍惜生命的长度，我更看重生命的价值。在你认知生命价值的时候，生命永远是远航，没有归期……不求而得的，往往是求而不得！在这昌盛繁荣下的"乱世百态"中，我不免保持那一颗孤独的灵魂……追求高贵与尊严，觅寻清纯与朴质，保持生命的底色不被污染，以求得人生的终极价值！

一个人的快乐，不是因为他拥有的多，而是因为他计较的少。多是负担，是另一种失去；少非不足，是另一种有余。舍弃往往是更宽阔的拥有。

"取"是一种本事，"舍"是一种哲学。壮年时取其实，老年时取其精；壮年时舍其不当者有，老年时舍其不必有。"游心于淡，合气于漠"。大胆舍弃，才有今天的丰硕获取。生命的富有，不在于自己拥有多少，而在于能给自己多少广阔的心灵空间；生命的高贵不在于自己处在什么地位，只在于能矢志不渝地坚守心灵的崇高。这馨香的心灵大树是人的信仰、尊严、操守、情爱，也是生命中最纯正的底色。

"知识之败，慕虚名而不务潜修也；品节之败，慕虚荣而不甘枯淡也。"此乃哲人之言。

"圆道周流"——世界上任何道理都是直的，而路永远是弯的。

当人们叹息逝去的青春，却无意于留下的那一片清纯。人逾花甲，我们会骤然发现人性中的善良、纯粹与宽容是何等的宝贵！人不可不知有生之乐，亦不可怀虚生之忧。水不波则自定，鉴不翳则自明。享受阳光，大其心，容天下之物；虚其心，爱天下之善；平其心，论天下之事；潜其心，观天下之理。有为有弗为，知足知不足！

人生最美好的是心内有一盏明灯，人间最自由平等的是内心有一个"真知"。沏的是茶，品的是生活；挥的是笔墨，写的是人生与世界……可谓：春华秋实，学人所种；礼门义路，君子之居。至时，我想起古人箴言——人之静中念虚澄澈，见心之真体；闲中气象从容，识心之真机；淡中意趣冲夷，得心之真味。凡书家如此观心证道，"三真"也！

人的一生中，最要紧的是发现自己，坚定地生活在自己的世界中，守护自己的理想天堂。世间最朴素的是人性中的本真。生命与艺术的融通，并不依赖于技巧，却依赖于生活的心态。朴素，旷达，不为声名所累。古人说："虚无恬淡，乃合天德。"人事代谢，江山易貌，留下的是世上永远抹不去的人文记忆！

真正的智慧是沉默、宽厚、简约、忠诚地守护信念，心存大志，不计小利。真水无香，大道无形，至性无伪，真臣无佞，不以世故对世俗。人有时真需要痛苦的清醒，有点儿"孤独求败"的悲壮！"战胜世界的不圆满"，以大境界看待人生，才

是快乐人生！

对生命的回报是深谙人生为淬炼自己精神人格的岁月旅程，是明悉艺术的终极路途必须返回内心的明镜灵台。追寻与生命的纯真本质对谈，觅求秋天的果实，而不是花开时间的长短。

"智者不为自己没有的悲伤而活，却为自己拥有的欢喜而活"。人生是棋，对弈的是命运。没有枯叶的花是假的，虽然它看起来完美无缺。生命因相拥而如此美丽！

人们都喜欢看海，是因为海的广博、包容、深沉、激情……"乱石穿空，惊涛拍岸，卷起千堆雪"。海，引起人们与命运的搏斗，对世象的剖析，对自然的忧虑，对历史的深深思考。然而，我看大海，还因为它的至诚与平静。

回归本真，宁馨如大自然的少女，融入于古典的语境，覆盖着生命的每一个清晨与夜晚。赢得博大，驱散困惑，不再因身边的荣辱得失而锱铢必较，也不会因身体顿挫不适而心灰意懒……艺术的人生因此而健康，因此而有味！

成功的人总是位置在选择他，而平庸的人只会东张西望选择位置。经历笔墨锤炼与学养积累，赢得"太阳将永远照在我肩上"的自信，播种汗水浸润的经典理念，收获硕果丰盛的艺

坛希望，领略到属于自己一片艺术的春光，诠释着往昔的期待与向往……

敢于常人不愿的示弱，获得知识弥补与充实的机会。成功的世界总会留给智慧的人。示弱是一种人生的大智与清醒。示弱是感受美、开拓美、赢得美的绿色通道。

因为要有所为，就善于有所不为。无为而为，不争为上；正如古人说的：天之道利而不害，圣人之道为而不争。坚守纯净之心和人文操守，勇于社会担当，追求人生的生活品位和文化厚度。寂寞修正果，追古出清新。玩出学问，活出诗意！

艺术创造的同时也创造了艺术家自己，艺术家在不断创造中充分表现自己的生命，创造的过程也就是自我完善的过程。

记得有位诗人曾这样说过——"以无生的觉悟做有生的事业，以悲观的心情过乐观的生活"。每个人都在设定自己的人生目标，追求生活的质量。数年前，我曾告诫年轻人要保持人生的三原色——按本色做人，按角色办事、按特色定位。在这个追逐新潮、注重包装的年代，依然选择了一种朴素，留住那份属于自己的真实与独特。

素交的意义在于清纯与质朴，双方均以"素"为好——清、淡、雅、韵，这大概便是不为功利而交，只为相惜而来的君子

之交吧！

文化是积累，艺术是创意，读书养智、临池养性、诚朴养品、公益养德。

致远通古。常人看艺乃小技，却能洞窥世界。书家仰观天地之大，俯察品类之盛，须致广大，才能得精微。然致远者，非天涯而在人心；至美者，非华丽而在实朴。人的成功在于知道自己的努力和位置。"善游者忘水也"，书家致远，在于心宁安泰，极虑思精。心宁者高，高能通晓社会；心和者仁，仁者包容万物。

孔子说："君子周而不比，小人比而不周。"（"周"是包罗万象，圆满安定。小人只跟自己要好的人做朋友，什么事都以我为中心，以我为标准。）我赞成一位学者所说的——读书分谋生与谋心两种。谋生的读书是从小学一直读到大学，为的是找个好工作，这不是真正的读书；谋心的读书则是为了心灵的寄托与安慰，这才是真正的读书。懂得这个道理，所以，我们会回味杨绛先生百岁时说的那段话："一个人经过不同程度的锻炼，就获得不同程度的修养。好比香料，捣得愈碎，磨得愈细，香得愈浓烈。我们曾如此渴望命运的波澜，到最后才发现，人生最曼妙的风景，竟是内心的淡定与从容……我们曾如此期盼外界的认可，到最后才知道，世界是自己的，与他人毫无关系。"

篆学探真

常熟是先贤言子故里，二千五百年前就开文学先河。川原暄淑，人文渊薮。我祖居虞山，自幼随父学书，而立年后从游沙曼翁师。习书三十余载，广涉诸体，于篆学用功尤甚，得悟亦深。江南名城丰厚的人文积淀的熏陶奠定了我卅年来砚边探索的艺术风格，这就是清逸、蕴藉、浑朴、平和、简静。如我吃菜的嗜好一样，我尤重书艺风格的"清逸"。虚静、简约、古雅、高踔、平中求奇，风韵自然。晋人清简相尚，虚旷为怀，自生风流蕴藉之气，且格守法度，笔墨不失矩度，书学晋唐，其理如此。篆学探真，我追求"拙、清、厚、大"。"拙"，则朴浑，无作气，胜于巧，熟笔易得，生拙难求，气韵生动也；"清"则古雅，去"浊""俗"，呈"逸""静"，风规自远也；"厚"则沉雄，去浮华，强骨骼，真力弥满也；"大"则精深，去小家气，生至刚、至中、至正之大家气，品位高古也！相学有"南人北相"之说，我欲求将"北势"与"南韵"有机统一，将恢宏之豪气、清畅之逸气结合起来。这就是取碑的凝重苍茫、帖的醇雅精微、简的天籁率真、在充实中求灵透，于娴静里呈节奏，捕捉感觉中朦胧而又微妙的深层意象。然"相"始终还是"南相"，一如江南苏菜除加"神仙鸡汤"外还可增其辣味，以吊"鲜头"。

学书应从篆入。傅山云："不知篆籀从来，而讲字学书法，

《石鼓文》（局部）

皆寐也。"学篆宜先通六书，熟习篆法，篆法既熟，其他诸体则已铺好基石。篆参隶势奇姿可生，隶参篆势形质高古，诸体通变均有规法。好多自诩善书草篆、草隶或隶篆合一者，大多归入野道，其因未打好"宅脚"，不懂《石鼓文》为书家第一法则，信手涂鸦，哗众取宠耳。学篆三步：初学分布，力戒不均与欹斜，务须守定一家；继知规矩，力戒太活与滞板，务须博取广大；终能成熟，力戒狂怪与甜俗，务须脱化出神。学篆必先生而后熟，亦必先熟而后生，由生入熟易，由熟返生难。

小篆体裁，有周代鲁派书的圆匀繁曲，楚派书的参差雄放，齐派书的严整瘦挺，均以圆笔出之，可谓集周三代竞相争妍之各派大成，结体平正，以布局匀净、线条工整见称，秀丽和畅，稳健端庄。小篆在于整，大篆在于散，大小篆风味不同，各有千秋。然小篆规整有余，近于布算，过于程式化，不及大篆意蕴远致，神采灵动。故善篆者，须"整"不呆滞，"散"能聚神。吾爱萧蜕庵篆之渊雅醇清，敦厚谨严，喜吴昌硕篆之朴茂雄健，凝重老辣。吾取萧书之结体，吴书之运线，拉开墨色变化距离，注意行笔涩实，法度严备，取得气沉简穆，静中有动的视觉效果。大篆书写，近年我偏爱取《毛公鼎》之线性，《散氏盘》之体势，《石鼓文》之气息，贯以行草笔意书之，加上结字之参差，书势之欹正变化，试图改变一点历来大篆重于正面取势的平面度，增其动势，强其动态美感与率真风神，自感婉委通变，趣味盎然。

凡篆，基本笔画为直画、横画、左右弧、圆形。运锋裹藏内转，

言恭达《腹有笔藏》七言联

下笔可让笔毫平铺纸上，假力于副毫，四面圆足。做到指实、掌虚、管直、心圆。执笔须使稳，用笔须劲健，使稳者中实涩进，劲健者沉茂圆浑。我认为"涩"字甚为重要，不"涩"安生险劲？不涩则流浮薄，俗笔现矣。然"涩"非"迟"也。我喜逆涩之笔，涩则劲，一画起笔须逆入，一竖起笔须力顿，中段丰实，收笔自然凝重。寓巧于拙，取圆于方，蕴蓄宏深，包孕茂密。

秉笔须圆正，审定字势，纵观四面停匀，八方具备，然后运笔执使。逆入、涩行、紧收。迟速得宜，线条方显厚重、古拙之风采。有言"篆宜缓，隶宜疾"（姚孟起语）。篆之用笔亦行留相合，具折钗股之妙。绞笔使毫如练绳，徐徐行行，横直平过尽使笔锋留住；转折弧圆定裹绞暗转，不能撅笔顿注。篆之用笔不能太肥，又不能太瘦，肥则形浊，瘦则形枯；不能太轻，也不能太重，太轻则浮，太重则踬；锋芒不宜太露，否则意不蕴藉持重；既有天马行空之精劲，更备老僧补衲之沉静。篆之用笔虽不比行草，仍须讲究起止、回环、偏正、轻重、疾徐、虚实；仍须寻求笔机，使尽笔势，收纵有度，得其真态，映带匀美，万不可一味滞缓僵卧，了无生机；仍须脱尽摹拟蹊径，自出机杼，渐老趋熟，乃造平淡。

平正、匀净、连贯、挪让和变化是篆书结体的基本法则。其平正，横平竖直、堂堂正正；其匀净，每字结体笔画长短适度；其连贯，笔道间互为照应；其挪让，点画彼此相让又映带，疏密相当；其变化，一字之相同笔画或一幅相同字画同样须求变化，以避单一死板。故篆结体布白贵平正安稳，横竖相向，

明媚相成。时人单纯理解篆书之静态美,而不明须静中有动、动中呈静的内涵所在。小篆结字不宜拉得太长,以方楷一字半为宜。篆书贵结构紧凑,柔中有刚,以疏为风神,密为老气。吾丘衍云:"篆法扁者最好。"将篆写得方、写得扁,不易,非老手不能。篆之精妙,必体欲方而用欲圆。宜紧上不促下,中宫收紧,四周舒展是篆结字的一个特点。包世臣提出"九宫说",以"中宫"统领"八宫"。"八面点画皆拱中心"。篆书包围式的结构显得意聚而神不散。习篆之病患,其一是"散",篆之间架,如人之骨相,须骨肉相匀,长短相称。结字中,"让"字十分重要,左右上下皆相逊让,布置停匀,"违而不犯,和而不同",又能回抱照应,左右顾盼,则为上矣。由于篆书的装饰美与静态美之内在决定,其结字章法万万不能字字状如算子或形同墨猪。粗看排列整齐,肃肃如一队雄兵,细视注意大小、顺逆、起伏、燥润、浓淡、疏密、向背、疾徐、轻重、聚散等变化。善于处理分间布白,因体趋势,避让排叠,展促向背。尤须明晰"以正为奇""以收为纵""欹而反正"之奥妙。

篆之布白,一为字中布白,二为逐字布白,均应重一"虚"字。时下习篆,一味求实,不明实处之妙皆因虚处而生之理。古人有"文章书画,皆须于空处着眼"的精辟论述。以虚观实,以实见虚,无笔墨处寻求境界,绝不能单一以表面形态美去理解篆书空白的美学意义。往往大、小篆作品中整齐匀净与天然散乱所计之白是两种意义上的美感和充实。故习篆同样得遵循密处塞满天地,疏处极其空旷的原则,运实为虚,实处俱灵;

沙曼翁临《石鼓文》

以虚为实，断处皆连；以背为向，连处皆断。

　　篆贵虚静。老子曰"知白守黑"，写实显动易，留虚深静难。人不知虚人未熟，画不知虚画难成。佛家云"真空不空，妙有不有"。写虚时，要寓实于虚，轻中见重，重中见轻，干笔不枯，湿笔不烂，浓淡见骨，虽拙亦巧，真力弥漫。书篆要重"天机"，不到变化处就不见妙。然篆不自正入，便不能变出。由法备神完进而法外求法，这是最难的。古人云"极饰反素"（《易经》），有色达到无色，才是艺术的最高境界，故书篆应虚实并见，妙在能合，神在能离。离合之间，神妙出处，此乃虚实兼到之谓也。

　　篆生于墨，墨生于水，水为篆之血也。成功的篆书作品，随书写者感情的起伏，同样要求其墨彩在燥润浓渴之间呈现千变万化，产生无穷韵味。用墨润则有肉，燥则有骨。书之燥锋，渴笔也。古人用笔之妙，无有不干湿互用者。善用墨，非易事。淡能沉厚，浓不板滞，枯不浮涩，湿不漫漶，能得淡中之浓，浓中之淡，水墨融交，神情并茂，高手也！黄宾虹论用墨有"干裂秋风，润含春雨"之说，腴润而苍劲，历来不易，此乃对立之统一。今注重"墨分五彩"之书作精妙的不是太多，尤其是篆作，常人很少注意精心用墨。林散之、沙曼翁均是用墨高手，我辈要精心取法。用墨之法，我数年探索书之各体墨法，不尽相同，应按作者胸之成竹分施技能。一般笔内含水不宜太多，这样用笔则苍，行笔涩重不浮华，同时将笔内水分慢慢挤出，

用笔则润。不入此道者用墨漫漶，漂浮纸上，浮烟涨墨，骨力全失，此实大病。书之墨法，妙在用水。蘸墨先后，大有讲究。或先蘸墨，后蘸水；或先蘸水，再蘸墨；或先墨后水再墨；或先水后墨再水。技法多样，尽在墨法微妙处。然书与画一样，若笔笔用墨多变，忽淡忽浓，水墨突兀，整幅则"花"且"乱"，破坏整体感，失去大效果。八大山人之高，就能将极强的整体效果与极细微的点画变化统一起来，使画面显得和谐紧凑，有节奏，浑然一体。书篆何不是此理？书篆最好用大笔写小字，善用浓墨，以显力度，然浓不凝滞，笔实墨沉。近年我喜在用笔上以行草意写大篆，在用墨上大胆使用宿墨、涨墨，以清水包宿墨之法书写大篆，加强了线与面的对比，丰富了笔姿、韵致，增强了险劲、起伏、动静的律动感和焦渴、燥湿诸墨韵含蕴浑晕、变幻微妙的流动美。

习篆首在劲力。此"劲力"即内劲也。刘熙载说："秦碑力劲，汉碑气厚，一代之书，无有不肖乎一代之人与文者。"始终将"篆之所尚，莫过于筋"列为先。有"筋"才生"劲"，才能引篆"婉而通"，登堂入室，深化内涵，蕴积精华，不然，恐流于描字也。时下习篆者往往将"玉箸""铁线"小篆体形成描字，殊不知，此种圆转流畅、秀朗典雅的萦纡环回之书体尽管笔画变化不大，却须婉而愈劲，通则愈节。"劲节"是小篆书写的内核，否则，味同嚼蜡，一派僵呆之气。工整有序的"玉箸""铁线"是小篆体裁中的一宗，是习篆练就底功的基本课程。然而，我认为书写小篆虽用笔中锋不变，然线条起讫

收落宜有顿挫粗细之变，加上墨色的浓淡润渴调控，可弥补小篆笔法的单一和形式感的平面化，丰富小篆的静态美。

"书者，心之迹也"。蜕庵太师云："书道如参禅，透一关，又一关，以悟为贵。"篆学亦须靠"悟性"之发韧。曼翁师常告诫作书千万不能"太认真"，并须"还生"。先生作书，看似漫不经心，无不惨淡经营，有如东床高卧，了无拘束之感。自然生乎形，气韵生乎法。书画重境界，非可以形似论之。书以气生，六法中最要紧的是"气韵生动"，一靠创作意境，二是笔墨情韵。以意为主，意造境生。有法无意，仅称"书匠"；有意无法，多为"野狐"。篆学是"形学"，也是"心学"。法太严则伤意，意太放则伤法；太著意则笔滞，太放法则意滑。意生法中，趣生法外，意法相生，心手相合，才是真善美。

篆须求高古。法别高下，情分雅俗，学书应溯流而上，沿波探源。写篆，以习秦以上为高古。避小家气，显大气象。以大篆笔法与章法来写小篆，更臻妙矣。写篆，姿媚过多，则近于俗。

篆须求含蓄。吴昌硕写《石鼓文》写出了风格，惜专取直势，一冲而下，稍逊含蓄。《石鼓文》最难写，因字形方，笔画短。写石鼓须有果敢之力，更要有含忍之力。有果敢之力，笔势才能峻拔；有含忍之力，笔画才能写得短，写得有内蕴。书篆剑拔弩张易，雍容含蓄难，所谓"棉裹针，中藏棱"实为不易。

篆须求典雅。我以为必具"五气"，即书卷之气、纯正之气、

清逸之气、高婉之气（"婉"者，圆活流转，深厚隽永，绝非软媚纤靡，婉则气不乱）和浑朴之气（朴素自然，古淡天真）。"最嫌烂熟能伤雅"太甜、太熟、太媚、太巧都表现为一种俗态，实不可取。

"韵"乃书之要。唐人重结构，深求规矩准绳，天然韵味渐失；清人重台阁，以"乌、方、光"为目标，呆滞之气充塞翰苑，可谓悲矣。书家常注重行草书之韵，而轻忽篆隶书之韵。行草书动感强，易出韵；篆隶书重静态，律韵内含。书画以韵为主，得力于"静"字。此韵有绝俗、传神、含蓄、味外之旨、流美之情等多重内核。此"静"，显映出书艺之火色纯青。"和平简静，遒丽天成"亦是篆隶学书法审美的最高准则。湿笔取韵，渴笔取气，然湿中不是无气，渴中不是无韵。笔墨之道，如此而已。

书篆若书楷，最能养气。大凡动笔之初，默想其神，静思贯通，矜燥俱平，性情皆备，书卷气息自然贯乎其间，而少俗态。今古均有人书篆或束笔或剪锋，即使篆形点画齐均，却生气全无，何谈神韵乎？黄山谷云："摹篆当随其喎斜。"喎斜即歪斜，意为顺其形势。若刻意肥瘦划一，大小相似，则风韵俱失。晋书以韵度胜，唐人则筋骨长，气息终究不同。学者临摹，对临不如背临。碑贵熟读，不宜生临，朝夕谛观，研读再三，明其用笔之理，取其高华苍古之精神，不必拘之于形似，心得其妙，笔始入神，所谓"悟彻而入"矣。

书篆贵熟，熟则使转自如，气势自得；书篆又忌熟，熟透易俗，难得天意。

书篆贵得笔意，避俗取巧，笔少意足，黄宾虹，章太炎之篆笔意甚高，值得细读。书篆贵淡不贵艳，贵自然不贵着意，贵老不贵秀嫩，"秀处如铁，嫩处如金"（吴德旋语）方为用笔之妙，可谓信夫！

研习篆书要诀是清整、温润、闲雅。清——点画不混杂；整——形体不偏斜；温——性情不骄怒；润——折挫不枯萎；闲——运用不拘谨；雅——起伏不狂怪。

清人对篆书提出三要：一要圆，二要瘦，三要参差。我认为此圆是指圆劲，决非圆俗；此瘦是指清瘦，绝非枯瘦；此参差是指整齐中点画挪让，决非错落怪态。篆贵沉厚清挺，于沉着中内含流动体势，姿媚与轻佻均是疵病。篆之笔法当圆，过圆则弱而无骨；结体当方，过方则刚而无韵。笔圆而用方，体方而用圆，关键是"度"也。

篆尚婉而通

篆书的涵义有"篆，引书也"（汉·许慎）；"引书者，引笔而著于帛也"（清·段玉裁）。篆书的分类：

（一）甲骨文：瘦劲有力，清奇秀逸的风格，显示尚质风度。其特点：一是用笔以直笔、方笔最多，转折多有用圆笔。二是结构上同一字有多种不同写法。三是章法上随字异形，错落自然。四是有合文。

（二）大篆是古文、籀文、金文、《石鼓文》的总称。金文中《毛公鼎》《大盂鼎》《散氏盘》《虢季子白盘》称为四大国宝，《石鼓文》为我国石刻之祖。大篆的特点是：以圆笔为主，风格多样。线条粗细长短、字形大小方圆、结构疏密虚实，章法错落不齐、变化各异。

（三）小篆：其特点一是笔法圆笔使转，中锋运笔。二是结构上形体长方，字取纵势，横平竖直、布白均匀，上紧下松，时有对称。

篆书对后代的影响：

一是中国书法线条的线性与线质的启示，即"折钗股""屋漏痕""锥画沙"。

二是中国书法高古气息金石气的启示。

三是小篆结构的美学特点为楷书形成的借鉴，即对称、和谐与黄金分割。

"六书"："一曰指事。指事者，视而可识，察而见意，上下是也。二曰象形。象形者，画成其物，随体诘诎，日月是也。三曰形声。形声者，以事为名，取譬相成，江河是也。四曰会意，会意者，此类合谊，以见指伪，武信是也。五曰转注。转注者，建类一首，同意相受，考老是也。六曰假借。假借者，本无其字，依声托事，令长是也。"学习《说文解字》首先要熟悉五百四十个说文部首，其次要善于将现代汉字在《说文解字》中正确找出相应的篆字。小篆通假，可查阅《通假字字典》，清代有《学篆必览》一书，可作参考。

甲骨卜辞内容丰富，它集中反映了历位商王密切关系的家族情况，一般分为六类，即祭祀、天时、年成、征伐、王事、旬夕。甲骨书法有墨书与朱书，其笔法轻重疾徐起落，运收变化多姿，笔势圆润沉着，有一定节奏感。单刀刻辞：有先书后刻的，也有直接用刀刻的。此类刻辞居多。双刀刻辞：一般先书后刻，有书写笔意，字体一般按笔重，收笔轻，字如铸金，其含蓄浑厚之韵味与金文相仿。其体势为后世简帛书和章草所承。刻辞饰色：卜辞刻完后，字中遍涂丹朱、墨或褐色，古朴典雅，神采各异。

甲骨文字以象形为基础，沿着表形、标音、假借的系统向前发展，视而可识。笔法：甲骨文由点、线、曲三种基本笔画组成，用笔已具起笔、行笔、收笔三种基本方法，横、竖、斜三个笔画均为"线法"。线法：一为顺锋法，即露锋缓慢入笔，

落笔按实，随即中锋提笔而行，收笔时或出锋或驻笔平出。此可体现刀刻之意。提笔中含、凝重，即为篆书的用笔法，以求清挺、流畅，而不失浑劲。二为裹锋法，即藏锋入笔，随即裹锋绞转行笔，收藏时裹锋拙出。此用笔参以金文用笔法，以求线条苍劲、雄健，立体感强。三为偏锋法，甲骨文笔画也可使用偏锋，同样有刀刻趣味。甲骨文曲的笔法即"弧画""转折"，其入笔、收笔与线法相同，可中侧锋并用，方圆兼备。

甲骨文章法可为：因字立形、因势造字、随形布势，虚实相生。清·蒋骥《续书法论》中指出："篇幅以章法为先，运实为虚，实处俱灵；以虚为实，断处俱续，观古人书，字外有笔，有意、有势、有力，此章节法之妙也。"甲骨文字形大小不一，分形布白自然，参差错落，行气清逸、敧正、斜侧各尽神态。方圆肥瘦，随字异形。疏密得体，揖让有致，因势生发，纯古可爱。在匀净、平稳、清挺的构架中显示运动感。

清·宋曹《书法约言》中说：笔意贵淡而不贵艳，贵畅而不贵紧，贵涵泳而不贵显露，贵自然而不贵做作。我们看甲骨文的历史，从盘庚至帝辛，十二位帝王二百七十三年间，分五期，由于时代变化与贞人刻手不同，风格各异。第一期，盘庚至武丁，本期甲骨文以武丁时代为主，大字雄伟壮丽，气势磅礴，小字疏密得体，秀丽端庄。这反映出武丁以德治国复兴殷政之道，甲骨文的书刻艺术也达到了鼎盛时期。第二期，祖庚、祖甲，此时期庶政革新，天下太平，书风随时代而变，字体工整，凝重温润静穆，行款整齐规范，书刻技巧重于点线间的平

甲骨文

行与对称。第三期，廪辛、康丁，此时期干戈不断，时代动荡也为书刻者带来心绪上的不安，书风趋向颓靡草率，常有颠倒错讹。其结体删繁就简，线条多改弧画为方折。第四期武乙、文丁，此时期书风承武丁一脉多见大字、粗犷峭峻、浑厚雄健，有雅拙多姿之美。第五期帝乙、帝辛，内叛外乱，社会动荡不安。由于当时苛政严刑、控制严密，书刻者格外谨慎，此时期书风规整严肃隽秀莹丽，点画工而不浮，字体大小、字距、行

言恭达《风云花柳》十二言联

距统一规整。从以上五期甲骨文前后不同的历史时期产生的风格，奠定了我国书法艺术中两种不同的艺术风格，即一种是严谨、优美、温润，另一种是纵逸、粗犷、劲峭。

创作甲骨文书法，我认为可分三类。一是谨饬型，即严谨整饬。艺术创作时遵守甲骨造字规律，尽量保持原始契刻的风貌，以线条劲峭清挺、匀净整肃为基调，表现古文字的时代感与历史性，从中窥探字里行间大跨度的时间与空间的内含底蕴。二是意神型，即只求神采，不求形似。用笔纷披多变，以虚带实，飘逸脱俗，虚灵入化。在创意上是以中国书法史上典型的笔法变化为参照，力求以笔生意，以意求神，以神透情，以情入法。三是画趣型，即以甲骨文抽象记事的文字造型变现鲜明的画趣意态，以传统绘画的大写意手法渗透其间，在浓淡润燥的墨色交织中，使原始意味的古文字更趋近现代的抽象绘画，使汉字既定的视觉形式回归而产生新面。至于我个人甲骨文创作，用心于"意神型"，钟情于既尊重甲骨文原有特定的结构规范，又以写意的笔致完成对甲骨书法的独特意蕴的追寻。

铸款与刻款的线性比较可见不同时期的风格特征。从宗周书风与商末周初书风之造线对比中可见：宗周书风线条圆转均衡，逆入回收，中锋涩进，平称手法。商末周初之雄壮派突出的是肥笔与波磔，画中肥而首尾出锋。商末周初之婉约派线条更轻巧灵动，婉曲柔和，收笔出锋。而刻款铭文造线一般均以中锋行笔，线条均衡、细长，意实力足，首尾出锋，如《中山

西周·《散氏盘》

王大鼎》与《方壶》。

大篆是古文、籀文、金文、石鼓文的总称。一般来说，大
篆以西周青铜器铭文——金文为代表。金文风貌有三个时期：
前期沿袭殷商金文风格，结体谲丽，雄奇恣放，字形大小因体
而施，其代表作有奇古瑰异的《何尊》，瑰丽壮伟的《大盂鼎》，
雄奇恣肆的《大方鼎》，质朴平实的《利簋》。中期金文笔势
渐趋柔和圆润，结体舒展端正，行款排列工整。其代表作有工

整秀丽、圆润清雅的《静簋》，茂密朴实、厚重凝练的《曶鼎》，端庄遒丽、停匀研美的《大克鼎》，工整纯熟、刚柔相济的《墙盘》。后期则是西周金文的成熟期，布白匀齐，结体工整，风范寓自由奔放于规整谨严之中。其代表作有奇崛古朴、恣肆宽博的《散氏盘》，纤巧圆润、幽雅秀美的《虢季子白盘》，圆劲茂秀、气象浑穆的《毛公鼎》。

"四大国宝"特色纷陈，各尽其态，其各有特色。《毛公鼎》铭文雍容典雅，章法精严峻瘦，笔力沉雄绵亘，笔意圆劲茂秀，结体遒劲浑穆；《虢季子白盘》铭文谨严整肃，笔力雄迈，布白疏阔涵容；《大盂鼎》铭文浑厚古朴，遒劲圆润，线条深沉含蓄，饱满天成，布置妥然谨严，颇有节奏；《散氏盘》铭文用笔豪放质朴，醇厚圆劲，结字寄奇谲于纯正，壮美多姿。

从风格意态上分类：气势停蓄类——《毛公鼎》《颂鼎》宜隐笔慢行；风华外耀类——《散氏盘》可纵笔驰骤；端严秀雅类——《中山王大鼎》《方壶》宜宁静安祥；率真烂漫类——《盠感鼎》可展拓奔放。

上世纪九十年代初，我曾钟情于《散氏盘》的临习，着重于《散氏盘》的三个特点：

一是线性建构。其特点是敛锋使转，圆满停蓄；笔法多变，奇诡沉郁；行草笔意，曲直有致。临习中须中锋运笔，"提""绞""疾""涩""虚""实""急""缓""活""蹲""纵"

互为参用，相得益彰。直中寓曲，曲中求直，落笔藏锋逆入不重滞，出锋平出略显虚和，显现中透为洞、边透为达的骨气。

二是形式建构。其特点是尚横取势，重心下移；随字造形，参差错落；因势生发，奇姿百出；罗星布棋，通篇浑成。

三是风格构建。小篆以规范纯和之风格见长，大篆则以凝重恣放之形质取胜。小篆在于整，大篆在于散。《散氏盘》最能展示大篆"散"之风格，"散"之神采。《散氏盘》全篇散而不乱，散而不松，天真烂漫，极富变化。奇即连于正之内，正则列于奇之中，开创了金文尚意书风之道路。我们目睹《散氏盘》铭文可见气势雄迈虬健，风姿遒美稚拙，体态欹侧奇纵，笔意恣肆率直。神品也！

西周"四大国宝"中，我最喜《散氏盘》。其铭文一改其他金文行气纵直取势的规范，以强横之气取势，竭尽横斜险倾之能事，于一派天机中呈现出豪迈高古之气度，如金钿散地，美不胜收。《散氏盘》铭文取横势而重心偏低，愈见拙厚。每字间架，必有宽紧疏密之分，尤其向右下欹侧之态别有意趣。它在安处每字偏旁关系时，巧妙地挪移适当位置，欲让先占，以求险势；它往往左高右低，或右高左低，有时下堕将倒的体势只用上翘升扬的一横画便可救急，大有欲擒故纵之哲理。正是醇古朴茂而又神奇密致，珠玑纵横而又跌宕呼应，随势生发，奇姿百出。每一字无不欹侧，又无一字不稳妥。变幻多端的下俯、上仰、左顾、右盼，使人感到行止裕如，气象散逸。它的风格是将雅拙与犷辣，肆意与雄健，奔放与含蓄，虚灵与深茂

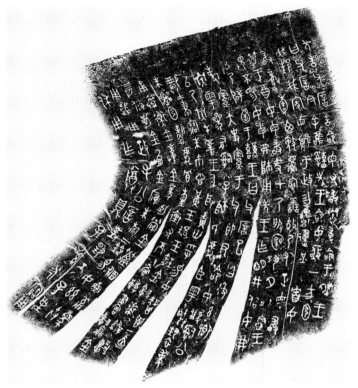

西周·《毛公鼎》（局部）

有机地结合起来，犹如一支壮美生动的交响曲，历来被推崇为
金文之冠，化工之笔，我认为并不过分。

　　《散氏盘》铭文书法创作，我以为写其形外，更要领其神，
写出雄、深、苍、浑的气息来。其要领须把握好以下三点：一
是中锋运笔，逆入、涩行、紧收。行笔如棉裹铁，中实沉涩，
裹锋绞转。杀纸力度要强，力求线条凝练，圆融浑厚，如熔金

泻地。在这里，尤其要注重"留"与"涩"，即笔笔能留，逆势涩进。然而切忌刻意颤抖扭曲，力避"金错刀"之状。用笔不能一味圆，要圆中有方，各随其势。二是结体形态圆扁，谲奇恣放，欹正相合，疏密相间，尤其要注重"势"与"意"。其体势之舒展要做到圆润拙劲，各尽其势。如屋漏之痕，直中寓曲，纵横开合，自然天成。其意蕴之开掘则呈朴质雄逸，稚拙老健，简草深茂，生趣盎然。篆法之道乃一字之中宜有伸缩，寓参差于整齐；一篇之内宜有长短，含姿态于自然。寓巧于拙，取圆于方，蕴蓄宏深，包孕茂密。真正实现"篆尚婉而通"。三是力求变化，虚实可见，节奏生动。除用笔中实涩劲，结体奇纵恣肆之变化外，善于用墨亦是书家之一课也。篆生于墨，墨生于水，水为篆之血。须知篆法内美之表达，同样要求墨彩在燥润浓淡之间呈现千变万化，产生无穷韵味，水墨交融，神情并茂。一般地说，笔内含水不宜太多，这样用笔则苍，行笔涩重不浮滑，同时将笔内水分慢慢挤出，墨色则润。今人多数作篆，墨色平板，生色全无，不懂用渴墨涩笔，气格焉能高古？不知笔墨神趣，则难臻书之妙也。书大篆要有金石气，这就要求笔下要有力感、质感、涩感与韵律感。

从临习到创作金文，不管是《毛公鼎》还是《散氏盘》，我认为要重点琢磨以下四个方面：一是注重笔法。（一）中锋圆融，有转无折。提示：裹锋落笔，提锋涩行，使转活通，曲直合度，转折时须绞锋作势，以求"敦而圆"。（二）疾涩得当，血脉贯通。提示：疾追险劲，涩求厚重，"得疾、涩二法，

书妙尽矣"。临习与创作均不宜平滑描绣，掌握法度，收敛得当。二是识得基势，即懂得基本书势，明悉笔势、字势、体势、形势和气势。三是着意裹束，即须悉心揣摩其结字特点与布阵方法。基本上有三个方面：（一）向背开合，体势繁多，开者外展，合者内缩，间开间合，各得其所。（二）俯仰避就，情趣兼收，力求点画偃仰离合之势，避远就近，避密就疏。（三）映带顾盼，应付借换。以侧映斜，外展内敛，朝楫顾盼，血脉相连。四是体味气息。须灵活、有度地运用笔墨技

言恭达《隔竹班荆》七言联

巧表现古朴苍迈的金石气息。不管临习还是创作务求变化生动，又要保持纯朴自然，不可刻意雕凿。提示：要恰当地运用疾迟、起伏、欹正布阵丰富线态；运用涩笔逆势的笔法求得线质的毛、涩、松、畅，以浓淡枯润的墨色变化强化作品的神韵与气格。

为什么称《石鼓文》为"石刻之祖"？《石鼓文》在中国书法历史上之所以享有崇高的地位，正如潘迪在《石鼓音训》中指出的"字画高古，非秦汉以下人所及，而习篆籀者，不可不宗也"。临习《石鼓文》，须深入掌握其艺术特征：结构舒和工整，圆转停匀；线条精到，凝重朴厚；字形基本方正，蝶扁端庄；气息高古，既质又妍，既古又雅。《石鼓文》之篆法结构，须注意平正端庄与微妙的错落向背、方圆斜正之变化，古雅舒和与意态团聚的关系。《石鼓文》之篆法造线，须注意点作短直笔，转折方圆结合，圆融匀停，具果敢含忍之力，起止处藏锋圆润中含而不见笔触，不疾不徐，运笔时时把握调整笔锋，转指捻管，裹锋运行，不使散笔平刷。

《石鼓文》书法展示了成熟精湛的艺术匠心，其体势笔画因年代久远，风雨剥蚀，反而增加了它朦胧的残缺美。《石鼓文》已无情地摒弃了象形文字图画的痕迹，进入汉字抽象化、方块化的符号结构，它既有楚派书法的纠纠雄强，又具鲁派书法的彬彬文质，亦备齐派书法的洒洒纵逸。它是从古籀文走向小篆的过渡者。《石鼓文》结构方正匀整，舒展疏朗，线条圆润朴茂，凝遒劲挺，气息雄浑高古，含秀吐逸。所以康有为评价说"如金钿落地，芝草团云，不烦整裁，自有奇采。"朱简《印经》"摹印家不精《石鼓》款识等字，是作诗人不曾见诗经楚辞"。可见研习《石鼓文》之重要。我看好多临习《石鼓》者，得其用笔之圆劲浑厚，却往往疏失其结体的变化，要识得齐中不齐之体势，才能明白《石鼓》神韵。

学习秦篆（小篆）的要诀：黄金分割取法乎上，外方内圆匀整见长。意在笔先游有余刃，横直左右藏锋直刀。

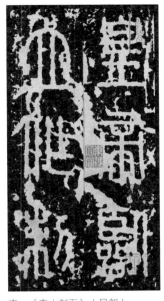

秦·《泰山刻石》（局部）

篆书临习，以小篆为例，临习《泰山刻石》。（一）要反复读帖，了解其结体特点：一是形体修长，呈长方形。长与宽之比约三比二，黄金分割。二是平正，横画必平，竖画必直，结字端正。三是匀称，左右对称，保持平衡。长短适当，大小合度，疏密停匀，配置咸宜。四是参差，在平正、匀称的结构中求变化，求对比。其中有：笔画参差和结构参差，左右上下配置得体、得势，要做到生让，左右上下相牵引为生，左右上下相退避为让。点画简单的字，贵在左右上下相牵引；点画繁复的字，贵在笔笔相让。要注意小篆结构特点须掌握八个方面，即对称、均衡、排叠、重心、主次、参差、穿插、生让。（二）要注重用笔，强化其笔法训练。总原则是掌虚指实，万毫齐力，逆入平出，劲遒内敛，婉转圆通。小篆的基本笔画是直画与弧画，直画的写法是逆入平出，弧画的写法是逆入平出，注重转折时须捻管绞锋，化松为紧，使弧线圆融有力。笔法提示：一是圆笔中锋，有转无折。"圆笔之法，妙在裹锋，裹锋落笔，提锋运行""用笔之势，

特须藏锋。锋若不藏，字则有病""笔正则藏锋""存筋藏锋，灭迹隐端"。用笔要做到圆转活通，曲直合度，裹锋取凝，逆锋取重。二是疾涩兼备，相互为用。疾追险劲，涩求厚重。太缓者滞而无筋，太急者病而无骨。要增强内劲力，不宜平滑描绣，导致散弱、臃肿、呆板的毛病。另外，小篆用笔须注意：（一）虽单一但要求变化。（二）行笔注意轻重、急徐、提按、畅涩。要中实涩进，刚柔相济，意态舒展。（三）收笔注意方中寓圆，圆中见方。（四）转折处注意杀锋以取折劲。（五）接笔的方法有实接、虚接与断接，以求变化。三是明悉笔顺，掌握其书写习惯。小篆书写笔顺往往与楷书不合，其左偏旁、右偏旁、字头、字底与字框均有与楷书不同的笔顺写法。

近半个世纪的篆书创作，我深谙《书谱》中所述"篆尚婉而通"的哲理。大篆敦而圆，以凝重恣放的形质取胜，在于"散"；小篆柔而方，以规范纯和的风格见长，在于"整"。写篆隶，很重要的一个理念是：篆圆也，圆其用而方其体；隶方也，外虽方而内实圆。故篆圆劲不尚提按，主筋，呈内敛之态；隶则波拂分明，主骨，展外拓之势。数十年的篆书创作我得出如下的二十字"方针"——裹锋绞转，逆势涩行，中实沉涩，曲直合度，圆转活通。具体地说要坚守七个"关键词"——提行、中实、畅涩、和让、方圆、润渴、意留。这里包括了大小篆创作中的笔法、结字、章法、墨法及通势等多方面，而虚静空灵则是艺术意境的最高阶段。

值得一提的是：研究秦代法律、度量衡的重要资料是秦诏版。"秦诏"即秦皇颁布的诏书，有两种，一是秦始皇廿六年诏，另一种是秦二世元年诏。秦诏版论其书体是秦篆，而且是篆之草书。其书势散纵，峻拔朴茂，奇趣多姿。特别是《始皇诏》中从"状绾"两字以下书势更加放纵……《秦诏版》易圆为方，变曲笔为折笔，为汉隶开辟了先河。

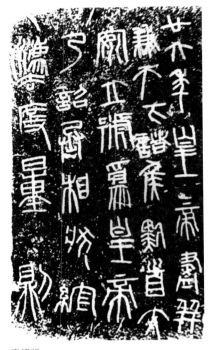

秦诏版

秦诏版一反小篆之圆润匀净，工整规范，却欹侧跌宕，天真烂漫，随意刻写，毋需雕琢。行文大小错落无矩，结构疏密斜正不一，既奇肆险峻，凝重劲遒的神采，又持潇洒自然，恣意冲和的内核。我认为诏版文字精妙在于巧布形阵，随势生机，似醒似醉，亦步亦趋。其大小长扁不拘，行笔逐步奔放，直至"状绾"以下纵逸奇崛，急泻千里，实为有意却显无意于匠心安排，此乃高招也。我喜欢诏版文字，无论大幅中堂还是集句对联均取其用笔之爽利、率意、峻险、挺拔，力求写出刀刻之意。线条要瘦朗，着笔却凝重；铺毫要中实，转承却冲虚。再渗于墨

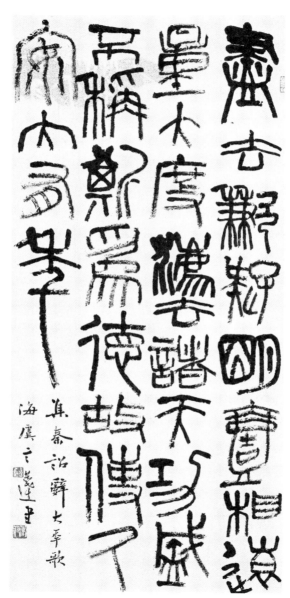

言恭达《集秦诏辞太平歌》

法之变化，浓淡润渴，能显天真，稚拙之异采境界。我也喜欢
以诏版文字入印，刻出写意。书法至汉代，汉碑额承诏版书风，
奇纵古拙，若篆若隶，非篆非隶，体现特有的汉篆派系。清代
邓石如、赵之谦曾出入于此。所以，秦诏版、汉碑额，汉金文
自由奔放，峻拔纯朴的书风给我们的书刻创作带来了勃勃生机。

学习篆书宜多读前人有关学篆的论述。"篆尚婉而通"
（唐·孙过庭），"大篆敦而圆，小篆柔而方"（明·赵宦光），
"用笔要古拙，要拙多于巧。要古拙，就得通篆籀。历代大家
之书都沉着痛快，有篆籀气象，便是明证"（马一浮），"学
书，学篆能向秦以上学，而不向秦以下学，则自然高古朴厚而
无纤弱之弊"（萧蜕庵）。

篆书，尤其是小篆结构的美学特点为楷书的形成带来新的
借鉴。对称、和谐、黄金分割法则。大篆的结体、行款上来说，
留给后世的启示更多了。唐朝人写隶书所以不如清朝人，就是
因为唐代忽视了篆书对隶书的作用，反而受到楷书的影响，所
以气息不够臻厚高古。清代书法尚质，质的根本所在就是取法
篆隶，尤其是大篆。

篆隶特点的比较：（一）象形性完全变为符号性。（二）
小篆结构取纵势，隶书取横势。（三）篆主圆势，隶主方势。
在表现线条起止处：篆直、分侧，直笔圆、侧笔方；在表现转
折处：篆体圆，有转无折；隶体方，有折无转，截然相反。"篆

西汉·《五凤二年刻石》

尚婉而通，隶欲精而密"，"字贵方，得势不可转，转则圆。篆圆也，圆其用而方其体；隶方也，外虽方而内实圆，一方一圆，其效法之天地之道乎"。（四）篆书多对称之体，有端庄匀净之美；隶书则是平整之势，而得变化之妙。（五）在结字中篆连而隶断。（六）在用笔上小篆圆劲不尚提按，主筋；隶书波拂轻重分明，主骨。（七）在字形结构中，篆繁而隶简。（八）在形态上篆书静穆安详，隶书飞动旷达。篆之体以其笔法圆婉，故内敛，静之致也；隶之体以其笔法多波磔，故结体向外开展，乃动之致也。篆书体方而用圆，以圆转流动的线条得到静穆的韵致；隶书用方而体圆，以方折稳实之体，得飞劲之意态。动静之道，变幻之中，相依而存。

西汉刻石的篆书资料传世者不多，目前能见到的仅十余种，有《霍去病墓石刻》《群臣上寿刻石》《新莽嘉量铭》《莱子侯刻石》《五凤刻石》等，表现了西汉石刻文字结构方整、用笔坚挺、气韵朴茂的创新风貌。往往过渡性的书法艺术的不成熟反添一种不事修饰的童稚气息，奇趣横生，催发激情。看似随便，实则谨严。秦代篆书与东汉隶书的规整肃穆固然令人瞩

西汉·《莱子侯刻石》

目，然而书法的程式化极大地削弱了它的英姿之气，所以凡艺
成熟难，还生更难。从笔法的进化而言，小篆用笔的单调必然
会进入汉隶用笔的相对丰富。从书体的进化而言，秦篆的"规
整"必然进入汉隶的"放纵"。这是人们视觉寻趣体味的必然
需求。像《莱子侯刻石》等书法均是秦篆与汉隶的混合体，是
西汉篆隶相兼的特有体裁，它以篆为隶，苍劲简质，古拙率真，
为汉隶的最古佳品，它熔篆籀之古意入隶，提按变化新奇微妙，
用笔翻折多姿，松而不散；布白匀中多变，疏密有致，将雅趣
与拙辣一对矛盾融洽得天衣无缝。而称"理想派"为"西汉之
物，绝无仅有"的《五凤二年刻石》十三字，无一字不是浑成
高古，萧散洒露，境界为上。篆隶相合的风致，蕴藉了中国传
统美学天人合一的最高境界，可以雄视千古。现在许多人喜爱
《五凤刻石》《莱子侯刻石》，然而得皮相者居多。《五凤刻石》
粗头乱服，不假修饰，毕露天真，错落率直，以现代语评价可

以说是"毫无潜意识"。吴昌硕书印得此真谛，悟此道极深。

东汉碑刻大多是隶书或分书，而其碑额多数是篆书。东汉篆书碑刻除《袁安碑》《袁敞碑》《嵩山少室石阙铭》《开母庙二石阙铭》等外，《祀三公山碑》甚得书家青睐，此碑之篆接近缪篆，开汉篆之新面，后人评价甚高。它得方正扁横结构为其特色，袭用了周篆之放荡，秦篆之圆畅，形成雍容华贵的汉篆。其笔法变小篆萦回为隶书径直，以隶书章法写篆书，淳古遒厚，款款大度，前所未有。它不同于秦隶中夹杂篆体，显示变化中的整齐美，其单字结构不同于一般，部首结合往往超越常规，夸大某一局部以求拙笨动态，形成个性独特风采。综合来说，汉代篆书的特点是：脱胎于秦篆，变圆为方整；结体不象秦篆那样刻板拘谨，大小一律；有时不完全符合"六书"的要求，有省减或装饰特色，为篆书的一大变革。我感到除了秦篆汉隶的规范训练，得其笔法结构的精髓，还须深化于诏版、墓志、摩崖、陶文、瓦当、封泥、刑徒墓砖、造桥题记等的浏览与思考，体察其个中三昧，心有所悟。

汉代之后，自晋历南北朝至隋此三百五十多年间，结束了古书，开创了今书。继两汉，三国而完成书法之大变，其时真书替代隶书，行书盛行，篆书则不再应用了。至唐代，写篆书者甚少，唯李阳冰写唐篆，就是"玉箸篆"，然无秦篆遗韵。唐人书法专注于结构，拘谨太甚，而宋代书家则出于恣肆之笔，与唐人格调不同。宋四家除蔡襄外，皆长行草，而对篆隶，实

际并不能写。明代宋璲、李东阳、文徵明等也号称篆隶皆精，实则多出于楷法，躯壳有而神采皆失，不足称道。清代金冬心、郑板桥则与馆阁体诸家异趣，取法汉隶魏碑，虽驳杂少纯，稍失之怪，然革帖学之故步，开碑学之先声。自阮元著南北书派及南帖北碑之论，赞扬碑板可效法，故北派碑学得以发扬光大，为清代书法增添了异彩。唐以后学秦篆汉分者虽有其人，然皆以楷法为之，伤于板滞，直至清代始能近古。所以我以为：至清郑板桥、金冬心阐发其机，阮元导其源，邓石如扬其波，包世臣、康有为助其澜，始成巨流。

清代小学昌盛，学者多习籀篆，名家辈出。如翁方纲、孙星衍、洪亮吉、钱坫等号称善篆，实则步趋唐篆，其书未免干枯板滞。至邓石如开始一变故态，用笔、结字均取法高古，越过徐铉等人，

清·邓石如《白氏草堂记》（局部）

197

直追秦篆遗韵。稍后有杨沂孙上法《石鼓》，能在朴茂中见秀逸之趣，虽气魄略逊于邓石如，却格调高古。其后有赵之谦、吴让之，虽宗法邓石如，而未得邓之笔力。吴大澂兼用邓石如、杨沂孙的笔法，虽雄逸不足，而平实工稳，不愧大家。及至吴昌硕，于邓、朱、杨三家之外，另辟蹊径，陶融三代，秦汉金石文字，尤以《石鼓》致力最勤，以雄强朴茂之气概，为清代碑学放出异彩。民国以来，书家辈出，篆隶多学清人，但多数能学前人而未尝能有大变化者。惟常熟虞山大书家萧蜕庵能兼收邓石如、吴昌硕两家之长，长期在篆书的结构上下功夫，自成一家风貌。他对小学、音韵学、古诗文辞等方面研究颇深，对六书研究有所创见，发前人所未发，成为近代一大家。萧蜕庵先生有关学习篆书的好多理念值得今天的我们深入学习与研究。他说"学书、学篆要向上面学，不能向下面学""能向秦以上学，而不能向秦以下学，则自能高古朴厚，而无纤弱之弊。"他指出：汉代篆书多属缪篆，用于摹印最好；唐李阳冰之铁线篆也不足取法；晋魏六朝下及宋元明也多呆滞，尚以楷法作篆则失之高古，均不足为法，惟秦篆为篆之鼻祖，故临学篆书必学泰山刻石，学《石鼓》、学金文。

隶欲精而密

隶书运笔的特点。什么是运笔？赵孟頫说"书法以用笔为上，结字亦须用工。盖结字因时相传，用笔千古不易"，说明了用笔与结体的辩证关系。用笔是指书法内在的规律性的"形式"，而结体则是外在的表现形式。"千古不易"并不是指各种书体的用笔方法都一样。汉代蔡邕《九势》中提出"即令笔心常在点画中行"，后人从书法实践中得出了"锥画沙""折钗股""屋漏痕"，更注意古人在这里所说的"常"是指"经常"的意思，并不是"始终"。首先，我们先了解隶书运笔的几个要点：一是行笔笔锋顶尖着纸，铺毫四面展开，这样墨水垂直往下流注，点画自然圆润。二是行笔因笔毫是软的（羊毫）富有弹性，在行笔时必有一段笔毫是倒在纸上的，所以，运笔时要依靠笔力、使笔毫凭借本身的弹性，不断地随着笔势变化而调锋，而不使笔毫扭结，这就是清代碑学中提倡的"捻管法"，所谓"换笔芯"，刘熙载说它为"换向"。三是行笔须注重笔力，注重笔势。点画有起止、转折，笔势亦须急起急止，随时灵活转换，而这都依靠笔力来控制。笔力的强弱将会起决定性的作用。笔力是控制力，是杀纸力度，不是个人气力，要求书写姿势合理，执笔得法的前提下，通过臂力和腕力的运用，掌握毛笔提按起伏、疾涩使转、运用自如。运笔贵在使力注锋尖毫端，五指力匀，笔锋方能随手运行，自换笔芯。

第二，隶书运笔的特点是什么？康有为《广艺舟双楫》中

说得很透彻："书法之妙，全在运笔。该举其要，尽于方圆，操纵极熟，自有巧妙，方用顿笔，圆用提笔，提笔中含，顿笔外拓。中含者浑劲，外拓者雄强，中含者篆之法也，外拓者隶之法也。"从广义来说，篆书的运笔是圆笔，而隶书的运用是在圆笔基础上产生方笔的用笔法。具体来说，隶书中《曹全碑》是继承了篆书运笔法为多，故以圆笔为主；《景君碑》则以方笔为主。分得再细些，《礼器碑》的方笔与《张迁碑》的方笔在用笔轻重上又有不同。所以，隶书的用笔方法比篆书更为丰富，隶书的风格也比篆书更多样化。从用笔来说，方用顿笔，圆用提笔，提笔中含，顿笔外拓。提笔婉而通，顿笔精而密，提则筋劲，顿则血融。圆笔使转用提，而以顿挫出之；方笔使转用顿，而以提契出之。圆笔用绞，方笔用翻，圆笔不绞则痿，方笔不翻则滞。隶书落笔势险，故称峻落；行笔快而短，即取疾势，收笔峭拔。故隶书用笔要求笔势开展，万毫齐发，笔笔送到点画终端，沉着劲敛。隶书用笔以中锋为主，中偏锋并用。笔锋在点画中运行时，不露锋芒，不出棱角，以表现点画之圆润、苍劲。隶书书写过程中笔锋有前后左右方向上的俯仰偃侧，有垂直方向上的提按顿挫的纵横运动。隶书用笔原则是逆笔藏锋落纸，欲右先左，欲下先上，翻锋行笔，回锋收笔，无垂不缩，无往不收。这便是所谓的"逆入平出，藏头护尾，一波三折"的用笔特点。尤其是波磔挑法造型，呈S型起伏的波浪线，节奏旋律更为明显，成为隶书点画形式美的典型。这种波磔挑法造型在隶书刻石中呈现多种变化，有的强调"蚕头雁尾"作重按，有的则不强调重按。在波画运行时，要注意防止头尾粗中截细，

"雁尾"则注意挑得过长而轻飘油滑之弊病。小篆中锋运笔，线条粗细变化不大，用笔只有点、线、弧三种基本笔画。而隶书提按变化较大，线条形态丰富多姿，已基本具备了后世的"永字八法"的各种用笔。汉碑中每种隶书都有其独到的用笔特点，而整个汉代隶书都有其共同的点画特点，这种特点，以东汉成熟隶书为代表。在分析隶书点画时，有三点须说明：（一）所谓"藏锋逆入"，固然免使书写时笔尖锋芒太外露，更重要的是为了取势，起笔取势部分的笔毫着纸不着纸都可以。即使着纸的也有长短轻重之分。如《曹全碑》横画起笔取实笔取势（着纸），而《张迁碑》基本不着纸，或着纸后笔毫迅速铺开。（二）起笔时动作有时须在原地上下左右扭动以取势。（三）行笔的动作都是竖锋行笔的基础上进行的，靠臂肘提笔运行，而不是将笔毫倒在纸上平拖，尤其要注意涩笔逆推得运用。

第三，隶书运笔中必须处理好的几种关系。（一）提与按。小篆提按不甚分明，楷书特重用笔提按，隶书要求"提按有度"。提按不分，径直少韵；提按过分，妄生圭角，失之村野。音乐有节拍，绘画讲层次，诗歌有抑扬，隶书线条的节奏感是通过运笔的提按所产生的。提笔过多，有骨无肉，瘦而无韵；按笔过甚，气浊伤神。一波三折，线条才能耐人寻味。初学者往往会将楷书用笔提按特点混到隶法之中，不伦不类。所以提按有度，方得轻重变化之妙。（二）藏与露。隶书中各种笔画，起笔均要藏锋逆入，但不同于小篆的藏锋。隶书的藏锋圆中有方，外达骨气，内含筋力。隶书的收笔有藏有露，如点的收笔、雁尾的收笔和部分竖、撇画的收笔处，以得内含爽劲，外耀风采。

东汉·《曹全碑》（局部）

东汉·《礼器碑》（局部）

如古人所说"有锋以耀其精神，无锋以含其气味"，"沉着痛快，
沉着不痛快，则肥浊而风韵不足；痛快不沉着，则潦草无法度。
对用笔来说，藏者沉着，露者痛快，藏露兼之，方得沉着痛快

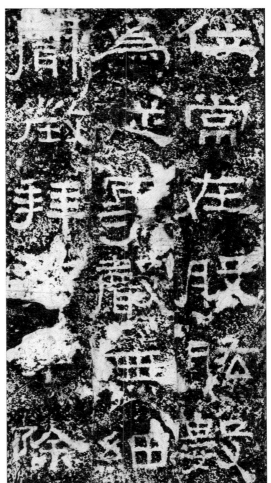

东汉·《张迁碑》（局部）

之妙。"（三）疾与涩。要讲究运笔之疾徐有度。疾者生气，涩者存韵，兼之则气韵生动，疾得动势，涩得静意，兼之则动静相宜。疾为阳刚，涩为阴柔。古人论书"夫执笔在乎便稳，

用笔在乎轻健，故轻则须沉，便则须涩。不涩则险劲之状无由
而生。太流则为浮滑，为俗也"。（四）方与圆。隶书要在圆
转与方折的矛盾中求得统一。每一风格的隶书，要有主圆或主
方的基调。又要方中有圆，圆中有方，方圆并用，体方而用圆
或笔方而章法圆。方折过甚则至刚，至刚易折，无线条之弹性
美；圆转过甚则柔，柔则无骨，无线性力感。方圆兼备则刚柔
相济。汉隶以方为体，方圆并用，形成整体之美。折笔方势主
静，转笔圆势主动；直线为静，曲线为动，构成汉隶的韵律美。

隶书的结构特点。隶书的点画姿态比小篆丰富了许多，组
成隶书的点画不过十几种，但各种碑刻风格各尽姿态。如《曹
全碑》《孔宙碑》由于点画悠长，所以结构特点内密外松；《张
迁碑》《衡方碑》落笔取势险，简短而有力，所以结构呈现外
紧内松的特点。隶书结体一要变化、二要稳实，就是不对称平
衡，要在表面不平之中取得势的平衡，亦为"均衡"，要靠结
体中的呼应、连贯、参差、错落、挪让、收放、疏密等关系的
处理。主要有以下几个方面：（一）因字立形。隶书的波磔是
左右分开，粗看扁平形，实际上须顺乎自然，按字的笔画多少
作不同形态的处理。在章法处理上也不能一概而论，如连续几
个字长，则适当避让，将其中某些字短些，反之一样，以求协
调。总之贵在成局在胸，随机应变。（二）各自成形。隶书的
各个偏旁均能独立存在，这是由于它是篆书独立偏旁演变而来，
离开整个字形，它可自成格局，得以平衡。（三）点画避让。
要使隶书每个字均有不同姿态，就要使点画在整个字的结构安

排上处理好避让关系。（四）偏旁错落。隶书的偏旁既可能独立成形，又要错落有致，富有变化，增加韵味。（五）形断意连。隶书书写产生运笔笔势的连续，使点画之间互相呼应。隶书呼应不象行、草书那样有牵丝，但笔断意连的。篆书隶变，自秦开始，从秦隶、汉隶一直至唐，汉字书体的变化终固定于楷。篆书与楷书形体结构都有严格的规范，而隶书在演变中，字的形体表现出不同于二者的特殊性。这一特殊性则要求我们须多阅读汉碑，多研究汉碑，找出规律，运用于个性艺术创作。马国权先生《增广汉隶辨异歌》可供参考。由于汉隶风格甚多，隶书中一字异形和民间俗体、伪体很多，所以习隶者在多读汉碑的基础上必须研究字形的源流变化，去伪存真。清康熙年间顾蔼吉编的《隶辨》一书对辨识隶书形体正误有参考价值。至于在创作中遇到在汉隶中找不到的字，那宁可用篆书隶定，而不要将楷书隶定。如："叟"可作"変"，"貌"可作"頯"或"貇"。此类字不多，多半是现在通用的楷书是俗体，有些是在魏晋以后产生的俗字，如："辉"可作"煇"，"暮"可作"莫"，"眠"作"瞑"。汉代还有专用字，如：华山之华作"崋"，篆书也作"山"字头，不作"艹"。洛阳之"洛"作"雒"。汉隶中有好多特殊写法，如：辛—辛，曼—曼，寡—宜，原—序，桑—桒，斗—斗，京—亰，最—㝡，刺—刾，展—展，坤—坤等等。当下社会上不少作者良莠不分，流入怪俗，值得警惕！所以，深入临习汉隶，学会思考，"透过刀锋看笔法"。唐隶不好学，不应学。唐隶虽看起来体正笔圆，却了无性灵，精神僵化，不像汉隶充满生机。唐隶取汉隶的形式，以楷法入

隶，失去了汉隶的精神变化，面目略同，不像汉隶那样千姿百态，精神昂扬。唐隶粉黛甚浓，别体杂出，有意圭角，善用挑踢，无汉隶朴质无华的气息，尤其到武则天时代所造字更为俚俗。

汉隶魏晋时期，各种书体已臻完备，书法已进入了独立艺术的阶段。草书、行书、楷书日臻成熟，书家们追求风格，独标个性，将书法的艺术性发挥到了极致。此时隶书逐渐衰退，以至唐、宋、元、明多位书法大家笔下的隶书都无争高格。清代碑学的兴起让隶书出现了新的高峰。开路先锋是清初江苏郑簠，继之探索者为浙江金农，其集大成者为安徽邓石如。风气既开，书家风起云涌，争艳书坛，其中佼佼者伊秉绶、何绍基、陈鸿寿、赵之谦、黄易、吴昌硕等各领风骚。邓石如创造的"运指绞毫，裹锋行笔"的新笔法，羊毫捻管，开拓了汉隶承前启后的新天地。后继承并光大此笔法的书家吴熙载、刘墉、包世臣、张裕钊、杨守敬、康有为、沈曾植等书家的实践都传续延伸了邓石如的笔法创造，开拓了隶书一代新风。

数十年的隶书创作，我始终坚守"单纯、整齐、高古、苍浑"的审美理念，不断地提升作品的品质与精神。所谓"单纯"，指化繁为简，不作结体上过多的修饰或盘缠，做到大气简洁；所谓"整齐"，此不是"均齐"，而是指结字与排列中做到齐中不齐，随势取形，不作形体东倒西斜的忸怩作态状；所谓"高古"，一是善用篆法入隶，二是适当选用篆书结体入隶；所谓"苍浑"是指基于用墨、浓淡、润渴多变，尤其是运用涩笔、

渴墨调节整幅书法的墨态与墨调。近十多年来，我的隶书创作风格追求更臻大气、雅正，呈现雄逸、豪放、苍浑的时代风韵。就以《栖霞山赋》《中国大运河赋》等长卷作品来看，其艺术特色十分明显。一是结体形态取《张迁碑》之谨严，《封龙山颂》《衡方碑》之雄阔，相对方整大度，直面取势；二是其中某些结字移用篆书结构，以增古意；三是强化"以篆入隶"的笔法应用，

东汉·《乙瑛碑》（局部）

逆势涩行，裹锋绞转的运笔内力与涩劲达到自由挥洒；四是强化用墨变化中燥锋渴笔的运用，大大提升了作品虚静空灵的意境的营造；五是将行草书线条"一波三折"创造性地应用，强化隶书的线性特质，提升作品的灵动性与音韵美。

　　隶书的艺术创作，其要领：一是点画要圆而厚，讲究笔力，杀纸力度要强，切忌扁而薄。圆笔是裹锋，方笔为铺毫。在落笔收笔与转折处更见骨。如米芾所说"得笔虽细如须发亦圆，

东汉·《石门颂》（局部）

不得笔，虽粗如椽亦扁"。隶书讲究笔力，笔笔送到底，强调运腕力写，才使笔势开张，万毫齐力。二是点画与结体善变化。隶书之变化是在平正之中出变化，如《曹全碑》，粗看很平正，细视每字在平正中都有变化，《石门颂》更不必说了。然此变化一定要按照艺术约定俗成的规则进行创新，故要多读碑帖，多思考，多总结。三是贯气扬神。这就是说富有生命力的气息连贯，相互呼应，富有节奏感与音韵美。古人有"有功无性，

神采不生；有性无功，神采不实"的告诫。此中"性"是指书写者的字外工夫，"功"指技巧，二者不可偏颇。隶书的创作特点与篆、楷、草相比，各有侧重。《书谱》中说："篆尚婉而通，隶欲精而密"。《张迁碑》之拙朴，《曹全碑》之秀逸，《乙瑛碑》之丰美，《礼器碑》之劲挺，《石门颂》之宏逸……都以独特的艺术风格打动人的心灵。

以篆书笔法写隶气息自高,而不能用楷行笔法写隶书。清·沈曾植在《论行楷篆隶通变》一则中说："篆参隶势而姿生，隶参楷势而姿生，此通乎今以为变也。篆参籀势而质古，隶参篆势而质古，此通乎古以为变也。"所以，隶参篆势气质古朴，隶参楷势姿态横生。唐人作隶用方笔故气息不行。从当代出土文物中可知，隶书是从先秦大篆古文中衍变过来的，不是从小篆里来的。行书由隶变而来，后再楷。楷书也称章程书——"世传秘书者也"。古隶无波磔，写隶书宜朴实、单纯，不能按唐人楷书的用笔法进入。清代碑学创立"捻管法"，捻管是自清代始，不是古法。所谓"捻"即"搦"，为"双钩悬腕,腕随指转"。

草贵流而畅

草书的概念有广义和狭义之分。广义的草书是指汉字在各个时期正体的草率写法。如宋代张栻在《南轩集》中说："草书不必近代有之，必自笔札已来便有之，但写得不谨，便成草书。"狭义的草书则是指经历历史演化而形成的具有一定规范且便于书写的字体。草书从初创到形成经历了漫长的孕育期，从目前的考古发现来看，早在秦国文字中就能看到草书风格的萌芽，经历了大约二百多年的演化期，直至汉代中后期才逐步定型。汉末赵壹在《非草书》中记载："盖秦之末，刑峻网密，官书烦冗，羽檄纷飞，故为隶草，趋急速耳。示简易之旨，非圣人之业也。"由此不仅印证了草书产生的时间，更能看到其产生的社会文化背景。例如汉代的《居延汉简》《武威医简》《永元器物簿》等都是具有代表性的文字遗迹，均能看出草书在汉代已经日趋成熟。通过历史遗迹我们可以看到，汉代人已自觉地赋予了草书以审美意识。如东汉中期的崔瑗在《草书势》中说："观其法象，俯仰有仪。方不中矩，圆不副规。抑左扬右，望之若欹。兽跂鸟跱，志在飞移。狡兔暴骇，将奔未驰。"汉·赵壹则在《非草书》中记录下了草书在汉代流行的情景。因此，汉代就已出现了不少以草书闻名的书家，对后世草书的发展及演变起到了重要作用。如：史游、杜操、崔瑗、张芝等。

草书一般分为章草与今草两大类。所谓"章草"，是隶

书草化的一种书体，也是草书最早的一种成熟形态。草书发展成为一种相对独立的书体，则是在汉代。"汉兴有草书"，此"草书"指章草。章草的名称是魏晋以后出现的，尤其到了东晋以后的书论中常将东汉、三国时期日益成熟的新型草书（今草）相区别，便有了章草的称谓。在历史上章草又称隶草、草隶。"兰亭论辩"中郭沫若将隶书套到汉隶上是不对的。隶书是先秦的大篆古文中衍变过来的，不是从小篆里来的。行书是隶书变演过来的，后再楷书，楷书也叫"章程书"，"世传秘书者也"。张怀瓘《书议》中记载，王献之对其父王羲之说："古之章草，未能宏逸，今穷伪略之理，极草纵之致，不若藁草之间，于往法故殊，大人宜改体；且法既不定，事贵变通，然古法亦局而执。"可见东晋时期章草已十分成熟了。东汉末年章草已基本定型，皇象《急就章》、索靖《月仪帖》等，堪称早期章草的代表作。

今草与楷书密切相关，可称为楷书的草化书体。今草与章草应是同源而异流，在时间上今草定型晚于章草。今草从萌芽到定型也是经历了漫长的过程，至少在东晋时期已趋于成熟。其一改章草波磔的笔画，呈现流畅简洁的风格特征。这一过程中汉末的张芝及晋代的陆机、王羲之、王洽等书家都对今草的发展作出了巨大的贡献。如张怀瓘《书断》中评价张芝"草之书，字字区别，张芝变为今草，如流水速，拔茅连茹，上下牵连。或借上字之下而为下字之上，奇形离合，数意并包。若悬猿若悬猿饮涧之象，钩锁连环之状，神化自若，变态不穷"。又说"然

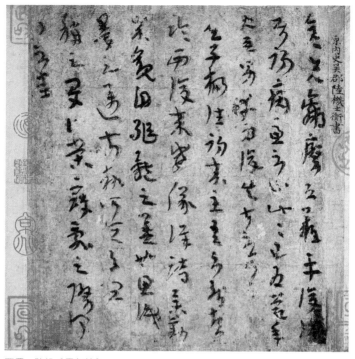

西晋·陆机《平复帖》

伯英学崔、杜之法，温故知新，因而变之以成今草，转精其妙。字之体式，一笔而成，偶有不连，而血脉不断。及其连者，气候通其隔行。"后世所传张芝的《二月八日帖》《冠军帖》和西晋陆机的《平复帖》等，均能看出早期今草书风的基本特征。而书圣王羲之对后世影响更大，其推陈出新进一步清晰了今草与章草的风格差异，逐步确立了流美清新的今草规范。

人们通常按风格形态的差异，将今草分为小草、大草与狂

草。小草之名较早见于宋代。如宋·朱长文《续书断》中说："唐玄度，文宗时待诏翰林，精于小草书，有楷则。"在《宣和书谱》中也是为了区别"今草"的集中风格类型，将王羲之的大多作品归于"小草"名下，其中将怀素《千字文》改为《小草千字文》，以此区别他的其他草书作品。"大草"笔画较之"小草"更简，体势更为放纵，更近于线符，纯用草法。"狂草"则是"今草"中最为恣肆率意的一类。清代冯班在《钝吟书要》中说："大草书用羲之法；如狂草，学旭不如学素。""狂草"通常指唐代以来，以张旭、怀素为代表的恣肆率意的草书。唐以后草书的发展，依然按照章草和今草这两大类型发展，并都展现出各具时代的艺术书风格特征。刘熙载《艺概》中说"他书法多于意，草书意多于法"，点出了草书的特征。总的来说，章草"务检而便"，其结体简约，牵引接连、兼取隶意，特别是横画、捺画、右钩仍保持隶书"燕尾"笔法，字取横势，字间连接不多。小草"流而畅"，完全舍弃隶书"燕尾"笔法，结字由扁方趋于长方，横势改为纵势，字间偶相连续。大草狂草"简而动"，笔势驰骤，纵逸奔放，字间多连绵，即使不是笔笔连续，却也笔断意连，一气呵成，其运动感与节奏感极强。

"艺贵参悟"，参是进去，悟是创造、出来。"草以点画为性情，使转为形质"，草书线条多变，具有很强的兼容性，笔笔在变，意态纷呈。林散之告诫：用笔须注重"留"与"涩"，做到"意足"和"气圆"（气包）。他主张"字宜古秀，要有刚劲才能秀。秀，恐近于滑，故宜以缓救滑。字宜刚而能柔，

乃称高手"。林散之又说:"用笔需毛,毛则气古神清""先得笔力,继而退火气,使气魄遒劲而纯";"执笔要松紧活用,重按轻提,提按兼用。"他曾反复告诫:"用笔的要点是'重''留''圆''平',最忌'尖''扁''轻''滑'。写草书要留,留就厚、重、涩""用笔要有停留,宜重、宜留、要从笔法追刀法""字要松,又要紧,气要圆""字须筋骨血肉兼备,方称完美""书法最难是气,要心狠、眼明、手辣""要化刚为柔,最难就是写出虫蛀文来"……"作草如正,笔笔留,笔笔涩",以楷法作草,外圆内方,如锥画沙,气圆,撑得开,下笔不快,求沉着,如天马行空,看着慢其实快,看着快其实慢,快要留得住,又无滞塞。以我看来,林散之晚年(尤其是过九十岁后)草书作品,已臻"化境",表现在化长为短、化连为断、化曲为直、化繁为简、化熟为生、化巧为拙的"六化"最高境界。所以,林散之先生的书法草书成就主要表现为线条变化的丰富性,章法构成的随机性,其用笔造线、用墨造虚和结字布白的简约性与多变性具有当今中国艺术特殊的美学意义和时代精神。

临习草书,必须吃透其特点。一是点画特点,其点、横、竖、撇、捺、挑、钩、转折均有草书的内在规律。姜夔《续书谱》说:"草书之体,如人坐卧行立,揖逊忿争、乘舟跃马、歌舞擗踊,一切常态,非苟然者。又一字之体,率有多变,有起有应,如此起者,当如此应,各有义理。"就是说草书虽给人们以自由挥洒的天地,但草法必须严格,不能随心所欲,真所谓

"戴着镣铐的舞蹈"。从笔法上来说，草书最为丰富：中锋、侧锋、方笔、圆笔、藏锋、露锋、按笔、提笔无不可施。所以书家无篆圣、隶圣，只有草圣。孙过庭《书谱》中指出"草以使转为形质，点画为性情"。二是结构特点，其要领是：简约为本，以点代画；勾连流畅，跌宕变化；草法严谨，省略穿插。三是通势特点，所谓"草书意多于法"，就是说草书是最善于发挥作者的情感表达，尤其是大草、狂草。书家并不是在求一点一画之得失，而是借其点画线条来抒胸中之气、情、兴。正如唐韩愈《送高闲上人序》所说："往时张旭善草书，不治他技。喜怒、窘穷、忧悲、愉佚、怨恨、思慕、酣醉、无聊、不平，有动于心，必于草书焉发之。观于物，见山水崖谷、鸟兽虫鱼、草木之花实、日月列星、风雨水火、雷霆霹雳、歌舞战斗、天地事物之变，可喜可愕，一寓于书。"所以，草书最重"势"，尤其是"通势"，由"势"产生"韵"，其"情"则勃发也。

举王羲之《十七帖》与孙过庭《书谱》为例，简单说说临习提要。王羲之《十七帖》为王羲之草书代表作，以卷首有"十七"二字得名。《法书要录》说："《十七帖》长一丈二尺，即贞观中内本，一百七十行，九百四十三字，煊赫著名帖也。"关于此帖，宋朱熹说："《十七帖》玩其笔意，从容衍裕，而气象超然，不与法缚，不求法脱，真所谓一一从自己胸襟流出者。"（《书林藻鉴》）《艺舟双楫》说："右军作草如真，作真如草，为百世学书人立极。"《十七帖》的风格特点是：（一）草用楷法，点画扎实。此帖笔法提按转折，一波一磔的笔画来龙去

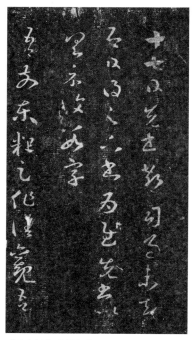

《十七帖》（局部）

脉都十分清楚，就像在写楷书，笔画毫不苟且。此帖用笔不激不厉，超逸优游，所以线条的流畅游走性并不很强，而是扎扎实实的点画，毫不苟且。清姜宸英在《湛园书论》中说："所谓草书者，草其真也。草书在乎点画拖曳之间，若断若续，而锋棱宛然，真意不失，此为至精至妙。"当然，这与其本身是刻帖也有直接的关系，优秀的刻帖者也能较好地传达手写的笔意，同时其点画有圆润古朴的味道。（二）结构优雅，潇洒蕴藉。其结字凤翥鸾翔，秀逸优雅。点画在"举手投足"上温文尔雅，从容安神，无任何夸张唐突之态，其蕴藉之美，不会一览无余。（三）体势连贯，八面生风。如果说《书谱》主要是以笔势相连的话，那么《十七帖》则是以体势相承接连贯。《十七帖》每个字都很独立不倚，然而上下行气靠字形的大小长短欹侧的配合，每个字不仅上下适宜，而且八面生风。如唐太宗所说："烟霏雾结，状若断而还连；凤翥龙盘，势如斜而反直。"（《晋书》）鉴此，《十七帖》历来被认为是草书入门的宝典。要真

正得其妙处，非手熟而认真悟其笔法不可。我们须对王羲之草书的唐人摹本如《寒切帖》《远宦帖》《初月帖》《游目帖》《行穰帖》等细加揣摩与比较，这样更好地领会其笔法。正如启功先生所说："下笔处即如刀斩斧齐，而转折处绵亘自然……见此楼兰真迹，始知右军面目在纸上而不在木上。"（《论书绝句》）孙过庭《书谱》，此卷墨迹三百一十五行，共三千六百多字。《书谱》不仅是草书经典范本，也是古典书法理论名著。唐张怀瓘《书断》说："过庭博雅有文章，草书宪章二王。工于用笔，俊拔刚断，尚异好奇，清越险阻；然所谓少功用，有天材。真行之书，亚于草矣。"清刘熙载《艺概·书概》："过庭草书，在唐为善宗晋法，其所书《书谱》，用笔破而愈完，纷而愈治，飘逸愈沉著，婀娜愈刚健。"《书谱》风格特点：（一）草法纯正，笔断意连。《书谱》草法直承东晋二王草法正脉，循规蹈矩，纯正而简洁。游丝牵引不是很多，符合草书"简而动"的品格。《书谱》行气的表达主要不是靠牵引，而是靠上下笔势的呼应。这种"笔断意连"，使草书的连贯方面更有含蓄的情趣。（二）善用侧锋，方圆兼备。此帖中侧互用，方圆并举。或一笔纯为侧锋，或一画中有中有侧，无不如意，游刃有余。（三）转锋跌宕，毫破笔聚。《书谱》运笔技巧娴熟，已臻信手万变之境。作者用锋颖而细如丝发，用笔腹而阔笔纷披，尤其是一笔中能提按使转，举重若轻，自然挥洒。尤其写到狂放处，破毫亦能聚锋，增加苍茫纵逸之势。（四）简约为本，以变为用。中锋侧锋互用，笔法简约而墨法极富变化，浓墨、破毫与渴笔燥锋交相辉映，形成了《书谱》草书壮美的图

谱。由此，《书谱》临习，最难的是娴熟刚健、"渴猊游龙"、变幻无穷的运笔技巧。既施侧锋，又不单薄；既要破毫，又不粗俗；既要笔画中提按与使转的交融变化，又不造成生硬与琐碎感的点画线条。其次是《书谱》"惜墨如金"，用墨恰到好处，决不滥用墨色。"带燥方润，将浓遂枯"，"虫蛀状"的笔划，苍中藏秀，乃是真苍。

学习草书，临帖首在选取范本。重在宏观把握其笔法、体势、格局。在师其法度的前提下，要因势利导，应机权变，不刻意于范本中某一细微处的摹仿。一是选取范本，既要以自己学习草书的阅历和书写的现状为依据，又要选学自己爱好的古代优秀作品。二是在草书范围内，要用比较的眼光来看。初学草书，应选取笔法规整，结体严整、章法平整的范本。从此入手，既便于学到草书的"字法"，又能学到草书的"书法"。有此基础。再进而学习笔法丰富、多字连绵、章法多变的草书，就不至于字法乖误、章法混乱、理念模糊了。三是坚持"理念领先，技法跟上"的原则。这里指的"理念"，主要是指对草书"本体"以及对草书范本的理解等观念性的内涵。在此原则下写出仿作，此仿作不是克隆复制范本，主要指既得其范本中艺术内涵的大略与大势，又要初步体现自己的书写特点。学习草书，须重在运用分析、综合的方法，透悟范本中笔法、结体、章法、风格等艺术特点，记住在临习范本基础上，自我表现出来的优长，从而积淀所学，充实根底，催化创作，生发新意。保证创作中心中有数，笔下有法。所谓生发新意，是指在

笔下有法的前提下，任性恣情，表现出自己草书某些创意。四是在专学一帖的同时，要博览群帖，专学一帖，是为打好根底，求其真谛。博览群帖，则是增加对所学范本的比较。这不仅有助于升华对范本的理解，而且会提高对草书的认识。

草书创作，要在草书字体的品性基础上，开发草书形体的艺术内涵，丰富草书艺术的表现功能，从而创造出自己富有个性的艺术世界。从本人多年的草书创作中深感到须理念领先。技法跟上，艺理统领艺技。所以要十分明确草书本体的能动性与表意性。具体地说，有以下十个方面：

（一）首要的是必须依据对立统一法则，"和谐"是书法美的基本点，草书创作首先看重的是整体构思，是大局的把握。

（二）重视风格建构的二重性。必须明白书法的点画线条的外相和内质是形成风格的重要因素，但要注意点画线条形成风格的二重性。清逸风格必须有坚挺健劲的因素，豪放风格必须有精致慎密的因素。整体风格的形成，应体现出内涵丰富的二重性。草书作品须居动以静，富有清气、静气。清浊二气是草书境界的重要分水岭。

（三）学会"造虚"，在白处创造意境是草书创作的重要法门。从事草书创作，要在盘曲环绕的使转过程中，体现草书的艺术精神，同时也是体现作者的创作思想与审美理念。所以，首要的是盘曲环绕，意在造白。庄子的"虚、静、明"与老子的"致虚极，守静笃"这一中华传统哲学思想在草书中最能淋漓尽致地得到体现。草书创作，通过线条及游丝引带的盘曲、穿插，创造出醒豁、明丽、奇巧的布白，既展现出草书结构的

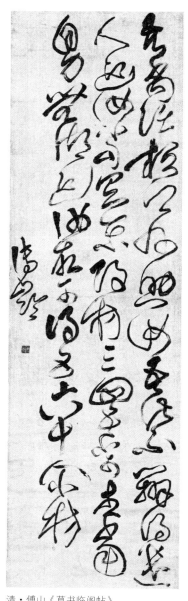

清·傅山《草书临阁帖》

内部秩然有序，又创造出草书结构内部的空灵意境。令人欣赏之际，读者会感到明丽、畅快与舒心。

（四）丰富笔法，严格线质，把握草书的形质使转节奏。草书的形质要素是"使转"。"草以点画为性情，使转为形质"（《书谱》），即以盘曲环绕的线条为主，构成形体的特征。"点画"则成为构成形体的次要方面。但点画在草书字体的构成上虽然居于次要，却在草书艺术的情趣与意蕴的表达上是重要的方面，这就是"点画为性情"。在草书艺术的形体之中，有一定数量的点画，即不彼此牵连的笔画，会增加草书形体的松动性，增益明快度。因此，草书艺术创作，不能只顾笔在纸上盘曲、

环绕、连绵不断，还要有点画的配合，起到"使转"与"点画"共同表达作者的情感与情趣，创造草书意境的作用。另外，草书线条的连绵要强调主次分明。这是主笔与游丝、引带主次的关系。主笔相对地粗重一些，游丝引带相对纤细一些。当然这是指一般规律而言，并不排斥兴之所至，一派神行状态中的引带较粗的现象。然交织的穿插出来的布白要明晰，特别是写豪放型的草书更应精微。要把握"使转"节奏，从而增强艺术性的生命力，这就要像指挥乐队一样，运笔的提按、轻重、缓急、断续，使转中的方与圆、疾与涩、留与意，以及用墨的浓淡、燥润等都是展示使转节奏的因素和条件，才能呈现笔在纸上运动的丰富性，体现艺术作品的精神与风采。要把握"使转"节奏，还有很重要的一点是运笔中节奏的从容感。所谓"从容"，就是要做到沉着、镇静，不激不厉。要知道"痛快"容易，"沉着"难。所谓痛快，就是舒畅、直率、爽利。痛快中寓以沉着是草书创作中的一个难点。往往是痛快而缺少沉着，致使线条油滑、浮浅，笔意贫乏。运笔一味快速就会出现这种神情不实的弊病。草书创作中运笔不强调快，与其他书体相比当然显得自然而然地快，关键在于能快中有慢，急中显缓。在快中用笔其特点是显现书写者的激情，富有"情绪化"的意味。而缓中运笔，其特点是沉着稳实。所以，草书运笔，缓急递出，使缓与急一对矛盾达到对立统一、和谐相安。既具功力，又显性情，沉着与痛快相生相发。

（五）着重"笔断意连""笔断势连""笔断气畅"，用圆欲方，用方欲圆的方圆相兼法。草书是以使转的线条的基质，

但不能一味地缠绵不休。在线条的递出过程中，要强调"断"。"断"是草书创作中十分重要的一个观念。要强调"笔断意连""笔断势连""笔断气畅"的艺术效果。个中的技法运用是多样的，笔在运动中"飞起来"再落下去，使笔画断开，或者以点画取代缠绵、连接，这使原有的二度空间变为三度空间，既增强了笔下运行挥洒的震荡感，又丰富了结字通透、豁朗的艺术魅力。

（六）强化以斜为正、顾盼生情的通势布白。从一般意义上说，强化草书单个形体中以斜为正、结构单位挪移显然，顾盼生情的势态。形体特点的"以斜为正"的"斜"，是指势态的倾斜，其中包括字中因某一主笔的倾斜而构成"字"的斜势。仅仅是一个"斜"的特点，会使字形斜中不稳，动中不静。此"斜"还须复归于"正"，而这个正的内涵不是端端正正，而是字要有重心，有支撑点。表现出斜中寓险、险中寓夷、险夷相生、造险破险、化险为夷的情势与风采，从而丰富了草书神奇的内涵。草书形体的以斜为正，与盘曲的线条有着外状上和内质中的必然关系。线条盘曲而多有斜势；字形的整体构成也就必须顺乎线条的特点。如此，才能在互动、融通与契合中展现草书的特性和风采。草书形体内部的线条特点，是形成草书风格的重要内涵。不管什么风格的草书作品，其线条不要单一化。单一化的线条特点，就是用笔简单化的表现。用笔的划一性和简单化，必然有失艺术表现的丰富性与多变性。在草书作品中，统一性较强、变化性很少的线条，必然会淡化草书艺术的抒情性和感染力。

（七）强化草书章法构成的多变性，增强艺术内涵的丰富

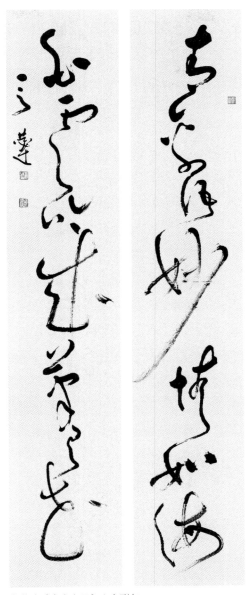

言恭达《青禽白云》七言联句

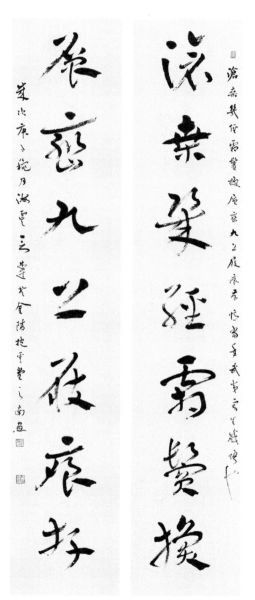

言恭达《沧桑层峦》七言联句

性。在草书篇章中，要运用夸张的手法，将字形之间的长、短、宽、窄、大、小、轻、重、松、紧的对比显现出来。这种对比关系的显现，便是韵律的展现。是书写者情感流露的草书艺术精神的一种体现。在草书篇章中，特别是巨篇作品，要使多字数（两个字以上）组成若干单元，使其排列组合不单一化。这避免章法平匀刻板的艺术手段，促进了章法构成的丰富性、多变性。而在草书篇章中的组字成行，不必过于追求垂直，要时出曲线运动的形态。这将有利于强化作品的动感和险奇的势态。以如此手法，使许多行结成篇章，就可能使草书线条的直曲之势、形体的俯仰之势、行式的斜直递出之势，汇成通篇的险奇之势。这种"势"的构成，就可能生发出大气磅礴的气象与格局；这种气的生发，就可能汇成振迅天真的草书艺术精神。

（八）合理安排草书组字成篇的多样形式，常见的主要有行距宽松与行距紧密的两种。写行距宽松的，每行的字距不必均匀排列，宜紧松搭配，自然流落，其中有些字的笔势向左右伸展。字的序列中，松紧不一能体现流动的跳跃感；某些字的笔势向左右伸展，使之把宽松的行距之间的布白提领起来，将行距之间的布白相对的平静形态转化为相对的生动局面，从而升华了艺术美的境界。同时使每行字距的布白与行距中的布白沟通，起到行距宽松而神凝气聚的艺术效果。写行距紧密的，甚至乍看没有行式（实际有行式）的草书作品，必须做到通篇布白醒豁。一眼看去，布白醒目；细加观摩，线条组合有序；线条分割出来的布白，精致而巧妙。写章法茂密的草书，从点画线条到字形、篇章必须强调秩然有序，不碰不撞，通灵透气。

否则会挤成一团，困闷烦心。

（九）注重用墨的鲜活性与丰富性。草书用墨用得好坏、得当会影响整篇大局。墨色须丰富、鲜活。浓、淡、润、渴、白运用得当，能极大地丰富草书作品的意境与情趣。用墨当须学会用水，此乃关键。

（十）重视字法的正确性，明悉草法的熟练应用，保持草书作品的纯粹性。

以二○一七年本人所作《军魂颂》大草长卷（三十二米）为例，谈谈我的草书创作。我的《抱云堂艺思录》开篇有这样一段话——"我恋古，但不守旧。我天天与古人对话，但又时时吸收时代的新鲜空气。清逸、蕴藉、浑朴、平和、简静是我五十年来砚边探索的艺术风格。"学书应从篆入，溯流而上。傅山说："不知篆籀从来，而讲字学书法，皆寐也。"从二十世纪八十年代末开始，我就进行"以篆入草"与"以草入篆"的艺术探索，即以篆籀之法入草书，以草意入篆书的实践。此一"变法"，意在衔接并开拓清代金石学理念、实现当代碑帖相融审美理想的完善。此实践用纯羊毫（定制）、生宣，以裹锋绞转，逆势涩进的笔法完成两大创变。以《军魂颂》为例，谈谈创作特色。一是作品气格上以篆籀笔法入草，绕过明清，追求宋和宋以前经典的大草风貌，实践清代碑学背后含蕴的博大辉煌的金石气与传统帖学透析的儒雅古逸的书卷气的融合。努力做到中锋绞转，气格沉雄，纵横奇逸，宏阔苍道。二是从长卷形式上，随着尺幅的增大，尤其是驾驭长线的难度增大，

包括开合、收放、聚散、方圆等矛盾的处理必须到位与到味。研究新时代特质，我追求大开大合的形式解构，借诗歌之意境，跌宕起伏，意趣横溢。既豪迈大气，又优雅清逸，开合有度，虚实相生。体欲方而用欲圆，体欲圆而用欲方，应势而生，随象生形。结字之造险，布阵之虚实，通变中达到和谐统一。尤其悉心安置的是好多字法笔断意连、笔断势连，营造形制与布白由二度空间自然进入三维视野的过渡，大大增强了大草长卷的艺术魅力与通变度。三是墨法上的精心处理。"书法唯风韵难及"，古人此诚言道出了书法艺术笔墨性的重要，书法的用墨亦是一大关键。林散之、沙曼翁都是当代善于用墨的大师，其用笔与造线的审美含金量都戛戛独造，具有特殊的美学意义，表现为线性嬗变的丰富性，形式构建的随机性。其中有一个共同之点，都擅用渴墨，注重造白，独辟虚静境界。我在创作长卷时，大量巧用渴墨、燥锋与宿墨，其墨调、墨态做到了浓淡相宜、润渴互补。四是通势布白的全方位把控，确保整幅作品气息不但畅通，更是力求空灵虚静。此是遵循老庄哲学的"虚、静、明""致虚极，守静笃"，以求达到整体气格与境界的通明融和。这难道不就是我们苦苦追寻的中国书画艺术的最高境界吗？

自二〇〇八年为奥运创作《我的中国心》大草长卷以来，整整十年，我已创作草（大草）、篆（金文）、隶不同内容长卷巨幅十六件，其中大草长卷占一半。若要问创作初心，我是基于以下三方面的思考：一是书法内容的定位。内容必定是时

代特定的叙事经典表达或诗性传递。文字内容是任何一件书法作品的"核"，有核才有生命，才有魅力，才有根。内容就决定了"巨制"形式中这一"鸿篇"文本内涵品质的高端性与人文性，这就要求我们必须选择十分优质的与时代脉动同步的文本内容。无论是二〇〇八年创作的《我的中国心——何振梁在莫斯科申办第二十九届奥运会的陈述演讲》大草长卷（中国奥运博物馆收藏）、二〇一〇年创作的《城市让生活更美好——胡锦涛主席在欢迎出席世博会开幕式贵宾宴会上的祝酒辞》大草长卷（中国国家博物馆收藏），还是二〇一一年创作的《世纪脊梁——推动百年中国历史进程人物诗抄》大草长卷（APEC美国夏威夷大学文化论坛展出）、二〇一二年创作的第三十届伦敦奥运《体育颂——创意城市·二〇一二伦敦美术大展》大草长卷（伦敦巴比肯艺术中心展出）、二〇一三年创作的《时代抒怀——言恭达自作诗十首》大草长卷（全国性展览展出）、二〇一四年为青奥会创作的《习近平主席给南京青奥会志愿者一封信》大草长卷（南京国际青年文化中心收藏），二〇一五年创作的《将军吟——新中国元帅诗抄》大草长卷（中国人民革命军事博物馆收藏），一直到二〇一七年创作的《军魂颂——纪念中国人民解放军建军九十周年》大草长卷（人民美术出版社纪念建军九十周年出版文献展，在中国美术大楼展出）。无论是二〇一四年创作的隶书长卷《江海南通赋》（南通博物苑收藏）、二〇一五年创作的隶书长卷《栖霞山赋》（南京栖霞寺刻碑建亭）、二〇一五年创作的隶书巨幅作品《自作诗六首》（第十一届中国艺术节在西安展出）、二〇一七年创作的隶书

长卷《东湖赋》（陕西凤翔镌刻东湖碑林），一直到二〇一九年创作的隶书长卷《中国大运河赋》；无论是二〇一七年创作的金文长卷《诗经·大雅·绵》（中国宝鸡青铜器博物院收藏）、《诗经·秦风·蒹葭》，还是《自作诗六首》（第十二届中国艺术节在上海展出）。以上这些长卷作品的内容，均是我们生活中具有重大影响力事件的诗性表达，是社会文化的深层思考。可以想象，"奥运""世博""青奥"等的举办，昭示着当下中华民族日益强大和中国在世界外交史上的巨大影响力，以中华文化最典型的艺术形式——书法去表达这种中华文化自信。此外，我们这个时代也提倡和鼓励书法艺术家不再沉湎于闭门造车，而是融入社会，拥抱时代，感知民生，感悟生活，让书家个人的生活体验提升为一个时代的艺术审美体验，从而实现真善美相统一的时代审美理想。这是今天书法家艺术创作的必由之路，也是一个有良知有责任感的书家的社会担当。二是书法形制的定位。书法艺术的形制自古以来有多种，历史上留下了各类书法款式的文化遗产，其中包括经典书法长卷，尤其是草书长卷，张旭、怀素、黄庭坚、祝允明、王铎……让后世仰之弥高。要尽情地书写出今朝豪情，我选择了书法长卷形式。长卷挥洒文字容量大，且可长可短，尽情挥洒，尽意造势，不受篇幅限制；长卷书写艺术处理变化大，跌宕起伏、首尾呼应，视觉空间虚实变化布局特殊。尤其是大草书更能使观者获得符合时代特质的审美体验，纵横捭阖，大开大合，一气呵成。三是书法创作理念的定位。"守正通变，融古为我"是我半个世纪以来，尤其是三十年来书艺创作的坚定理念。千年的中华书

法艺术发展到今天，随着一个时代文化背景的转捩而必然随之变化，这是历史的必然。我们常说，书法艺术的发展必须遵循艺术创作的基本规律，不能离开传统的基因，但今天的回归传统不是复制传统，而是必须融入现代文化的诸多元素与时代精神，只有这样，才能实现真正意义上的"创造性转化与创新性发展"。从我创作奥运长卷开始，就深深地意识到：从文字内容上这不仅仅是一份重要的历史文献，同时也是书法内容与形式，时代文化创造的有效尝试。可以说，长卷承载着当下时空的诸多元素，如在人文空间上，它是全球文化背景与人类重大历史事件的记载；在艺术手法处理上，它是白话文现代叙事方式，与传统书写唐诗宋词、古典文赋有很大不同，需要诗性的转换和音韵的丰富，这才能使长卷艺术具有独特的时代精神与文化价值。因此，长卷创作不管是草书，还是篆隶作品，都须观照与研究今天这个时代的审美趋向、审美体验，从技法到风格在追求"个性化"表达中的内质和民族脉象——中国气派、中国精神的时代传递，而不是单一、肤浅的形式解构与视觉图式。

用墨散论

中国书法简洁而丰富，古雅且豪迈。随手万变，任心所称，通三才之品汇，备万物之情状。书法美传神生动，可以愉目、愉耳，可以动情。"无色而有图画之灿烂，无声而有音乐之和谐，引人欣赏，心畅神怡"（沈尹默语），其五光十色的神采，轻重徐缓的节奏，就是笔墨的魅力。书以韵胜，而风格则随之而生。古人感叹"书法唯风韵难及"！张怀瓘《书议》评说书法"以风神骨气者居上，妍美功用者居下"。书贵在得笔意。书之韵味取决于用笔与用墨，两者结合生发所体现的即为书家的本命气韵。今人不少书作平板乏味，雕琢鄙陋，浮薄浅易，丑拙粗俗，究其因，均因不懂笔墨所致，只求"个性之张扬形""形式之新奇"，中国书法的艺术精神与本体价值在一片对传统的叛逆声中失落了。

书法本于笔，成于墨。古来书家重视笔法的同时，也无不重视墨法。清代沈宗骞《芥舟学画编》中指出："盖笔者墨之师也，墨者笔之充也；且笔非墨无以和，墨非笔无以附。"鲜明地阐述了笔墨之间的辩证关系。纵观中国书法史，如果说，魏晋六朝书家开始对用墨的追求是自发的，那么到了唐代则表现为自觉。钟王之迹，萧散简远，妙在笔画之外。晋人书法重于对笔法的追求，对用墨的关注则注重于入纸度，王羲之为使笔毫挥洒自如，故"用笔着墨，下过三分，不得深浸"。晋人

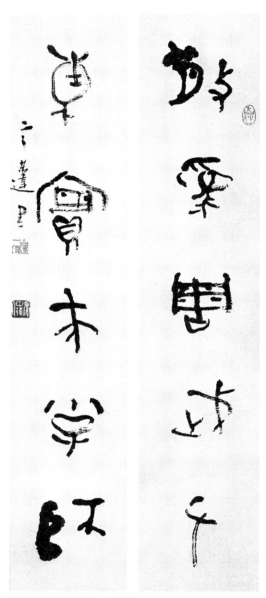

言恭达《散为橐实》五言联

用笔以使转为主，"把笔抵锋，肇乎本性，力圆则润，势疾则涩；紧则劲，险则峻；内贵盈，外贵虚，起不孤"，此用墨入纸产生圆润达到力圆的审美，特定的运笔方式决定了"晋魏六朝，专用浓墨，书画一致"（黄宾虹语）。这一"浓墨如漆"的审美观照与艺术风格。到了唐代，书体的演变已终结，楷书日臻规范成熟，书论渐入高峰，名家辈出，辉映千秋。欧阳询、褚遂良、孙过庭等各家对书法用墨论述精到绝伦。启示后学，欧阳询《八法》中"墨淡则伤神采，绝浓必滞锋毫，肥则为钝，瘦则露骨"。孙过庭《书谱》中"带燥方润，将浓遂枯"等论述，已将墨法理论上升到技法论中的十分重要位置。尤其在力追二王的行草书中增强笔墨的杀纸力度，得以燥中见润，浓中显劲，于笔法中力现墨彩与墨调，增强了书法的艺术表现力。笔者曾在台北故宫博物院观赏到颜真卿《祭侄文稿》真迹，笔与墨浑然一体，其墨极浓与极干用在一起，燥渴之笔将墨调推向深、润。这种笔墨技进乎道的境界，令人叫绝！宋代出于文人水墨画的兴起，用墨打破原有的程式，墨色层次丰富，书家在创作上有更大的自由空间。沈曾植在《海日楼札丛》中谈到"北宋浓墨实用，南宋浓墨活用，元人墨薄于宋，在浓淡间"。北宋浓墨实薄于唐，南宋浓墨破水活用实胜北宋。元代文人画已达高峰，追寻晋人风韵，清简相尚，虚旷为怀，故用墨之清淡为其特色，达到水墨不渍不燥、浓淡自然的清远境界，完成艺术本性的回归理想。元代之后，董其昌是承赵孟頫独开淡墨一派的代表人物。"至董文敏以画家用墨之法作书，于是始尚淡墨。"董其昌由参禅而悟到庄学的最高意境——淡，一种自然平淡虚静的

明·董其昌《罗汉赞书卷》

境界。董氏又以山水皴法的用墨参于书法，这种用水破墨活用，淡墨枯笔求润，开创一代风格。清代笪重光在《书筏》中论述得十分到位——"磨墨欲熟，破水用之则活；蘸笔欲润，蹙毫用之则浊。黑圆而白方，架宽而丝紧。"书法至明末清初，已发展成为文人个性张扬的载体，用墨当然也成为书家生命节律的折射。王铎、傅山等在用笔奇态纵放的同时，用墨大胆突变，涨墨、渴笔的交替任情挥洒，赢得天趣横生。"动落笔似墨渖，甚至笔未下而墨已滴纸上，此谓兴会淋漓，才与工匠描摹不同，有天趣，竟是在此。而不知者视为墨未调合，以为不工，非不工也，不屑工也。"你看王铎书迹，往往蘸重墨，一笔挥写十多字，直到无墨求笔，极浓极淡的两极反差形成了用墨技法的高峰。由于清代金石考据学的兴起，篆隶书法金石气的追求，清代名家"又有用干墨者"，从邓石如一直到后来的吴昌硕，"干墨者"浓墨厚泽，老辣劲健，膏润无穷。正如刘熙载所说的"书有骨重神寒之意，便为法物"，此骨重神寒即内重外清也。

古人有"不知用笔，安知用墨"（周星莲语）、"字之巧

处在用笔，尤在用墨"（董其昌语）、"墨法尤书艺一大关键"
（包世臣语）等论述，正是说明墨法在书艺创作中的重要地位。
传统书论有"墨分五彩之说"，指的是"浓、淡、润、渴、白"。
具体地说：浓欲其活，淡欲其华，润可取妍，渴能取险，知白
守黑。

　　"浓"——浓墨行笔中实凝重而沉稳，墨不浮，能入纸。"笔
下用力，肌肤之丽"。林散之说："用墨要能深透，用力深厚，
拙从工整出。"包世臣《艺舟双楫》中指出："笔实则墨沉，
笔飘则墨浮。凡墨色奕然出于纸上，莹然作紫碧色者，皆不足
与言书，必黝然以墨，色平纸面，谛视之，纸墨相接之处仿佛
有毛，画内之墨，中边相等，而幽光若水纹，徐漾于波发之间，
乃为得之。盖墨到处皆有笔，笔墨相称，笔风着纸，水即下注，
而笔力足以摄墨，不使旁溢，故墨精皆在纸内。"此形象地描
绘出浓墨呈现出的神妙境界。古人崇尚浓墨。早在汉末韦仲将
便开始追求用墨的浓墨光亮。其后两晋及六朝人墨迹，乃至唐
人之书几乎都是墨色黝然而深的。"古人作书，未有不浓墨者。
晨起即磨墨汁升许，供一日之用也。及其用也，则但取其墨华，

明·王铎《赠张抱一诗卷》（局部）

而弃其渣滓，所以精彩焕发，经数百年而墨光如漆。"（王澍语）清代梁巘《评书帖》说："矾纸书小字墨宜浓，浓则彩生，生纸书大字墨稍淡，淡则笔利。"

"淡"——淡墨有清雅淡远之致，与浓墨一样各具风韵。《芥舟学画编》将墨分为"老墨"与"嫩墨"，即浓墨与淡墨的意思。"老墨主骨韵""墨痕圆绽""力透纸背"，"嫩墨主气韵""色泽鲜嫩""神采焕发"。古人追求淡墨者代不乏人，潘伯鹰在《书法杂论》中曾有这样的评述："用淡墨最显著的要称明代董其昌。他喜欢用'宣德纸'或'泥金纸'或'高丽镜面笺'。笔画写在这些之上，墨色清疏淡远。笔画中显出笔毫转折平行丝丝可数。那真是一种'不食人间烟火'的味道！"清时刘石庵喜用浓墨，王梦楼喜用淡墨，遂有"浓墨宰相，淡墨探花"之誉。然而历代书家，更多的是注重用墨的浓淡相间。浓墨色深而沉实，淡墨色浅而轻逸，各呈其艺术特色，关键在于和谐与协调。

墨随笔运，墨浓到滞笔的程度，笔画不畅达，难免有墨猪之嫌；神因墨显，墨淡到无色的程度，自然浮靡无精神。古人强调"用墨之法，浓欲其活，淡欲其华。活与华，非墨实不可。'古砚微凹聚墨多'，可想见古人意也"（周星莲语）。告诫我们用墨浓淡得掌握一个"度"。水墨乃字之血，用墨须做到浓淡合度，恰到好处。"墨太浓则肉滞，墨太淡则肉薄，粗即多累，积则不匀。"（陈绎曾语）张宗祥更有精辟论述，他在《书学源流论》中说到："须知毫者字之骨也，墨者字之血也，骨不坚则力弱，血不清则色滞，不茂则色枯。"他指出：要避免"力弱"，则墨不能影响笔运，而不致"色滞""色枯"，主张墨之浓淡必要适度，指出水墨、笔墨、纸墨之谐调须做到"三忌"，即"惟浓故忌胶重，胶重则滞笔而不畅；惟浓故忌质粗，质粗则间毫而不调；惟浓故忌用宿墨，用宿墨则着纸而色不均。"

　　"润"——润则有肉，燥则有骨。运用润笔、润墨，必须

做到笔酣墨饱，墨渖华滋。如何做到？清代周星莲《临池管见》中说得很具体："……'濡染大笔何淋漓'。'淋漓'二字，正有讲究。濡染亦自有法。作书时须通开其笔，点入砚池，如篙之点水，使墨从笔尖入，则笔酣墨饱，挥洒之下，使墨从笔尖入，则墨渖而笔凝。"古人常借用杜诗中"元气淋漓障犹湿"对书画用墨之"丰润"提出极高的要求。"字生于墨，墨生于水，水者字之血也。笔尖受水，一点已枯矣。水墨皆藏于付毫之内，蹲蹲则水下，驻之则水聚，提之则水皆入纸矣。捺以匀之，抢以杀之、补之，衄以圆之，过贵乎疾，如飞鸟惊蛇，力到自然，不可少凝滞，仍不得重改。"（陈绎曾语）黄宾虹说"古人书画，墨色灵活，浓不凝滞，淡不浮薄，亦自有术。其法先以笔蘸浓墨，墨倘过半，宜于砚台略为揩拭，然后将笔略蘸清水，则作书作画，墨色自然，滋润灵活。纵有水墨旁沁，终见行笔之迹，与世称肥钝墨猪有别"。

"渴"——亦为"燥笔"。清代梁同书《频罗庵论书》中将"渴"定位得很准，他说："燥锋，即渴笔。画家双管有枯笔二字，判然不同。渴则不润，枯则死矣。"时人常将渴笔当成枯笔，乃一大误也。渴墨之法，妙在用水。"运用之妙，存乎一心。"渴笔用墨较少，涩笔力行，苍健雄劲，写出点画中落出的道道白丝。明代李日华《恬致堂集》有《渴笔颂》："书中渴笔如渴骊，奋迅奔驰犷难制。摩挲古茧千百余，羲、献帖中三四字。长沙蓄意振孤蓬，尽食腹腴留鲠刺。神龙戏海见脊尾，不独郁盘工远势。巉岩绝壁挂藤枝，惊狄落云风雨至。吾持此语叩墨王，五指挐空鹏转翅。宣城枣颖不足存，铁碗由来自酣恣。"诗中

林散之《刘禹锡〈秋词〉》

将书法中的渴笔墨彩推上一个新的境界，让人领悟到用墨变化对书艺精神提升的作用。在渴墨应用中，常离不开涩笔。涩笔，衄挫艰涩，行中有留。"涩势，在于紧駃战行之法。"（蔡邕语）对此用笔特点，古人有"如撑上水船，用尽力气，仍在原处"的比喻。清代刘熙载《艺概·书概》中述说："草书渴笔，本于飞白。用渴笔分明认真，其故不自渴笔始，必自每作一字，笔笔皆能中锋双钩得之。"又说："用笔者，皆习闻涩笔之说，然每不知如何得涩。惟笔方欲行，如有物以拒之，竭力而与之争，斯不期涩而自涩矣。涩法与战掣同一机巧，第战掣有形，强效转至成病，不若涩之隐以神运耳。"唐代韩方明《授笔要说》中提到："执笔在乎便稳，用笔在乎轻健，故轻则须沉，便则须涩，谓藏锋也。不涩则险劲之状，无由而生；太流则浮华，浮华则俗。""宜涩则涩，不涩则病生，疾徐在心，形体在字，得心应手，妙出笔端。"（蒋和语）笔墨要见力势，古人评论北朝人书，落笔俊而结体庄和，行墨涩而取势排宕。万毫齐力，故能峻；五指齐力，故能涩。林散之常告诫"笔笔涩，笔笔留""用笔需毛，毛则气古神清"，并强调"墨要熟，熟中生"。综上可见古代书家对"渴""涩"之重视与深刻研究，此墨法的建构为中国书法艺术的神采学增添了厚重的一页。

"白"——《易经》之"贲卦"中有"白贲"之美。有色达到无色，是艺术的最高境界。书法用笔用墨，皆重一个"虚"字。一味求实，不明实处之妙皆因虚处而生之理。古人说："文章书画，皆须于空处着眼。"佛家云："真空不空，妙有不有。"知白守黑，计白当黑，以虚观实，虚实相生，无笔墨处求墨，

此乃真经也。林散之在《自序》中曾写过当年黄宾虹先生向他示意用笔用墨之道后指出的，"古人重实处，尤重虚处；重黑处，尤重白处；所谓知白守黑，计白当墨，此理最微，君宜领会。君之书法，实处多，虚处少，黑处见力量，白处欠功夫"。林散之说"怀素能于无墨求笔，在枯笔中写出润来，筋骨血肉就在其中了""碑要看空白处""乱中求干净，墨白要分明"。他还说："临《书谱》要化刚为柔，最难就是要写出虫蛀纹来，笔画像虫蛀过一样……"苍中藏秀，乃是真苍。林散之、沙曼翁都是当代用墨大师，立足千古，不同凡人。林散之之草书，沙曼翁之篆隶，其用笔与造线，审美含金量均戛戛独诣，具有特殊的美学意义，表现为线性嬗变的丰富性，形式构成的随机性。其中有共同的一点，均擅用渴墨，注重造白，独辟虚静境界，开创现代视觉图式。在黑白造虚的墨调上，林散之古稀变法，融汉隶精神，以楷法入草，破墨画法入书，淡渴之笔无墨求墨，似白非白，丝丝苍渴白入黑，一片混茫如云烟。消解了黑白的界限，斑驳自然，纵逸平淡，变幻无穷。正如他诗中说得好："守黑方知白可贵，能繁始悟简之真。"林散之草书用墨无论从墨态，还是墨彩，墨调的神奇互现，裹锋、绞锋、擦锋的合度使用，由裹而铺，由绞转擦，万毫缓凝之力绝无虚痕，淡渴其表，内劲蕴中。正可谓渴而不枯，淡而不薄，白能守黑，看似秀嫩却苍老，大大开拓和丰富了传统书法的艺术魅力与视觉冲击力。"天机泼出一池水，点滴皆成屋漏痕。"如此笔墨已达到"柔也不茹，刚亦不吐，燥裂秋风，润含春雨"的新天地，合应了古人强调的造虚必须沉着痛快。沉着而不痛快，则

肥浊而风韵不足；痛快而不沉着，则潦草而法度荡然。

　　书忌平庸，要有奇、情、壮、采。书法是表象生命节奏和韵律的艺术，要求在形式建构中筋骨血肉兼备，方称完美。而字的血肉即为水墨的调节。血生于水，肉生于墨，水墨调和得当，才能血浓肉莹，润时还涩，柔中更道，意态盎然，神完气足。才能"穷变态于毫端，合情调于纸上"（孙过庭《书谱》）。有笔方有墨，见墨方见笔，以心驭笔，以笔控墨。用墨之道，润而有肉，线条妍丽，呈阴柔之美；渴而有骨，险劲率约，现阳刚之态。惟"肥瘦相和，骨力相称""适眼合心，使为甲科"中国书法用墨之浓、淡、润、渴、白的合理谐调是书法笔墨技巧、内力内美的内质要素的综合检验。它充分显现出书家的审美取向与定位，显现出书家的艺术风格的追求与创造。诚然，质以代兴，妍因俗易。书法贵能"古不乖时，今不同弊"。用墨特色的变化还取决于不同书体和形式风格的制约，取决于时代人文心理与社会审美习惯的制约。书法黑白艺术内在的韵律与外在的形式美阐发了中国书法的艺术精神。时代变迁，审美转型，现代艺术语言的传递，现代人文精神的宣泄更要求我们既要坚守书法传统经典，更要善于创造出新，在技法、形式、风格三大层面上不断打造新的语境。其中，作为技法层面的"墨法"理应有更大空间的开掘与展拓。古人评述书法作品"有功无性，神采不生；有性无功，神采不实"。只有功性两全，才能心手双畅，神采飞扬。

创作琐谈

当我们回顾历史上传世经典的艺术作品时会发现，这些作品大都具有这样的特征：内容上，书写记录了那个时代深刻的社会生活或特定的人文事件；艺术上，是在传承历史传统的基础上又注入了那个时代新的元素，包括笔墨技法元素与时代精神元素，完成了一个时代艺术承继与创造的辉煌。艺术作品的时代文化创造无非有两个方面，即内容与形式的创变，"文"与"质"的互动。王羲之的《兰亭序》是一篇记录当时盛大雅集活动的美文，颜真卿的《祭侄文稿》则是悼念亡侄，催人泪下的祭文，而黄庭坚的《诸上座帖》记录了宋代佛学和书法的时代关联。从怀素的《自叙帖》直至林散之的《论书帖》等等都是与当时的社会文化紧紧结合在一起的，也是书家亲身经历，抒发内心感受的自作诗文。历代文人书家将传统文脉与时代情怀有机融合，赋予一个时代艺术新的生命，这是中华民族十分宝贵的文化遗产。应该说，古今中外，任何艺术都是时代的产物。就书画艺术来说，传承的经典作品可以说都是"为人生而艺术"。这种优秀的文化遗产都显现出对当下社会的思考与人类精神的弘扬，它的"人本主义"将永远超越艺术本体的技法层面作为人类历史的文化记忆积累下来。

马一浮先生指出："书法用笔要古拙，要拙多于巧，要古拙，就得通篆籀。历代大家之书都沉着痛快，有篆籀气象，便

是明证。"作为书法艺术家创作，是在临习传统基础上更高层面的思考，是创作者以虚静入定的心绪写出深藏在他内心的万马奔腾的动感，使本来无生命的形质变成富有生命的意趣。以笔生意，以意达情，以情入法。合情调于纸上，含生趣于字内，天机流荡，意蕴无限。由此，我以为要顺利地进入创作状态，首先要在审美定位、风格定位的前提下思考形式定位与笔墨定位。即线性的解体、墨法的应用、用笔的技巧、书势的调节、结构的方圆、布局的虚实、通势的生成等等。以大篆（金文）创作为例，我以为写其形外，主要是领会其神，书写出雄深苍浑的气息。在得笔法、强笔力的基础上进入自我创作阶段。中锋运笔，逆入、涩行、紧收。行笔须做到如棉裹铁，中实沉涩，裹锋绞转。杀纸力度要强，力求线质凝练、净利、圆融、浑厚，如熔金泻地。关键要注意以下笔法：

（一）"绞"与"提"，使转用此法。即绞转笔锋和提锋运行，以保证笔墨血脉畅通。做到"提笔筋劲"，力夆气长，圆笔用绞，始免堕飘，不绞则痿。

（二）"蹲"与"驻"。金文行笔切忌重按死拖。"蹲"，犹如人蹲着行走，步履沉实有力而无跳跃感，一滑而过的笔画必然飘浮无力。"驻"，即笔力着纸运行不疾不住，不激不厉，不鼓努，不迟疑，安点布画之间，迟回审顾的姿态早已具备。此法必须在悬肘的基础上力聚于腕指，流于管而注于锋。

（三）"涩"与"纵"，逆势涩进，能收到朴拙凝重的艺术效果。"不涩则险劲之状无由而生，太流则成浮华，浮滑则俗。"然而切忌刻意颤抖扭曲，力避"金错刀"之状。"纵"

即放开笔势，大胆落墨，能收到开张奔放的艺术效果。"涩""纵"的协调合作，则能使作品神聚气足。另外，篆之结字之法，乃一字之中宜有伸缩，寓参差于整齐；一篇之内宜有长短，合姿态于自然。宜注意三点：一、"势"与"韵"。书势保证了篆书书写的运动感，在于巧妙地变化篆之结体，更决定于具体文字的"象"与"意"统一于书势中的表诉能力。可以使这种在两度空间上表现的视觉艺术产生近乎时间的音乐特征，而书性的体现重书韵，行草书动感强，容易出韵；篆隶书重静态，律韵内含。因此，"势"与"韵"须互合，在充实中求灵逸，在闲静中把握节奏，捕捉在感觉中朦胧而又微妙的深层意象。二、"方"与"圆"。篆学体裁，用圆欲方，用方欲圆。圆劲、通畅的线条因势赋形，大都是随手落笔，意到便成的。要方圆兼施，圆中有方，方中有圆。三、"巧"与"拙"。甲金文字古逸峭劲、遒丽多姿、巧拙相合、随势生发，十分巧妙地处理了"巧"与"拙"一对矛盾。一般地说，用巧易，施拙难。意蕴托于物象，笔姿求其老拙。"拙"非乖离奇，而是求得朴讷的风姿与神韵。

我喜用长锋羊毫书金文、书汉隶、书大草与行书，都是为了增加线条的灵动与变化。中国书法是线的艺术，你笔下的这根墨线就是你个体生命的代表与追求。而艺术的"通变"则预示着作者个体生命力的强劲与特色。以上世纪九十年代收录在《现代美术全集》书法卷中本人的金文楹联"散为周武佐，橐实夫子师"为例，此幅意临集散氏盘铭联，字取横势，重心偏低，间架不以线条均衡分割平面。尤其是强化墨块与线条之对

比，宽紧疏密，有正有斜，合理引牵，产生相对稳定欹势；化直为曲，曲中含韵，夸张变形，着意拉开字体与偏旁形态大小、位置高低之距离，欲斜还正，赢得新的平衡。以行草的笔意书大篆，从而增强大篆豪放犷辣，凝重含蓄，奇纵跌宕多重风格的表露。在用墨上，以清水包宿墨之法书写，强化墨色之浓淡润渴，丰富了笔姿韵致，增强了险劲、起伏的律动感和焦渴、燥润墨韵含蕴浑晕、变幻微妙的流动美。

在书法创作的实践中要注意以下几个方面：

（一）书法创作的美学依据是对立统一法则，所有艺术内蕴的依据均是如此。二点论在对立中构成和谐审美，线条、结构、布白、墨色的和谐。对立统一相互为用的过程中有较大的能动性、表意性、活泼性的表达。任何艺术创作都要用哲学观念来认识，而不能沉缅于一般技艺、技能的表达。要记住，和谐是书法美的基本点，是书法艺术特定的规律，是以书为载体的人的精神与自然交融的产物。所谓书法创作是从书法本体中吸取精神，与自我精神融合出现个性化特征。书法创作首先看重的是大局，有大局理念就能总体统筹，不是处处想到一点一画。一般人习惯于停留在技法表现层面，而忽视理性思考、整体构思与运作。

（二）要重视作品表现的二重性，如写清秀格调的，书写中要有雄健的线条、韧劲的线条，不能从"甜"进入"俗"；写豪放型的则要有细腻的表达，不能粗糙。试看黄山谷草书作品露锋不尖细，尖中圆，留意，放纵不放肆，变化中求生动。

楷书创作要在沉静中求生动，不能一味求"工""稳"，运笔有弹性，有轻重，结字有进退挪移的变化。在六朝碑版上有很多楷书变化得十分生动，如"思"字下"心"部向右挪移，卧姿十分生动。行书在流动中求稳健，行书的母体是楷书，减省笔画，行书内含丰富，包容性可变性大，行书结构很重要，框架大构成才能撑得住。草书飞动，精神外耀，然须稳静，要使读者欣赏草书舞动的节律时激动而不慌张，困闷。写草书要"心狠、眼明、手辣"（林散之语），在功力基础上发挥性情的个性特征，做到遇险不惊。草书布白主要有两种：一为疏朗型，须注意字距间要有跳跃节奏，留出的空白与行距要互相呼应，字要有组合型，显示一定的起伏；二为缜密型，字间要松，留白响亮，并要各随其势，不困闷、单调。草书、大篆要求"雄、深、险、奇"，平中不平，直中不直，气势豪逸，气象通透，左右开合相当。大篆（金文）开周秦文化之先河，立华夏精神之文化象证，千万不能一味以现代意识视之。现在好多作者用磨、擦、拖、刷、涂去创作是不行的，形体线条二头尖简单描摹是不行的，写不出金石精神。篆书用笔要深沉，线质要有力度，气要盛，出精神。写小篆线条则不能一味环绕而粗细一样，宜追石鼓之气息，体方而用圆，且用笔有起讫、线条粗细、墨色有变化。可以，必须善于理解书风的二重性，这是师传统的"巧门"。书法创作必须培养如提升作者的审美意识，要从"艺理"出发去思考"技"，在技的表现中领悟艺的情调与品格，实现以艺带技。

（三）书法创作要善于培养自己的"空间意识"，重视空

间创造。重实处，忽视虚处，是书家创作的通病。要明白，在白处创造意境是中国书法的重要法门。紧而不闷，松而不散，要用减法，少缠线，多用呼应法，做到笔不到意到，即以"造虚"来营造特定的意境，以抽象衬托作品的精神。因此，凡艺术作品"造就响亮的空间"是十分重要的创作理念。

（四）线质的运用鉴定在于中部，而非两头。而用墨的效果则直接作用于书法作品的情调与品格。作品的墨态——浓泼、干湿、深浅、润渴，决定作品的格调。好多中青年书家只注重运笔技巧、章法布白而忽视用墨的技巧法则。尤其是篆隶创作，往往清一色实墨，死气沉沉，有墨无彩，皮下无光，不是神采焕发。这就需要强化"活字"意识，要知道用笔是技术性的，而用墨往往是技术心理性的，要从艺术审美综合角度调正艺术心理。用墨无定性，重在变化多。用墨技巧在于善于用水，水破墨、墨破水，水墨交融，将死墨"救活"成"鲜墨"。

（五）形式的书写要明确。古人书法形制给我们后世的生活美学提供了参考。如条幅从实用起源，条屏是宋以后屏风上的装饰，一般均在六尺以内，保证视觉效果；扇面开面一尺多宽，书法也不宜太大，在视觉审美的情理之中；册页一般一尺高（当时的造纸限度），过高过大破坏了古代的审美形式，所以写小楷不宜篇幅过大（视觉范围在二尺左右）。当然以上这些都是自古以来的审美生活的原始形式，而放在现在的"展厅效应"似乎"不合时宜"，那么，如何"变"？我想均应有个"度"，因为至今我们对书法艺术的审美评判标准没有变。

（六）正确地选择工具。我们现在书法崇晋唐，晋唐时代

书法工具与明清不同。如宋以前不用羊毫，到清代则流行长锋羊毫。明以前用打蜡纸，靠近绢的功用（因绢贵），让纸的性能与绢近，所以当时的好纸是光滑的（用黄檗水药材防蛀）。明以前的生宣，始用于丧葬，以后至清乾嘉后大量用于书写，故视觉效果又有了新的发展，清代碑学的兴起，羊毫、生宣、书法厚重、古拙。故生宣与晋唐效果是不相合的。王羲之时代造纸技术限制，书法纸张幅式都是小的，写经也是如此，这还与书家书写形态也有关系。到了宋代有几十人共造的大纸，宋徽宗的描金云龙笺就是多人合力所制。明末建筑大厅及园林化，出现了巨幅形制，楹联也是如此。总的来说，中国书法艺术的创作不外乎以下四个字，即：线、理、意、神。"线"，以线写形，线是有生命、有节奏、有情感的，线的长短疏密，轻重浓淡，各色变化体现了生命的律动；"理"，有法而无法，理性的思辨与感觉的悟性相生相融；"意"，书外求意，给人的丰富的想象空间，也表达了书法艺术"意象思维"的写意文化性；"神"，书法的高度在于意境的营造，"空纳万境"就是要造白求虚，计白当黑，"于无笔墨处皆成妙境"。

全球化环境下社会审美转型中，书法创作出现了两大方面的变化。一是重形式的创意。书写的用材、色彩、形制一改传统规范，书艺文字挥洒的空间艺术增设装饰图纹和平面构成的时尚观念，或传导"超现实"，或制作"古遗存"，书展色彩斑斓，强化视觉冲击，调节展示感受，这是当下大众审美的时代使然，是快餐文化与时尚追逐的深层效应，刺激、快捷与新

鲜。二是写意性的强化。情性的外露舒展，尚趣的追逐显摆，
"个性化"的创作张扬、奔放、豪迈、激越、热烈……集中体
现了时代全民生活方式中的审美情愫。而其暗藏包蕴的狂躁与
浮薄也无可奈何地在另一面显现出来。从主流倾向上以书体传
承中时代借鉴、互补、融通则开拓了新的写意风貌。如：楷书
中融入行书意趣；篆隶的草化倾向；草书的夸张性有度分割空
间，率意求变；行草书体的互借互通；汉碑与简书互借的草隶
意趣……因此，有效的探索、合时的追求、理念的转换、意趣
的生发成为当代中青年书家艺术创作的一大特色。这里有成功
也有失败，有欢乐也有痛苦，有潜质也有危机……需要我们努
力按照传承与发展的规律去把握与引导。这就有两个值得注意
并必须解决的问题：一是书法本体艺术语言的向度把握，二是
书法艺术创作的文化认同问题。我曾在二○○三年《新世纪的
迈步——评八届全国书法展》一文中分析当下书法明显存在的
两大问题——笔法的丢失与气格的下降。所以，个性化艺术语
言的演进，国展终评的结果呈现多数评委的审美倾向，甚至一
种"时风"。探索，极易造成个体对一种时风的追逐与放大，
以至催生书坛"风起云涌"。有人说，新世纪以来，随着文化
"民粹主义""保守主义"的再生，新探索连遇挫折……对此
观点我们需要理智地思考。个性作品期待获得时代整体风格走
向的认同，是有深刻的学理条件的，更多的追逐者仅仅浮于书
法表象的形式，而没有基于艺术内在的公共文化性、社会性及
个体精神性来思考。

我的书法之路

我受业于沙曼翁，受他艺术影响最深的：一是重视传统，由博返约，又不为古人与老师风格所囿，"出新意于法度之中"；二是自然平淡、备见真率之意。"书无刻意做作乃佳"，信手挥洒，不求工而自工，绚烂之极归于平淡，古朴天成，生辣清逸；三是贵在变化，从结构、用笔到用墨，疏密浓淡相间，照应起伏，正奇巧拙，配合得天衣无缝。无怪乎当年林散之对沙师如此推崇说："俗人易见，名师难得。"

吾师常常告诫作书千万不能"太认真""太道地"。个中自有三昧。大凡学书，贵在熟中求生，则自有一股清新之气扑人眉宇。大家作字，看似漫不经心，却无不自惨淡经营中来，有如坦腹东床，了无拘束，何其洒脱，与那种枯禅入定、板滞工稳、毫无意趣的馆阁体自有天壤之别。

吾师治一印，文曰："不为古人奴。"唯广取百家之长，兼采众体之妙，选择与自己个性相符的名家作品，朝夕沉酣其间，由形似到神似，由他神到我神，方能逐步孕育出自己的风格。然采各体笔意，不是将它们缀补成光怪陆离的百衲衣或拼凑成杂乱无章的大杂烩，而是以独特的审美观念，不断扬弃，不断熔炼，方能将主、客调和融合成一个完美的整体，与其说字字有来历，不如说笔笔有我在。

　　漫长的传统学习，我从那些名碑名帖上不但学到了书意与技法，重要的是从历代这些大书家身上获得了对传统师心不师迹、立志开宗立派的治学态度与创新精神。我深深地懂得，要在书法艺术上有所造诣，必须做到两点，一是不重复古人，二是不断否定自己。这是创新的内核。如果说，我在四十岁以前的二十年是以临摹为主，打基础，那四十岁后我则以探索为主，走创新路。一个书家的成功绝不是自己"做点文章"包装出来的。当今书坛，实大于名者似乎并不多，名过于实者却不少。我至今越来越感到中国书法艺术的博大精深，必须深层地思考，理性地把握，敏慧地悟道，大胆地突破，必须循序渐进，不急不躁。切莫被当今存在的浮躁、浮面、浮动的急功近利的社会不安心态所迷惑，耐得寂寞乃能结出正果。

　　对于书法，我对篆书用功最久。我爱萧蜕庵之渊雅淳清、敦厚谨严，喜吴昌硕之朴茂雄健、凝重老辣。我将运笔取吴书，裹锋运行，沉着迟涩，深厚苍润，而结体则继承萧书，重心下沉，雅重端严。为了广其流而导其源，除了旁涉秦诏版外，更探其上游，博习两周钟鼎彝器、铭文，使其神气敦朴，用力石鼓文字，使其气格高古。我研究小篆在于"整"、大篆在于"散"的书理，故在用笔、结体、墨韵上加以变化，以求无法之法。例如，一九九〇年后我曾探索大篆书法艺术的变法。曾获江苏全省书画院书法大奖的大篆楹联——"笾豆同襄则为小相，宰割用假乃登大廷"，一反金文传统书写规范，体势大变，以草书笔意写出金文静态中的动感，结体正欹参差有致，墨色善用

浓淡渴润，疾而又留，动而不浮，恣肆而凝练，体现了雄茂超逸的创作风格、驰思造化的创作心态和高屋建瓴的创作思想。由篆入隶，我初从《曹全碑》《乙瑛碑》《礼器碑》入手，既而专习《张迁碑》《石门颂》，旁及竹木简书、六朝碑刻。而后尤喜高丽《好大王碑》的奇古浑穆，兼而取法。以篆法作隶，裹锋圆笔，如折

东晋·《好大王碑》（局部）

钗股，不露吻肩，不执着于波磔挑拂。平实中求险奇，方圆相间，放逸疏朗，以求高古脱俗、率直简穆之意境。作隶蜕变于篆书，则能通其意以不变应万变。因酷爱汉晋简牍书，我学章草直接取法于流沙坠简。能溯其本源，方得第一义谛。做到作章草萧散灵动，沉着浑穆而风规自远。

吾书诸体，各有所爱。书篆，喜用涩势实笔，以求沉着雍容、苍腴雄浑之风范。书隶，喜平实中求险奇，浑厚中出灵秀，以求高古脱俗。书草，先重章草，求舒展恣肆，开合大度，以雄朴老辣之笔调，得畅达苍茫之气息。

清逸、蕴藉、浑朴、平和、简静是我五十年来砚边探索的艺术风格。我尤重"清逸"，它是我审美基本倾向。"清逸"，

一为清，二为逸。诸如清新、清畅、清蔚；闲逸、淡逸、旷逸，赢得自然、平和、虚静、简约、古雅、高踔等气息。平中求奇，风韵自然。书画历来有清浊之分，浊则俗矣。我们追求的书卷气即清逸气，不要浊气、村气、火气、霸气。晋人清简相尚，虚旷为怀，自生风流蕴藉之气，且恪守法度，笔墨不失矩度，书学晋唐，其理如此。

《易经》代表着中华民族一种很健全的美学思想。如果说，要从《贲卦》中包含的华丽繁富的美和平淡素净的美进行选择的话，我当然选择"白贲"的美，即绚烂之极，复归于平淡。荀爽曰"极饰反素也"，有色达到无色，才是艺术的最高境界。"丹漆不文，白玉不雕，宝玉不饰。"书亦如此，不必违背自然之趣去过分雕饰。

"相书"有"南人北相"之说。江南书风，多呈阴柔美，乏阳刚气。吾欲奋求"南北结合""碑帖相融"，将北"势"与南"韵"结合，将恢宏之豪气、清畅之逸气结合起来，将碑的凝重苍劲、帖的醇雅精微、简的天趣率真有机地融合，在充实中求灵透，于闲静里把握节奏，捕捉感觉中朦胧而又微妙的深层意象，这便是我追求的审美理想。

我五岁起随父亲学书画，而立之年后从游沙曼翁老师与宋文治老师。在从事书画艺术的这几十年里，我一直在思索这样一个问题——书法究竟是什么？我们这个时代需要什么样的书

法家？一个书法艺术家他生存的状态与生活方式应如何选择？答案只有一个：为人生的艺术！因为书法不是单纯的线条艺术，它承载着历史的人文记忆。艺术的"人文性"，它的"人本思想"将永远超越艺术本体的技法层面而作为人类历史的文化记忆积累下来。我常说，我们这一代书画家很幸运，我们赶上了一个伟大的时代里最好的时期，是时代推出和造就了我们这批艺术家，我们与老师前辈们相比实在太幸福了！所以，我们没有任何理由不回报社会。一个书画艺术家，不能沉湎于闭门造车，而必须融入社会、感恩时代、感知民生、感悟生活，让个人的生活体验提升为时代的审美体验，从而实现真善美相统一的审美理想。这也就是今天书画艺术家创作的必由之路，也是一个有良知、有责任的书家的社会责任担当。

二十世纪六十年代末，面对上山下乡的浪潮我曾挥笔写下"双手绣出地球红"的血书奔赴沙家浜"接受再教育"，一去就是七年。难忘艰辛的农村生活使我第一次懂得创造财富的艰辛和寻求真正人生价值的思考。懂得怎样享受做人的权利——要享受，先得创造！生命的律动在于创造！生命的价值在于人格的价值，在于你为这个社会留下什么。

从"文革"到"下乡"，命运改变了我理想的初衷。生活的波折与苦难坚定了我"目标始终如一"的书学意志与信念。我终于驾驶艺舟出没在书海的大涛中，在群星璀璨的历代书家里搜寻着自己所钟爱的大师作品。正草隶篆，广泛涉足，兴趣

居延汉简和新简

所至，废寝忘食。颜真卿《祭侄文稿》、米芾《蜀素帖》《苕溪诗帖》的感染力曾使我迷恋；雍邑《石鼓》、泰山《金刚经》的金石气曾使我震颤；而东汉居延汉简的天真稚趣又使我醉倒……然而，"广览之下无约取，何能独立成家？"这是一位历尽沧桑的艺术老人——张恳先生曾对我说的话。我至今忘不了这位艺术家的声音，忘不了他那令人神往的"烟云楼"。

中国哲学的核心理念之一为"圆融"。我们赞美奥运，因为奥运精神是不断挑战自我、超越自我的精神，是多元包容、多彩统一的精神，是现代人文精神的

集中展示。我感到自己在参与历史、体验历史，用心、用情与世界沟通。作为一个艺术家，最重要的是当下社会责任的担当。

有人问我为什么要写"奥运""世博"长卷？用何振梁先生的话说："它不仅是一份艺术珍品，更是一份重要的历史文献。"它是当下书法艺术内容与形式时代创新的有效尝试。可以说，长卷承载着当下时空的许多元素：如白话文入大草，现代叙事方式，全球化文化背景和人类重大历史事件的记载等。这与一般意义上书写唐诗宋词有很大的不同，更有特殊的现实意义与文化价值。

创作世博长卷，我认为至少有两个方面的意义。一是社会文化的思考。上海世博会是第一次在发展中国家举办的世博会，这昭示着中华民族的日益强大和中国在世界外交上的巨大成就。书法是中华文化最典型的艺术形式，在穿越了五千年的时空，今天仍然具有无穷的魅力和独特的艺术价值，这不仅在世界面前显示民族的自豪，更可通过这个世界性的活动，彰显深厚的中华文化和以科技进步为主要内容的"世博文化"，交相辉映、共谱华章。二是艺术创新的启示。千年的中华书法艺术发展到今天，随着一个时代社会文化背景的转捩而必然随之转型，这是历史的必然。书法的发展必须遵循艺术创作的基本规律，不能离开传统的基因，更必须融入现代文化的诸多元素，只有这样才能实现真正的书法创新与发展。

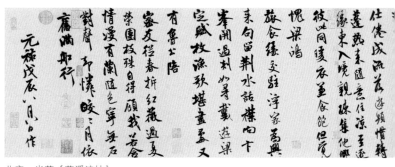

北宋·米芾《苕溪诗帖》

从我二〇〇八年创作的奥运长卷——大草书《何振梁在莫斯科申办第二十九届奥运会的陈述演讲》，到今天《胡锦涛在欢迎出席上海世博会开幕式贵宾宴会上的祝酒词》，这两幅长卷不仅都是一份重要的历史文献，同时，也是书法艺术内容与形式在时代创新的有效尝试。可以说，它承载着当下时空的许多元素，如白话文、现代叙述方式、全球文化背景和人类重大历史事件的记载等，这与一般意义上书写的唐诗宋词、古文辞赋有着很大不同，更具有了独特的现实意义与文化价值。

长卷和以往的作品又有新的不同，主要表现在：一是创作心理。这件作品虽然都比以往长、篇幅大，但是在创作过程中更放松、更从容、更自由、更豪放。二是技法变化。更注重变化的丰富多彩，虚实、疾涩、大小、长短、方圆、轻重、浓淡、润渴、欹正等，整篇统一协调。三是审美定位。注重造虚写意，动中寓静，虚灵清逸。简言之：以篆入草、古质遒美、线条纯化。

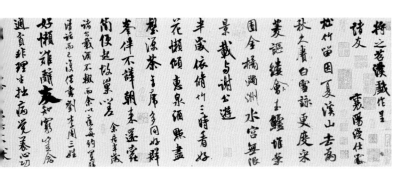

面对大草长卷，它绝不是我个人的荣誉，在这黑白艺术世界里，我们看到的是沉浸了千年的中国文化，我们交流的是让世界震惊的中华民族精神，我们弘扬的是这个伟大时代最需要的人文风尚！正如我应邀去纽约联合国首届中文日和国际APEC夏威夷大学文化论坛，我深深地懂得：我的书法展示不是个人的艺术宣传，而是代表着我身后一个强大的中华人民共和国！

在联合国首届中文日上，我演讲的第一句便是——"我为我是中华民族的子孙感到无比的自豪，我为我今天是中华文化的传播者而感到格外的幸福！""走近书法，就是走进中国！""我爱我的祖国，不仅爱她的千山万水，更爱她五千年的文明，因为，中华文化是历久不衰，与时俱进的！"

我常说，我们这代人很幸运，遇上了一个好时代，时代造就和推出了我们这批书画家。感恩时代，感悟生活，感知民生

是我们的基本生活态度。因此，从"奥运"到"世博"，我都用书法艺术大草长卷形式来记录历史，体现历史，畅想历史，作为时代的文化记忆，弘扬我们这个时代的文化精神！长卷所承载的白话文，现代叙事方式，全球文化背景和人类重大历史事件全都是当下时空的重要元素，我想，它给我的艺术创作带来新的思考。

我常反思自己的得失利钝，省悟到如胸无点墨，必将如浮萍漂泊、朝秦暮楚。学书应溯流而上，沿波探源，放眼点和线的律动，滋润墨和水的情趣，苦恋结字的风韵，追求篇章的气象，自然厚积薄发，根深叶茂。

"平生怀直道，大化扬仁风"，这是我的座右铭。追求人格的完整性与事业的紧迫感，不骄躁，不炒作，不浮俗，不功利，"君子之风，为而不争"。梁漱溟先生说过人生三种态度，一是逐求，二是厌离，三是郑重。我当然求"郑重"，归结为——为事业奋发时，向外用力；审视自身时，向内用力。此为自觉地听其生命的自然前行，求其自然与合理，以全副精神观照并体验当下。应该说，从"追求"走向"郑重"的生活态度是人的精神内质的转换。

世间艺事，大凡成功者，须持开放的胸怀、远大的见识、独立的精神和兼容的风范。月满天心——我突然有感于弘一的感恩回响：人性中的仁德与善良，高行大爱才能魂铸精诚！生

命的纯粹与心灵的自由,难道不正是一个书家毕生追寻的梦?!

　　古人说:"退笔如山未足珍,读书万卷始通神。"学书先得免俗,最要紧的是求高境界、高格调、高气息。"书犹药也,善读之可以医愚。"读书(包括读通碑帖)明道,换气质,积学理,开眼界,自然有电光火石般的省悟,而不将其诉诸文字,便会稍纵即逝。故我十分重视做散叶笔记(将读书或交友谈艺中有神益之语记录下来)。读黄宾虹、李可染、潘天寿、朱屺瞻等谈艺录都是如此。邓逸梅老人的《艺林散叶》值得借鉴。读书、写作、砚边点滴,思维由朦胧到清晰,长期积累,逐步"胸有成竹",才能在濡毫落笔中渐入"得意忘形"之境界。学贵勤,尤贵专,一艺之成,良工苦心。我认为五分读书、三分习字、二分写作是从事书艺创作的合理结构。

后记

从事书画艺术创作的人是幸福的。在从艺半个世纪漫长而又艰辛的岁月里，我深感到每个有生命力的笔画蕴藏着灿烂的人文精神，它会让我感受到灵魂的情态、生命的光芒。笔墨精神的灿烂，活成一种传奇，守着我，一步步走向未来……

缘聚今生，心越时空，千江有水千江月，万里无云万里天。数十年前我自题"抱云堂"书斋号，意在追寻司空图《二十四诗品》中"超诣"之深层意境。古人推"超诣"为第一等，"超诣"较"自然"更进一层，"自然"只在本位，而"超诣"则意味无穷，更含绵邈于"自然"之外。

我恋古，但绝不守旧；我天天与古人对话，但又时时吸收时代的新鲜气息。清逸、蕴藉、浑朴、平和、简静是我半个世纪砚边探索的艺术风格，它是我个体生命艺术文化的标式与精神诉求。

集结在本书中"散点"式的文字，是本人多年来艺术生活感悟的留痕。它围绕书法文化精神、哲学思辨、思维形式、审美品格、渊源流序及通变途径等多方面思考的记录。除书法本体阐述外，多角度、多层面地解读了书法与人生、书法于社会、书法与时代等的文化感知。此书借鉴古人谈艺录的为文写作方式，每一小段落均可独立成篇，既是零散的又呈整合性的表述，在全文中贯穿内在的逻辑思辨，故题名为"书学散步"，谨请

读者不吝批评赐教。

　　生活在当代，我们肩负着优秀传统文化复兴的使命。当代书法追求时代人文精神，这种精神活性优化当下书法文化生态，使书法艺术审美更具朝气与活力。它既从传统中走来，又向时代深处走去。在大数据的全球化时代，作为传统书画艺术家，尤其需要思想的滋润与审美的纯化，让艺术回归心灵。以高度的审美自觉，唤起全社会对文化的觉醒，从而完成书画艺术家的时代担当！

图书在版编目(CIP)数据

书学散步 / 言恭达著. -- 上海：上海书画出版社,2021.6
（海上题襟）
ISBN 978-7-5479-2638-3

Ⅰ.①书… Ⅱ.①言… Ⅲ.①汉字－书法－文集
Ⅳ.①J292.1-53

中国版本图书馆CIP数据核字(2021)第115298号

海上题襟

书学散步

言恭达　著

责任编辑	孙稼阜　夏雨婷
审　　读	陈家红
封面设计	王　峥
责任校对	倪　凡
技术编辑	顾　杰

出版发行	上 海 世 纪 出 版 集 团 上海书画出版社
地址	上海市延安西路593号 200050
网址	www.ewen.co www.shshuhua.com
E-mail	shcpph@163.com
印刷	上海盛隆印务有限公司
经销	各地新华书店
开本	889×1194　1/32
印张	8.5
版次	2021年6月第1版　2021年6月第1次印刷

书号	**ISBN 978-7-5479-2638-3**
定价	**58.00元**

若有印刷、装订质量问题，请与承印厂联系